바나나 리포트

김노암 미술 현장 에세이

이미지와 현실이 서로를 향해 미끄러지는 풍경

# 바나나 리포트

김노암 지음

두성북스

재윤과 딸 노아에게

# 차 례

----

# 3 미술을 느끼다 : 미술 감상

## 개인적인 너무나 개인적인
------------------

지난여름은 항상 더웠다. 왜 그런지 매년 여름은 점점 더 더웠고
지루했으며 늘어지는 느낌이었다. 겨울도 다르지 않다. 겨울은 늘
더 추웠고 삭막했으며 또 길어졌다. 사람들은 온난화의 영향이라
말하지만 꼭 그 때문만은 아닌 것 같다. 세상살이가 변하고 그에 따라
사람의 마음이 변하기 때문은 아닐까?

　1981년 여름 나는 지금은 고인이 된 만화가 고우영 선생의 삼국지,
수호지에 빠져 있었다. 급기야 고 선생님께 제자가 되고 싶다는 전화를
드렸다. 선생께서는 자신의 그림은 순수하게 혼자 작업하는 까닭에
제자를 두지 않는다고 거절하시며 그림을 열심히 그리라고 격려
해주셨다. 나는 고우영 선생의 제자가 되는 대신 동네 초성화학원을
다니는 것으로 만족하였다. 당시 미국 빌보드 차트에서 8주간 1위를
한 올리비아 뉴튼 존의 '피지컬'을 들으며 유난히 더웠던 그해 여름을
유명 배우들의 미소를 그려대며 보냈다. 피지컬, 피지컬, 피지컬……

　요행히 미술대학에 들어가서는 그림에 몰두하는 가운데 사람과
사회를 만났다. 전국에서 그래도 그림 좀 한다는 아름답고 기이하며
매력적인 동기들을 만났을 때, 그리고 누드모델을 보았을 때의
두근거림을 잊을 수 없다. 미술은 접촉이고 전율이었다.

　사회에 나와서 본 미술은 또 달랐다. 좀 더 질펀한 욕망과 인생이
아스팔트에 눌린 껌딱지처럼 들러붙은 미술을 만났다. 더 독하고 더
산술적이었으며 더 논리적이었다. 무언가를 향해 맹렬히 질주하는
그런 미술이었다. 그리고 나는 그 사이에서 줄타기를 해왔다. 사람과의

관계는 복잡해졌고 교묘해졌다. 꿈과 욕망은 롤로코스터를 타듯
요동쳤다. 그와 그녀는 더 단단해졌고 더 노회해졌다. 아이는 자랐고
미술은 점점 더 알다가도 모를 것이 되었다.

미술은 말할 것 없이 사람의 마음과 관련이 깊다. 거울처럼 사람의
마음, 영혼을 반영한다. 나 또한 불안한 열정의 시기를 보낼 때 그림은
큰 위안이 되었다. 술 마시는 사람치고 악한이 없다는 말이 있는데,
그림 좋아하고 그림 그리는 사람 중에 정말 악한 사람이 없다. 미술이
사람의 마음을 위안하고 달래주는 것은 분명하다.
　　그런데 언제부터인지 우리의 마음은 미술과 등 돌리고 점점 더
강렬하고 자극적이며 소위 돈이 되느냐 아니냐 하는 경제적이고
도구적인 잣대로 미술을 바라보는 습성이 생겨버렸다. 과거에도 없던
것은 아니었지만 스스로 창피하게 느껴졌다. 또 이제는 대놓고 미술을
물건처럼 다루는 모습을 자주 접하게 되면서 마음이 편치 않다.
　　이전에는 미술이 아무리 지루하고 복잡하고 난해하더라도 우리는
그것과 접촉하고 사색하며 받아들이는 여유와 관심이 있었다. 이러한
좋은 의미와 정서의 대중화는 적극 환영할 일이나 사실 지난 시기
우리 사회에서 진행되었던 미술의 대중화는 사람의 마음을 위로하는
것이 아니라 오히려 상처를 내는 모습을 보여주었다. 나 또한 직업적
전시기획자로서 이런 시류에 편승한다는 비난을 면키 어려운 것도
사실이다. 나 자신이 대중문화를 즐기고 팝적인 미술을 선호한 까닭에
그렇고, 더욱이 한국 팝아트의 최신 경향을 소개하는 전시를 여러
차례 기획했던 터라 더욱 그렇다.

이 책은 1990년대 후반부터 최근까지 세기말과 세기 초를 지나며
바라본 우리 미술과 미술인, 미술문화의 풍경을 개인의 시선으로
그린 글들을 실었다. 책에 수록된 글들은 순수하게 나 개인의 관점에

따라 편식한 미술을 다뤘기에 객관적이고 보편적인 의미나 논리를
주장하지 않는다. 또 한국미술은 어떠해야 한다는 주장을 담지도
않았다. 개인의 경험과 기억에서 출발하는 미술은 결코 정답은 아니다.
그러나 그 미술은 얄궂다. 세계의 얼굴이 아주 잠시 드러나는 장소다.

'바나나 리포트'는 오래전부터 생각했던 제목이다. '바나나'를 통해
떠올리는 현대미술에 대한 단상이거나, 아니면 '바나나'가 마치
이솝우화의 알레고리처럼 의인화하여 현대미술에 대해 뭔가를
증언한다. 바나나의 풍미를 맛보고 그 껍질에 미끄러지는 것이 마치
현대미술에 매혹된 사람들의 모습을 연상시켰다. 이 책이 지난 10여년
간의 한국 미술의 모습 중 한 단면을 담은 기록으로 쓰일 수 있다면
더 바랄 게 없겠다.

2013년 5월
서울역에서
김노암

# 미술로 생각하다 :
# 미술 에세이

현대미술을 보면

어떤 것은 시적이고

어떤 것은 소설적이며

어떤 것은 에세이적이다.

또 어떤 것은 조사 보고서와 같고

어떤 것은 정치 강령과도 같다.

어떤 것은 하품하는 것 같기도 하고

어떤 것은 호령하거나 훈계하는 것 같기도 하다.

그중 어떤 것은 조용히 고해성사 하듯

자기 자신에게 읊조린다.

# '추리닝' 찾는
# 시절의 인상印象

중국 사람들은 잠옷을 입고 외출하길 즐긴다. 부의 과시란다. 나는 베이징과 상하이를 방문할 때면 예술특구나 아트페어 등 미술 관련 기관이나 전시에 들른 후에 반드시 시장을 구경하거나 호텔 근처를 산책하곤 한다. 그러면 잠옷 입은 '왕서방'들 꼭 한두 명씩은 동네를 어슬렁거리거나 사람들과 잡담을 나누는 풍경을 만나게 된다. 여름에는 더욱 흥미롭다. 중국 아저씨들은 배를 내놓고 다니기 일쑤다. 거리낌이 없다. 백화점이 있는 큰 네거리 교차로에서 아저씨들은 러닝셔츠를 반쯤 위로 올리고 내놓은 배를 긁고 있는 것이다. 오래전 우리 어른들이 아무 데고 침을 뱉거나 손으로 코를 푼 후 쓱쓱 문지르던 모습이 떠오른다. 우리에게도 자연스런 매너였고 일상이었다. 아름다운 여인들과 잘생긴 사내들이 큰소리를 내면서 손으로 코를 풀고 침을 멋있게 뱉던 시절이 오버랩 된다.

중국인들은 거의 매일 공원에 모여 마작을 즐긴다. 마카오와 중국 본토를 연결하는 국경 출입구의 아침은 마카오로 출퇴근하는 노동자들과 카지노에서 바카라나 블랙잭, 중국식 게임인 팔공이나 삼공을 즐기는 사람들의 입국심사로 인산인해를 이룬다. 강조할 필요가 있는데 사실 나는 게임을 할 줄 모를 뿐더러 취미는 더더욱 없다. 저녁, 마카오의 국경이 폐쇄되기 전 귀가를 서두르는 이들로 카지노 입구는 북적대고 사람들을 가득 채운 버스들이 연이어 떠난다. 황금 조명과 황금 기둥이 번쩍이는 마카오의 호텔과 카지노는 끝없이 사람들을 토해내곤 한다. 도박 때문에 처자식 잡힌다는 말이 돌 정도로 중국인들은 베팅을 즐긴다. 중국 현대미술을 둘러싼 풍경도 이와 다르지 않다. 그리고 이것이 남의 이야기로만 들리지도 않는다. 최근 우리 미술계도 그 맛에 한동안 푹 빠지고 말았으니 말이다.

마카오와 이웃한 홍콩 또한 독특한 거리 풍경을 보여준다. 매년 열리는 홍콩크리스티 경매나 홍콩아트페스티벌을 구경하는 것보다 홍콩의 복잡한 거리와 다인종들이 만들어내는 삶의 모습이 더 우리의

시선을 끈다. 동남아에서 온 처녀들, 아주머니들, 할머니들 수백 명이
JP모건을 비롯한 홍콩 금융 중심지의 연결 통로마다 돗자리를 깔고
앉아서 수다를 떨고 도시락을 먹는 풍경은 이채롭다. 홍콩 하면 이런
이미지가 떠오른다. 다들 잘 아는 "홍콩에 배 뜨면 어쩌구저쩌구, 그
배가 인천 부두에 도착하면 어쩌구저쩌구"하던 우리 동네 허풍선이
아저씨들 말이다. 홍콩은 이소룡, 롤렉스와 오메가, 일제 전자제품과
각종 명품의 고향이거나 보따리 장사꾼들의 터전이었고 허풍선이들의
이야기 보따리였다. 오늘날 홍콩크리스티의 영향으로 홍콩은 한국
미술가들에게 세계현대미술 또는 세계미술시장의 중간 경유지로
인식된다.

상하이비엔날레가 열리는 상하이의 인민광장은 멋쟁이
아티스트들과 댄디들로 넘쳐나는 중국 문화예술의 일번지다. 그런
곳에서도 유쾌하다 못해 민망한 모습들이 왕왕 목격된다. 흔히
태극권을 하는 중국인들을 연상할지 모르지만 이런 이들도 있다.
아랫도리를 제외하고 거의 다 벗은 아저씨가 보기 민망한 모습으로
양기를 북돋는 체조를 한다. 키가 훤칠하고 피부를 누르스름하게 잘
태운 아저씨가 허리를 빙빙 돌리며 엉덩이를 앞뒤로 으쌰 으쌰, 그러면
외국 여성 관광객들은 어쩔 줄 몰라 하며 문화적 충격에 빠지곤 한다.
그런 풍경이 상하이비엔날레관과 중국컨템포러리미술관 앞에서
벌어진다는 사실이 유쾌하다. 20여 년 전 프레드릭 제임슨Frederic
Jameson은 우리나라를 방문했을 때, 서울은 포스트모던의 전형적인
도시처럼 보인다고 했다. 강남과 강북이, 봉건과 근대와 현대가 동시에
공존한다는 사실이 경이롭다는 것이었다. 오늘의 중국이 그와 다르지
않다. 바로 옆에서 본 중국 현대미술 거장들의 작품이나 재기발랄한
중국 신예 미술가들의 작품 이미지는 공중으로 기화되어 사라지고
전시장 밖 공원에서 벌어지는 중국 인민들의 일상생활이 외국인들의
감성과 이성을, 예술과 일상을 관통해버린다. 그러고 보니 한국을

찾은 외국인들이 동대문이나 남대문을 찾는 것이 아니라 동대문 시장,
남대문 시장을 찾는 것을 이해하게 된다. 우리 눈에는 그리도 거칠고
촌스럽고 노골적인 욕망의 이미지들이 이방인의 눈에는 참으로
감동적이고 흥미로운 대상이 된다. 서울을 뒤덮은 아파트가 그렇고
간판들이 그렇다.

경제는 어렵고 살림살이가 팍팍해진 지 오래다. 우리도 소비
진작을 위해 중국과 일본처럼 정부에서 시민들에게 돈을 나눠줘야
한다는 소리도 들린다. 밖에서 고기 먹는 사람들도 줄었다. 홍대앞
상상마당 근처의 고깃집들도 장사가 안 되는지 간판을 바꾸거나
업종을 바꿨다. 또 추리닝 소비가 늘었단다. 사람들이 외출을 안
한다는 증거다. 한때 밖에서 고기를 먹는 것은 호사였고 로망이었다.
오래전 심형래 감독이 "칙칙" 입으로 바람 소리를 내며 가난한 권투
지망생을 열연했던 코미디를 떠올린다. 한창 몸 쓰던 젊은 추리닝의
사내들은 고기를 먹어야 했다. 상상마당에서 매년 초에 열리는
《서교육십》의 작품들 중에도 이러한 정서, 풍경, 오늘 우리의 일상을
표현하는 작품들을 보게 된다. 나를 물론하고 미술계 종사자들도
한때 추리닝을 선호하던 시절이 있었다. 추리닝 입은 작가들의
궁색한 작업실에서 유쾌한 해학과 빛나는 감성으로 버무린 상상들과
작품들이 쏟아져 나왔다. 더욱이 그때가 그리 오래되지 않았다.
추리닝을 입은 화가들과 평론가들과 기획자들이 더운 여름 배를
내놓고 담배와 인스턴트커피로 침을 튀기며 미술을 논했다. 동료의
전언에 따르면 필리핀이나 베트남, 인도네시아의 현대미술가들의
모습이 추리닝 입던 시절 우리의 미술 풍경을 꼭 닮았단다.

그렇게 베이징과 상하이, 홍콩과 마카오를 경유하여 서울과
광주와 부산을 종횡하는 현대미술의 그림자가 길게 늘어진다. 나는
요절한 문화평론가 이성욱이 선별한 '20세기 문화이미지'에 '동아시아
현대미술의 풍경'을 살짝 끼워 넣는다.

# 미래의 예술과
# 하나의 가설

-------------------

-----------------

**1**

1980년대와 1990년대의 해외 토픽들을 살펴보면 원숭이나 코끼리가 추상표현주의 페인팅을 한다는 기사를 볼 수 있다. 또 이제 갓 아동기에 들어선 어린이가 피카소처럼 그림을 그리는 천재성을 보여주었다는 수선스러운 기사도 종종 눈에 띈다. 그중 압권은 컴퓨터가 화가처럼 예술작품을 그릴 수 있고, 이것은 컴퓨터 기술이 점차 발달하면서 가능해졌다는 기사일 것이다. 그리고 우리는 여전히 페인터나 포토샵, 일러스트 같은 컴퓨터그래픽 프로그램들의 진화를 목도한다. 현실이 점점 더 강력한 컴퓨터를 요구하는 이상, 컴퓨터 예술가의 등장과 예술계의 공인은 어쩌면 시간문제일지 모른다.

형식주의나 신비평의 입장에서 예술작품은 예술가와 별개의 독립된 주제로 분석되고 이해되어야 한다. 이런 생각은 예술작품이 인간의 안녕과는 전혀 별개의 독립된 세계에서 벌어지는 문제라는 관점으로 귀결된다. 따라서 예술작품은 예술가의 정신과는 별개의 독립된 정신세계를 가질 수도 있다. 마치 유기체처럼 독립적으로 느끼고 사유하고 상상하며 욕망하는 것이다. 그것이 미적 형이상학이라는 기계일 수도 있다. 예술과 꿈을 만드는 로봇처럼 말이다. 대중들이 선호하는 인터랙티브미디어아트interactive media art 또는 속칭 컴퓨터아트라고 불리는 작품들이 우리 예술계의 중요한 축을 이룬다. 점차 우리는 예술과 기계 또는 로봇이 하나가 되는 현상이 낯설지 않게 될 것이다. 더욱이 일종의 예술의 디스토피아적 운명이라고 할 법한 주장들, 즉 예술의 종말, 예술의 종언, 예술의 위기 그 이후 등, 근대 시기 헤겔의 유토피아적 예술의 종말론과는 다른 20세기 중반 이후의 주장들이 점점 더 설득력을 얻어가는 상황을 고려하면 그렇다.

공학자들에게 도로는 이동을 위한 기계이고 주택은 거주를 위한 기계다. 기독교의 창세기에 따르면 인간이 최초로 발명한 기술은

'부끄러움'이다. 아니면 몸을 가리는 옷이라는 기술이다. 조금 더
나아가보면 부끄러움이란 타자의 시선의 발견과 같다. 또는 타자를
발명한 셈이다. 비로소 아담은 인간이 되었다. 과장하면 아담은 신적
인간의 지위에서 기계적 인간의 지위로 하강한 것이 아닐까? 그래서
인간과 예술의 운명이, 애초에 그 존재의 자리가 밑으로 내려가는
운동에 맡겨졌다면?

　　가까운 미래에 기술의 발달로 인간은 인간의 생물학적 한계를
극복한 새로운 능력을 지닌 슈퍼존재가 될 거라고 사람들은 예측한다.
즉 인간의 의식을 컴퓨터 데이터로 또는 온라인에 업로드 함으로써
말이다. 다른 길도 있다. 현대 분자생물학이나 분자유전학의 발달로
게놈 유전자 조합을 통해 신인류라고 불러야 할 새로운 유기체의
형태도 가능할 것이다. 1990년대부터 호주의 예술가 스텔락Stelarc은
자신의 신체와 기계장치를 결합하는 작업을 시도했다. 그의 독특한
기계신체 퍼포먼스는 SF물에서나 볼 법한 시각적 충격을 미술계에
던졌다. 캐나다의 컴퓨터공학자는 자신의 몸에 컴퓨터 칩이 내장된
일종의 리모컨과 같은 컨트롤 장치를 삽입하여 자신의 집과 각종
전자제품을 조종하는 실험을 선보이기도 했다.

　　만일 예술작품이 인간의 영혼과 정신에 어떠한 기능을 담당할
수 있다고 생각한다면, 예술작품은 인간의 영혼을 위한 하나의 영적
기술 또는 영적 기계일 수 있다. 여기서 한걸음 더 나아가 만일 인간이
만들어낸 예술작품이 고상한 기계라면, SF작가 아이작 아시모프Isaac
Asimov의 「런어라운드Runaround」라는 작품에서 제시된 로봇이 지켜야
할 3대 강령을 떠올릴 수 있다. 그러니까 예술작품이라는 기계가
지켜야 할 3원칙은 (1) 인간에 위해를 끼치면 안 되고 위험에 처해
있는 인간을 방관해서도 안 된다. (2) 1원칙에 위배되지 않는 한 인간의
명령에 복종하며 행복의 증진에 힘써야 하며 (3) 1과 2원칙에 위배되지
않는 한 예술작품은 자신을 보존해야 한다.

모든 사물을 포함해, 예술작품이 영원히 영속할 수는 없다. 따라서 3원칙은 예술작품이 스스로 영속하고자 욕망해야 한다고 수정할 수 있다.

## 2

잠깐 상상해보자! 우리 주위의 문화예술 단체들의 활동을 보면 현재에는 불가능한, 가까운 미래의 어떤 것을 현재로 끌어오는 작업을 하고 있다고 볼 수 있다. 우리나라의 매출 순위 50위권에 들어가는 기업들의 문화예술 활동을 들여다보면 사적 자본이 투자된 사업장이면서도 동시에 일반적인 수익모델이나 평가시스템을 도입하지 않은 공적 자산이나 공적 서비스를 목표로 하고 있다. 그러니까 형태는 일반사업 형태이면서 동시에 예술가들의 목표와 기능을 내용으로 한다는 점이다. 또 다른 특이성은 그 거대 문화예술 기관의 오너십을 살펴보면 매우 개인주의적이며 구체적인 면과 집단적이고 또 관념적인 면이 결합된 복합체로 보이기도 한다. 물론 여기서 '관념적'이란 그 목표가 매우 추상적이고 복합적이라는 의미다. 어쩌면 많은 문화예술 기관들은 불가능한 목표를 설정하고 있는 것처럼 보이기도 한다. 즉 오너십 또는 그 공간 또는 기획 자체가 예술이 되려는 것이다. 물론 예술가들도 당연히 자기 자신이 예술이 되려 한다. 그러니까 모호한 미적 형이상학의 세계를 아우르는 어떤 예술의 육화肉化 말이다.

요컨대 앞서 말한 아이작 아시모프의 아이디어를 변형한 미래의 예술작품에 적용되어야 할 3가지 원칙을 적용해보면, 우리나라의 많은 예술 공간들은 예술작품 또는 예술, 어쩌면 그 장소 자체를 바로 앞서의 세 가지 원칙에 기대어 이해해 볼 수 있다.

(1) 예술 공간은 예술(예술가)에 위해를 끼치면 안 되고 위험에 처해 있는 예술을 방관해서도 안 된다. (2) 1원칙에 위배되지 않는 한 예술의

명령에 복종하며 예술의 증진에 힘써야 하며 (3) 1과 2원칙에 위배되지 않는 한 예술 공간은 자신을 보존해야 한다.

이것은 일종의 뫼비우스의 띠처럼 아이러니하다. 프랑스의 정신분석학자 라캉Jacques Lacan은 "사랑은 내가 갖고 있지 않은 것을 그것을 원하지 않는 이에게 주려는 것이다."라고 했다. 그것은 예술에도 적용된다. 예술은 내가 갖고 있지 않은 것을 그것을 원하지 않는 이에게 주려는 것이다.

그러니까 나 자신은 물론 우리 주위의 많은 문화예술 주체들, 공간들은 자신이 갖고 있지 않은 것을 그것을 원치 않는 이에게 주려는 것이라고 번역할 수 있다. 미안하게도, 우리네 문화예술계의 사정이 대부분 이렇다.

# 말문이 트인 남자의

## 골상학<sup>骨相學</sup>

카페에서 커피를 마시는데 옆자리에서 이런 말이 들린다. 대머리는
안 돼요. 출랑대는 남자도 싫어요. 그러자 상대방이 말한다. 그럼
대머리에 출랑대는 남자는? 아유! 대머리에 출랑대는 남자는 딱
질색이야!

순간, 몇 년 전 한 작가가 던진 말이 떠올랐다. "김 선생님은
언제 말문이 트이셨어요?" 아이쿠, 곧 마흔인 사람에게 언제 말문이
트였냐고 물으니 한바탕 웃고 말았다. 나는 직업상 말이 많고 늘
시간에 쫓긴다. 그러니 출랑대듯 수다를 떠는 모습을 연출한 지
오래다.

청춘남녀를 중매하는 업계 1위인 D회사의 설문조사에 따르면
우리나라 미혼여성들 중에서 결혼 상대자로 대머리의 남성은
절대 안 된다는 의견이 거의 100퍼센트에 이른다. 아니 사실 그
설문에서는 100퍼센트였다. 이 정도면 거의 대머리 남자에 대한
미적 판단은 단순히 외모에 대한 편견이나 혐오의 수준을 한참 지나
신흥종교에서나 볼 법한 맹신의 단계에 이른 것이다. 물론 그렇지
않다는 여성들도 주위에 꽤 있고, 또 그 설문조사의 신뢰도를 얼마나
믿어야 할지는 의문이지만, 요상하게도 대머리 아빠나 대머리 삼촌은
가능해도 우리 그이가 대머리여서는 안 된다는 암묵적인 미적
카르텔이 형성되어 있다는 징후를 종종 접하는 것이다. 당연지사,
남성들 사이에도 역시 다르지 않은 정신이 있음을 고백하지 않을
수 없다. 동일한 업체에서 독신남성들에게 유사한 설문조사를 했다.
가장 피하고 싶은 결혼 상대자로는 1위가 외국에서 박사학위를 마친
여성, 2위는 국내에서 박사학위를 마친 여성이었단다. 일종의 변형된
외모이데올로기일 텐데, 이쯤 되면 거의 막가는 설문이다.

인간의 사유가 진보함에도 여전히 외모가 영혼을 결정한다는
속설이 한층 기세를 높인다. 이런 생각은 점점 확대일로에 있다.
〈꽃보다 남자〉가 F4를 세뇌시킬 때, 우리는 카페 한 구석에서

조용히 내가 F5이길 소망하기도 한다. 그녀의 머릿속 만신전萬神展, pantheon에는 가까이는 조인성, 권상우, 송승헌의 빛나는 외모와 물 건너 브래드 피트, 조나단 리즈 마이어스가, 또 거슬러 오르면 타이론 파워와 로버트 테일러들이 웅성거린다. 물론 그의 머릿속에는 전지현, 김태희, 고소영, 엄앵란과 엘리자베스 테일러 들이 장사진을 친다.

잘 알려진 이야기지만 앤디 워홀이 이상야릇한 가발, 일명 '깜짝 가발'을 쓰고 나타난 데에도 외모에 대한 콤플렉스란 설이 있고, 〈마이웨이〉를 부른 프랭크 시나트라Frank Sinatra는 자신의 납작한 엉덩이에 콤플렉스가 있어 바지에 뽕을 넣고 다니기도 했단다. 형식이 본질이라는 생각은 20세기 팍스아메리카에서 새롭게 나타난 현상이다. 오래전 그리스인들에게 형식form은 본래 겉으로 드러나는 형태shape가 아니라 보이지 않는 내면의 본질(형상, eidos)을 뜻했다. 세상이 점차 분화되고 분화의 결과 언어의 외연은 남았으나 그 내포하는 바는 변한 것이다.

그렇게 해서 요즘이야말로 아프로디테와 나르시스의 변신 합체인 긴 다리, 긴 팔의 시대가 도래했다. 이 신인류는 우리의 미의식을 여지없이 정복해버린다. 8등신도 옛말이다. 기본이 9등신이다. 16세기 마니에리즘의 대가 엘그레코El Greco의 비전이 20세기 모딜리아니Amedeo Modigliani를 거쳐 비로소 실현된 것이다. 지난해 상상마당에서 기획했던 Y작가의 개인전에서도 작가나 작품보다 작가의 작품에 모델로 등장하는 잘생긴 꽃미남에 더욱 관심을 보인 여인들이 많았다. 요컨대 멀티미디어 시대의 진화한 의식, 정확히 취향과 취미의 정신은 뼈를 늘리고 조형造形하여 시각 정보가 곧 실체가 되는 마술적 경이驚異를 보여준다.

움베르토 에코Umberto.Eco는 헤겔G. W. F. Hegel의 골상학骨相學, phrenology에 관한 에세이에서 20세기 나치의 유태인 학살과 순수 게르만의 혈통에 대한 광적인 숭배라는 변형된 골상학을 보았다.

골상학이란 말 그대로 사람의 두개골의 형태와 구조가 그 사람의
성격과 마음을 결정한다는 가설에서 출발한 일종의 의사과학擬似科學,
pseudoscience이다. 아리스토텔레스가 서구 골상학의 시조로 알려져
있다. 아리스토텔레스의 주된 관심사는 형태와 구조가 사물의 본질과
법칙을 드러내는 통로라는 것이었다. 물론 동양에도 골상학은 그
뿌리가 깊다. 관상이 그렇고 수상이 그렇다. 때마다 우리는 운명과
미래를 손금에서 유추하곤 한다.

　에고이즘과 민족주의와 사이비 이론이 만나 괴상한 골상학이
탄생한다. 그로 인해 2차 세계대전 중 유태인들은 곤욕을 치른다.
영화 〈25시〉의 앤서니 퀸Anthony Quinn은 독일인이 아님에도 잘생긴
골상으로 인해 순수 혈통의 아리아인을 알리는 나치의 홍보대사가
되어 갖은 고생을 한다. 젊은 시기 레오나르도 다빈치와 라파엘로는
작품보다는 그들의 외모로 먼저 명성을 날린다.

　과장하자면 형태가 본질을 좌우한다. 아니 형태가 곧 본질이다.
미모는 권력이고 권능이다. 겉모습이 속모습을 결정한다. 이런 생각은
예술적 또는 미학적 관점에서는 별로 해로운 것이 아니다. 그러나
그런 관념이 예술과 미의 세계를 떠나 일상생활과 사회생활을 지나
정신생활 속 깊이 들어가게 되면 우리의 생을 풍요롭게 하는 주위의
소크라테스, 율 브린너Yul Brynner, 피카소Pablo Picasso, 잭슨 폴록Jackson
Pollock, 웨민쥔岳敏君, Yue Minjun 들은 설 곳이 없게 될지도 모른다.

　사실 큐레이터의 일이란 것이 따지고 보면 미술가들이 토해낸
결과물들, 즉 유형의 작품을 통해 '예술적'이라는 무언가 비가시적인
것을 유추하는 일이기도 하다. 어쩌면 전시 기획의 발상과 아이디어는
그렇게 눈앞에 펼쳐진 무수한 가시적 형태들 속에서 어떤 직관을
만나는 것인지도 모른다. 이렇게 주저리주저리 떠드는 나 또한 앞서
출랑대는 남자의 대열에 선 셈인데, 그나마 다행인 것은 흰머리(白頭)에
출랑대는 남자다.

# 수數의 망상

어느 시인에 따르면 시 한 편의 공시가는 3만 원이란다. 미술잡지의 원고료는 대충 1만 원 내외다. 아주 싼 데는 원고료가 3,000원 안팎인 경우도 있다. 보통 시내에서의 작품 운송비는 3만 원에서 5만 원 사이다. 무진동차량의 경우 보통 25만 원에서 30만 원 정도 한다. 100호 캔버스 가격이 얼마 전 10만 원을 넘었다. 미술 관련 세미나나 워크숍의 최저 초청비는 20만 원을 조금 넘지만 대개는 30만 원에서 50만 원 정도를 책정한다. 작품 전시에 꼭 들어가는 서문 원고료는 적게는 30~40만 원에서 많게는 70~80만 원 정도 한다. 물론 이것은 일반적인 경우이고 특별히 오랜 기간 특정 주제에 대한 연구를 필요로 하는 경우는 천차만별이다. 그런데 보통 친분이 있는 이들이 써주는 서문은 아름답다. 칭송까지는 아니더라도 우아한 표현으로 점철되기 마련이다. 서문 원고료가 비쌀수록 동일한 효과를 기대할 수 있다. 리뷰는 서문보다 일반적으로 원고료가 싸다. 그러다 보니 리뷰는 대부분 새침한 냉소와 정결한 분석이 많고, 찬사와 칭송의 비율은 확연히 적다. 분명한 것은 해방 이후 한국 사회에서 변하지 않은 몇 안 되는 것 가운데 하나가 원고료라는 것이다. 아마도 한국 사회에서 전반적인 물가 상승의 도도한 물결에 저항하며 거스르는 대표 주자가 원고료 아닐까.

아주 오래전 이동기의 1호 작품을 오만 원에 일괄 구입한 적이 있다. 지금 그 작품의 가격은 15배에서 20배가 넘는다. 드물지만 지인들의 부탁으로 작품을 거래한 적이 있다. 미술계 경력 16년 동안 세 번 정도였는데, 작품들의 가격이 50만 원, 2,800만 원, 1억 500만 원이었다. 그러니까 16년간 총 판매기록은 1억 3,350만 원으로 그것을 16으로 나누면, 평균 1년에 834만 3,750원이 된다. 대략 판매 수수료는 그 가격의 30퍼센트에서 40퍼센트 정도일 것이다. 물론 그 사이에 나는 대안공간을 합네 하며 돈을 잘도 써댄 덕에 수지맞는 행보는 아니었다. 최근 미술시장이 침체하면서 나의 미술 거래도 종지부를 찍었다.

여하간 최근 몇 년간 새롭게 도입된 작가의 평가 기준으로 작품 가격과 판매율을 빼놓을 수 없다. 내가 기획했던 어느 젊은 작가의 작품 중 하나는 '왜 내 작품 가격이 5만 원인가'에 대한 일종의 시장조사였다. 평이 좋았는지 이번 과천 국립현대미술관의《젊은 모색》전에 초대되는 영광도 안았다. 그러나 그 어느 것 하나 내게는 구체적인 현실로 다가오지 않는다. 그저 한 편의 꿈처럼 순진한 예술과 감성의 추상일 뿐이다. 내 은행 통장으로 들어오고 나가는 돈들, 또 그 숫자들은 내게 결코 어떠한 현실성도 주지 않는다. 나는 그저 통장의 위에서 아래로 끊임없이 오고가는 수들의 행렬을 볼 뿐이다. 백남준 선생이 그랬단다. 자신은 돈들이 지나가는, 점점 더 커지는 파이프일 뿐이라고. 그래서 단지 자신을 지나쳐 가는 돈들과 한바탕 신 나게 논다고. 예술가에게 나이가 단지 숫자이듯 문화권력을 쟁취한 자에게 돈은 단지 숫자일 뿐이다. 계급성이 높아지면 높아질수록 돈은 추상화된다. 돈마다 자기만의 색깔과 계급성이 있는 셈이다.

기억을 되새겨보니 나도 보통의 미술인들처럼 초등학교 때 수들과의 낯선 만남 때문에 곤경에 처하곤 했다. 소위 산술이라는 것과의 만남이다. 당시 구구단을 정해진 시간에 외우지 못해서 마치 홍위병들에 둘러싸여 자아비판을 하듯 칠판 앞으로 불려나가 얼굴을 불태우며 외었던 기억이 난다. 아시겠지만 남들을 의식하며 무엇인가를 학습한다는 것은 곤혹 그 자체. 무수한 시선들이 정교한 계산과 암기를 훼방 놓았던 것이다. 일찍이 시선의 공포를 깨달은 것이다.

당시 구구단을 통해 내가 만난 세계는 기괴함이었다. 이일은이이사이삼은육이사팔이오십……으로 끝없이 이어지던 수의 연쇄, 곱셈의 비의. 마치 이상의 「오감도烏瞰圖」에서 13인의 아해兒孩가 도로로 질주하듯, 제1의 아해부터 제13의 아해까지 막다른 골목을 내달린다. 그것이 내가 만난 수의 첫인상이었다. 최초의 좌절이었고

공포였다. 그 무한의 연쇄, 수는 내게 무한의 폭력으로 다가왔다. 그래서 몇 해 전 바젤미술관에서 만난 제스퍼 존스Jasper Johns의 〈0에서 9까지〉는 진지한 예술이기에 앞서 한 편의 잔혹극의 경험을 떠올리게 했다.

수들은 중학교와 고등학교를 거치며 온갖 방정식, 집합, 수열, 확률, 미분과 적분의 형태로 이어져갔다. 나는 수학 시간마다 만능계산기 기능을 갖춘 카시오 전자시계를 꿈꾸며 수들이 펼치는 마법의 융단폭격을 피해 내게 주어진 협소한 책상의 끝과 끝을 무한히 오고갔다. 숫자들과 계산들을 피하여 아메리칸 스타일 드라마의 잘 알려진 추격신을 무한 반복하는 것이다. 불안, 공포, 스릴 그리고 심판의 날 나는 형편없는 수학 점수를 졸업장과 함께 받았다.

그 후에도 수들은 나를 쫓아다녔다. 1989년인가, 독일의 카셀도큐멘타에서 고득점과 함께 세인의 놀라운 관심과 평을 들으며 금의환향한 미디어 설치미술가 육근병의 특강이 있었다. 육 선생은 마치 육당 최남선처럼 또는 이육사처럼 내게 온갖 '육'의 화신들을 떠올리게 하며, 수에 대한 고대로부터 현대까지 또 자기 자신의 메타포까지 골고루 섞은 수의 비의祕儀에 대해 강의시간의 대부분을 할애했다. 아! 수를 피해 도망친 미술대학의 벙커 속에서 수의 강습이 벌어진 것이다. TV 모니터 속에서 비현실적인 눈을 한없이 껌벅이던 육 선생의 설치작품처럼 나는 그저 눈만 껌벅였더랬다.

한 해 동안 해외로부터 수입한 작품의 총액이 8,000억 원을 넘었다는 소리를 들었다. 또 한국의 미술시장 규모는 약 1조 5,000억 원 정도란다. 공식적으로 알려진 게 이 정도면 알려지지 않은 것은 어느 정도이겠는가. 알록달록 현대의 삶과 물질의 쾌감으로 가득한 로버트 인디애나Robert Indiana의 〈나인Nine〉이나 〈세븐Seven〉처럼, 내가 지나온 수들의 숲은 하나의 분명한 현존으로 자신을 입증해온 것 같다.

누구의 작품이 얼마라더라, 또 얼마에 팔렸다더라, 라는 소문과 소문들이 꼬리를 물고 회오리친 지 불과 몇 년 만에 오늘의 한국 미술계는 지나온 자본의 광풍을, 또 그에 기꺼이 몸을 의탁했던 미술계를 찬찬히 되돌아보자고 한다. 들불처럼 반성의 소리와 진지한 상념들이 들끓기 시작한다. 온갖 소문과 요설饒舌들이 난무하던 자리에 또 다른 요설들이 들어선다. 그런데 그것은 어디까지가 실재하는지, 아니면 하나의 유령이거나 추상인지 분간하기 어렵다. 차라리 두려움에 떨며 숫자를 세고 내달렸던 어린 시절의 구구단의 공포가 보다 현실감 있고 대처 가능했던 사태가 아니었을까 생각해본다.

수의 경험을 한 편의 이야기로 풀어낸다는 것은 유머러스한 교언영색巧言令色으로 독자들을 홀려보겠다거나, 깜짝 놀랄 이야기들을 쏟아내며 독자들을 떠보겠다거나, 학술적인 강단비평 스타일로 한번 폼이나 권위를 세워보겠다거나 하는 등등 욕망의 캡슐을 무슨 영양제마냥 삼키는 것 같다. 살짝 침만 발라도 말랑말랑한 캡슐이 녹으며 숫자들이 쏟아져 나온다.

# 금지된 것과
# 훔쳐본 이미지

인터넷이 확산될 무렵 포르노 사이트를 서핑하는 것이
세간의 유행이었다. 본래 포르노가 반권위와 정치적 모반의
프로파간다였다는 역사적인 사실에도 불구하고 오늘날 자본의
논리에 철저히 결합한 포르노 문화는 일종의 윤리적, 종교적, 사회적
금기이자 훔쳐보기의 중심에 자리하게 되었다. 또한 그러한 이미지를
재생산하는 문화는 무한복제와 무한전달·공유가 가능해진 인터넷
시대에 이르러 물 만난 고기가 되었다. 컴퓨터 모니터를 통해 전
세계의 온갖 성적 이미지들은 홍수를 이루고 유저들을 유혹한다.
고백하자면 나 또한 훔쳐보기의 대가를 톡톡히 치르며 바이러스와
스파이웨어에 오염된 컴퓨터를 고치곤 하였다.

　분명 무언가를 남몰래 혼자만 유희한다는 것은 왠지
불길하면서도 흥미로운 사건임에 틀림없다. 특히 일상생활 중에
가족·사회공동체에서 금기시된 것들에 시선을 슬쩍 던지거나 아무도
보지 않는 장소에서 금기를 희롱하는 것, 그것은 윤리와 미학과 정치의
극단에서 외줄타기를 하는 것과 같다. 미술가들은 이러한 사건을 다른
이들보다 앞서서 실행하고 일부러 과장하고 끼리끼리 음모한다. 문제는
미술가들이 자기 혼자 즐기는 데서 그치질 않고 남들과 같이 즐기려
한다는 데 있는데, 그게 꼭 다양한 가치와 취향, 이데올로기의 갈등과
사단을 양산한다.

　그러나 이러한 문제적 작가들이 우릴 즐겁게 하는 것 또한
사실이다. 김준의 문신 예찬이나 피 뽑고 예쁘게 꾸미기, 최경태의
소녀 흠모와 탐닉과 선정의 미, 장지아의 뻔뻔한 하드코어식 신체대화,
배영환의 유행가 열창과 노래방 방문기, 전수현의 3D 똥공화국의
넘쳐나는 배설의 유희와 껄떡거리기, 강영민과 낸시랭의 대책 없이
가벼워지고 한없이 대중에게 친밀하기 등등이 그렇다. 조금만 과거로
올라가보면 최민화, 박불똥, 오윤, 임옥상, 박재동 기타 등등 군사정권,
독재문화, 레드콤플렉스 세대의 금기를 건드리고 찢고 흔들기를

겉으로 혹은 속으로 흠모하고 실천하기가 그렇고 여성 미술가들의 유교 문화와 남성 중심의 권위주의 문화에 대한 시비 걸기와 전투적 비틀기가 그렇다. 우리 주위에서 벌어지는 많은 미술 창작과 미술 현상 가운데 눈에 띄는 것들 상당수가 이러저러한 이유로 우리의 안과 밖, 의식과 무의식 안에서 금지한 것을 흔드는 것들임은 분명하다. 심지어 국내에 잠시 머물던 외국 작가가 한국에서는 성性과 반미反美를 주제로 하면 뜬다는 말을 했던 것이나 최근 가수 조영남의 친일 선언도 어쩌면 '금기 파괴'의 한 예가 될지도 모르겠다.

서구의 미술사를 들춰보면 이러한 금기 파괴와 바라보기의 다양한 재해석을 통한 유희와 불순한 취미의 흥망성쇠를 볼 수 있다. 현대미술은 한때 새로운 것을 찾아 유랑하고 헤매던 시절의 규범을 여전히 강력하게 시연하기도 하고 동시에 과거의 것에 매료되어 모방하고 재탕하고 다시금 화려하게 꾸미는 것을 훌륭한 창작의 미덕으로 삼기도 한다. 모더니즘 미학의 규범이 권위를 재해석하며 새로운 권위를 조성하고 혁명을 일으키고 심미적 피바람을 일으키는 반역과 역습이라면, 조그마한 심미의 정원을 꾸미고 개인의 아름다운 세계를 즐겁게 공유하려는 태도는 복고적이며 동시에 유쾌하기까지 하다. 기존의 미학이 금지한 것들, 저 멀리 쫓아낸 것들이 다시금 스멀스멀 우리의 이미지 세계를 장악하는 것을 현대미술은 또한 키치, 패러디, 동성애, 호러, 엽기의 옷을 입고 보여준다.

기상천외한 혼자 놀기와 기성의 권위와 윤리 파괴를 성장 배경으로 한 신인류, 동시에 극단적 민족주의, 권위주의, 불관용의 종교가 점점 힘을 얻는 시대에 우리는 서로서로 암묵적으로 금지하기로 약속한 것을 지키는 쾌감보다 훔쳐보고 깨뜨려보는 쾌감을 더 크게 느낀다. 타율적 혹은 반윤리적, 반인륜적 강제와 힘의 금기는 분명 미술가들이 상상과 불온함으로 자꾸 건드리고 찔러보고 해체하는 것을 바라는 바이지만 맹목적 금기 파괴와 시선 돌리기를 시도하고 제안하기보다는

자기 원칙에 의한 선용을 권하는 미덕도 유의해야 하지 않을까. 하지만
내 안엔 다른 내가 너무 많아서 곤란한 상황에 빠지기 일쑤인 것이
우리의 삶이기도 하다. 이건 다른 애긴데 훔쳐 먹은 사과는 정말
맛있을까? 그냥 궁금하다.

# 그림 없는
# 그림

-------------

------

솔직성과 천박함 사이에서 나는 종종 갈지자 행보를 한다. 두 개의 가치 사이에서 누가 더 합리적이고 누가 더 윤리적일 수 있을까. 지혜로울 수는 있을까? 대중추수populism의 예술과 배반의 예술 사이에서 어떤 욕망을 또 어떤 천박함을 드러낼 수 있을까.

20년 전 대학 시절 어두운 강의실의 미술사 시간, 명작 슬라이드 필름들을 보면서, 아니, 눈을 지그시 감고 잠을 자면서 작품을 둘러싼 예술가들의 에피소드를 듣는다. 수업 직전 쉬는 시간에 축구로 지쳐버린 내 복숭아뼈, 정강이, 발목, 십자인대가 지끈거린다. 임종을 눈앞에 둔 노교수는 늘어지는 음률과 고저로 바로크와 고전주의를 지나 낭만주의와 사실주의로, 다시 인상주의로 내달으며 헉헉거렸다. 눈꺼풀이 스크린이 되어 UFO마냥 발광체들을 영사한다. 동공 위를 둥둥 떠다니며 춤추던 것들이 어느 순간 사라진다. 그리고 암전.

젠장! 강의만 벌써 10년 넘게 했는데 일반 주민들, 아줌마, 아저씨 군단을 대상으로 한 강좌는 당최 젬병이다. 매번 첫 강의는 살얼음판이다. 긴장의 끈을 놓을 수 없다. 난 왜 주민 대상 교양강좌를 거절하지 못하는 걸까? 강의를 보조하는 젊은 여직원은 안타까운 눈치를 보내며 내게 찬물을 한 잔 권했다.

강의시간 직전 주민자치센터의 휑한 강의실은 싸구려 설계와 인테리어 덕에 더욱 강력해진 시베리아 고기압을 동반하고 있었다. 웅성거리던 50대 초반의 아주머니들은 이제 막 고등학교에 입학한 신입생처럼 눈을 반짝이며 내 입에 시선을 모으고 있었다. 풍이 오셨는지 연신 고개를 까딱거리며 눈을 껌벅이던 노신사 한 분이 고맙게도 고개를 흔드는 횟수만큼 강의에 호응을 해준다. 1502년 또는 1506년에 발굴되었다는 라오콘 상을 강의시간 내내 켜놓은 채 빈켈만이 새벽마다 일어나 일리아드를 낭독하였고, 또 그가 왜 비극적으로 칼에 찔려 죽어야 했는지 등등, 그저 그런 일화들을 떠벌이며 시간을 보냈다. 강의가 끝날 무렵 한 아주머니는 정말 호기심

가득한 표정으로 자신은 강의시간에 명화를 많이 보고 싶다고 했다.
그러마 약속을 하고는 주민자치센터를 나왔다. 저녁 7시에 시작한
강의는 9시를 넘겼고 나는 아내를 데리러 비오는 검은 저녁 도로로
차를 몰았다.

매순간 일상은 내게 도전한다. 매순간 관계가 내게 도전한다.
나는 그에 응전할 뿐이다. 이렇게 주기적으로 방문하는 도전은
나를 독려하고 힐난하면서 한데로 내몬다. 벌거벗은 채 집에서
쫓겨나 거리에서 떨던 어린 시절의 내가 되어버린다. 당시 무엇을
잘못했는지도 모른 채 동네 사람들의 시선 속에 던져졌던 시간.
아이야, 너는 아직도 무언가 잘못을 저지르는구나!

시각이미지로 넘쳐 마침내 그 부패의 부글거림을 늘상 접하는
밀레니엄 세대는 여전히 행복하다. 홍콩 쇼핑가의 짙은 바다 냄새와
독특한 사물들의 냄새. 〈중경삼림重慶森林〉(1994)의 촬영장이었던 회색
건물을 배경으로 기념촬영을 한 뒤, 아내는 딸의 옷을 고르느라 정말
내 체력으로는 어찌해볼 도리 없는 강행군을 선도했다. 나는 성실한
남편으로, 사랑 넘치는 아빠로 변신방귀를 연방 뿡뿡 날리며 뒤를
쫓았다. 아내는 정밀한 암산으로 가게마다 상품마다 견적을 비교하고
평가한다. 아주 까칠한 그녀의 쇼핑철학은 그래서 내가 들어야 할
쇼핑백을 가볍게 했다. 그런데 쇼핑백을 들고 아내를 쫓는 나는
쇼핑백의 무게만큼 점점 마음이 무거워졌다. 아내의 저 취향은 결국
내 경제적 수준을 가감 없이 반영하는 셈이었으니. 해질 무렵 홍콩의
바다를 보며 우리는 호텔로 돌아왔다. 대충 씻고 호텔을 나와 길 건너
식당으로 향했다. 우리는 홍콩 여행 내내 외식을 두 번 했을 뿐이다.
아내는 연방 웃으며 콧노래를 불렀다.

식당에는 손님들로 북적이고 있었다. 우리 앞의 소년병들은
악대였다. 프랑스 소년들은 신년축제를 위해 덜 자란 몸을 홀렁한
예쁜 제복에 맞추고 있었다. 잘생긴 프랑스 아줌마와 아저씨가 그들을

위해 샌드위치와 음료를 잔뜩 사들고 나갔다. 나와 아내는 아침을 간단히 넘긴 뒤라 음식을 좀 과하게 주문하고는 흡족해 했다. 우리가 음식을 해치우는 동안 몇 명의 손님이 더 들락거렸다. 호텔을 바라보며 우리는 식당을 잘 골랐다는 생각을 했다. 운이 좋았다. 다시 오면 좋겠다는 눈치를 서로 보내고는 진한 프랑스식 커피를 마저 비웠다.

안녕, 홍콩!

서울에 온 지 이틀이 지났다. 다시 일상의 도전에 몸을 던지고는 예쁜 여고생으로 돌아간 아주머니들과 눈을 맞추고 있다. 나는 오늘 중세 이콘icon에 대해 떠벌였다.

# 세상이 넌지시 들려준
# 쓸모 있는 신념들

------------------------------

----------------------

# 1

언제나 문제는 단순하다. 어떤 복잡複雜과 난해難解도 명쾌한 분류와 정리를 통해 문제 선상에 올라가거나 내려온다. 그리하여 우리는 아무리 다종다양한 예술가들을 만나더라도 그들을 두 가지 내지 세 가지 유형으로 단순화할 수 있다. 그러한 분류의 기술이 예술 현장에도 전승된다. 결코 문서로 남기지 않는다. 왜 남기겠는가? 아무도 믿거나 동의하지 않을 텐데. 오히려 그것을 빌미로 통제하려 들 것이다. 비약해보면 예술이나 예술가를 분류해내는 요령을 문자 텍스트로 기록하는 순간 그것은 자신을 옭아매는 올가미로 작동할 것이다. 또 그것은 우리 모두의 본성이기도 하다.

# 2

예술계라는, 아이큐 200도 놀림 받는 세계의 주민들은 어떤 처세술을 지녔을까? 잘 알려진 방법은 일부러 광기를 드러내어 감히 대적할 엄두를 못 내게 하는 것이다. 어느 누구도 미친 자와 상대하여 동급이나 동류가 되거나 또는 그 미친 자의 소행에 봉변당하길 원치 않기 때문이다. 내 손에 흙이나 피를 묻히기를 예술계의 어느 인사가 좋아하겠는가? 그러나 누군가 나서서 그 미친 자를 내쫓아주기를 바라는 공감대가 형성되곤 한다. 또 다른 방법은 감히 범접할 수 없는 권위와 매력으로 범인의 범주를 벗어난 지고지순한 정신의 왕족이나 귀족으로 행동하는 것이다. 이것은 흔히 속물적이라는 비판을 받곤 하나 아주 대놓고 나서는 이들은 드물게 마련이다. 또 하나는 예술계와 그 바깥의 다른 세계를 넘나드는 것이다. 예를 들면 명망 있는 가수이자 화가이거나 또는 매력 넘치는 배우인 동시에 재기발랄한 사진가가 되는 것이다. 물론 그러기 위해서는 오랜 시간의 개인적 노력과 운이 따라주어야 한다. 이 모든 것에 해당되지 않는 이들은 입 닥치고 없는 듯 예술계의 유령이 되어라!

## 3

비평가들은 작가들의 천적이다. 묻지도 않은 논리나 개념을 아무 때고 툭툭 내뱉는다. 그들은 잊을 만하면 예술이 의미로 넘치거나 쓸모가 있어야 한다고 주장하곤 한다. 그리고 가끔은 예술이 사람들을 타락시키거나 불편하게 한다고 투정을 부리며 칼춤을 춘다. 이러한 곤란으로부터 벗어나는 방법은 그들과 만나지 않는 것이다. 작가들끼리 논다. 그러나 역으로 비평가들에게 예술가들 또한 마찬가지다. 결국 그들은 결코 만나려 하지 않은 채 평행선을 달린다. 그러면서 비평가들과 작가들은 한목소리로 소통을 부르짖는다. '소통'은 길가의 쓰레기통에나 버려라! 선수들에게 통하는 게임의 법칙은 오직 외통수뿐이다.

## 4

예언하자면 앞으로 예술계는 그보다 그녀가 대세다. 예언이라고 하기에 좀 뭐하다. 교육인적자원부의 통계에 따르면 앞으로 미술대학 입학생의 남녀 비율이 여자가 95퍼센트, 남자는 5퍼센트라고 한다. 어떤 전시 기획자는(그는 남자다) 큰일이라며 우리 미술계의 앞날을 걱정한다. 그러나 염려 마시라. 예술계가 여성들로 가득 찬다면 우리 같은 미술계의 남정네들은 살판난 것이니까. 80년대 후반만 해도 미술대 학생 남녀 비율은 50대 50이었다. 이때보다 좋아지면 좋아졌지 결코 나빠지지는 않을 것이다. 세상의 나쁜 일들의 대부분이 남성들 손에서 이루어지지 않는가? 어서 빨리 내 안의 여성성을 끄집어내야 한다.

## 5

가장 필요한 물건이나 정보는 가장 손에 넣기 어렵다고 한다. 또 등잔 밑이 어둡다는 말도 있다. 이 둘을 나란히 놓으면 가장 손에

넣기 어려운 물건이나 정보는 등잔 밑에 있다는 난놈이 튀어나온다. 예술작품의 유통과 거래를 둘러싸고 벌어지는 일들은 이를 입증해 준다.

**6**

예술계에서 명성과 일련의 명성이 만들어내는 예술가의 신화는 한 개체로서의 예술가가 보여주는 강력한 개성과 표현에 달려 있다. 그리고 일상적인 말을 줄이고 줄여 마침내 침묵에 이르러 예술 표현의 기계가 되는 것이다. 기계는 말이 없다. 신화의 단계에 이른 예술가는 더 이상 개체로서의 예술가가 아니다. 그는 예술계와 그 세계를 넘어선 전 영역을 자신의 왕국으로 삼아 신과 같이 전체로서 편재하는 자다.

**7**

예술가들은 공통적으로 자신의 예술을 과장하고 진지하게 다룬다. 그러고는 다른 자들의 예술은 내다 버려라! 속으로 외친다. 동시에 아무도 보지 않을 때 혀를 쑥 내민다.

**8**

모든 예술가들이 가장 두려워하고 모욕적으로 느끼는 것은 작품에 대한 설명을 요구 받는 것이다. 논리적으로 개인의 내면의 세계가 반영되어 겉으로 표현된 예술을 다른 세계의 사람이 아무 단서나 설명 없이 이해한다는 것은 불가능한 일이다. 그러니 설명은 정상적인 소통과 향후 그 예술가를 후원할 든든한 우군을 얻는 데 필요한 것이다. 그러나 동시에 그것은 모욕적이다. 예술가와 예술가, 예술가와 비평가, 비평가와 비평가, 예술가와 관객, 관객과 관객으로 끝없이 연쇄하는 관계와 소통의 운동은 필요불가결하면서 동시에 모욕적인 미션의 수행을 위한 불굴의 의지와 실천의 결과다. 피할 수 없다면

모욕을 즐겨라! 그러니 꾹 참고 요청이 있을 때마다 설명하라! 아니면 장광설長廣舌의 대가를 친구로 삼거나.

## 9

원인은 알 수 없으나 우리 모두는 예술이라는 질병을 앓고 있다. 그 질병의 기원은 우리가 언어와 문자라는 것을 갖게 된 시기로 거슬러 올라간다. 오래된 살아있는 화석, 예술은 지금도 그 모습을 바꿔가며 끝없는 진화의 성공 사례를 만들고 있다. 이 교묘한 질병은 한때 종교와 사귀면서 철학과 양다리를 걸쳤고 도덕과 역사를 새 애인으로 갈아치우며 마침내 정치와 사회, 경제를 가리지 않고 분탕질을 했다. 주위에선 이 나이 많은 고고한 친구를 사귀려면 단단히 각오를 해야 한다고 주의를 준다. 그러나 운명이란 이런 걸까? 나보다 더 나를 사랑한 예술을 어떻게 감히 거부할 수 있을까!

## 10

교부철학자 아우구스티누스Aurelius Augustinus의 『시간론』을 보면 이런 고백으로 시작된다. "그러면 시간은 무엇인가? 아무도 내게 묻지 않는다면, 나는 안다. 그러나 누군가 질문하는 사람에게 설명하려 한다면, 나는 모른다." 시간을 예술로 바꾸면, "나는 예술을 누군가 묻기 전까지는 알고 있다. 그러나 누군가 그것을 내게 묻는 순간 나는 예술이라는 오리무중에 빠진다."

# 동그라미의 불편한
진실

------------------------

------

하루는 물리 선생님이 들어와서 칠판에 분필로 동그라미를 그렸다. 뜬금없이 학생들에게 묻는다. "이게 뭐지? 너부터 시작해!" 학생들은 어리둥절해 하면서도 순서대로 대답한다. "오투요!" "태양이요!" "산소요!" 학생들은 자기 차례가 올 때마다 각자 연상되는 것들을 말한다. 마지막에 한 학생이 "동그라미요."라고 대답하자 물리 선생님이 말한다. "네가 맞다!" 그러고는 그 학생을 제외한 나머지 학생들을 몽둥이로 때리기 시작한다. 시간이라는 묘약은 잔혹한 현실을 아름다운 추억으로 변하게 한다.

요즘은 어떤지 모르겠지만 1990년대 중반 이전만 해도 학교에서 청소년들은 관리되고 통제되어야 할 오브제일 뿐이었다. 우리는 이를 산업혁명 이후 제도가 된 대중교육의 부산물이라고 자연스럽게 말한다. 더욱이 20세기의 전반부에는 식민지의 삶을, 20세기 중반에는 전쟁과 가난을 겪은 우리의 현대사를 생각해보면 지난 시기 우리의 교육 현장에서 벌어졌던 미덕美德과 악덕惡德들, 위선僞善과 위악僞惡들이 온전히 오늘의 나와 우리의 정체성을 단단하게 하는 데 공헌했다고 할 수 있다.

한국 사회에서 현대미술가가 되기 위해서는 미술대학을 나와야 한다는 것이 통념이자 분명한 현실이다. 대학 시절을 되돌아보면 무언가 현실과 일상에서 알아볼 수 있는 대상의 형태를 그리는 학생은 우리의 교수님들에게는—모두는 아니었지만—불편한, 말하자면 안전거리를 두어야 하는 오브제였다. 비약하자면 저 물리선생의 동그라미조차 80년대 미술대학에서는 불편할 수 있었던 것이다. 만약 동그라미의 위치가 캔버스의 왼쪽으로 치우친다거나 심지어 붉은 기운을 띤 컬러로 채색되었다면, 아이쿠 그거 안 돼! 그리하여 미술대학에서 사제 간의 내밀한 심미적 교감과 예술적 동료로서의 파트너십은 애초에 현실이 아니었다. 착하게도 동그라미는 동그라미일 뿐이라는 명제를 받아들인 학생처럼, 예술계에서 섬세하며 내밀한

예술의 담론과 파트너십은 국민소득 이만 불 아니 삼만 불을
넘어서야만 가능하다고 믿었던 것이다.

이렇게 순연한 받아들임의 순진성과 솔직성이, 또 이러한 삶의
체험과 기억의 내재화가 우리가 그토록 이해하고 다가가려고 열망한
예술 세계의 기초를 이룬다. 여하튼 동그라미 형태를 통해 그 어떤
지고지순한, 또는 저 높고 멀리 고양된 정신의 세계를 떠올리기에 앞서
나는 지나온 구차한 일상의 한 순간이 떠오른다.

1999년 세기말에 이런 일이 있었다. 2002년 한일 월드컵을
개최하게 된 기념으로 매우 훌륭한 미술가들이 시립미술관에서
특별전시를 하게 되었다. 주제는 월드컵과 축구였다. 아주 품격
높은 사유의 세계를 넘나들던 어르신들이 열심히 축구공을 그렸다.
그러니까 동그라미들 말이다. 그리고 전시 오프닝 파티를 정관계
인사들과 함께 성대하게 치렀다. 미술잡지들과 일간지들도 특집기사로
떠들썩했다. 물론 미술계의 많은 평론가들, 전시 기획자들, 젊은
미술가들은 한때의 해프닝으로 여기는 분위기였다. 전형적인 관제
행사인 셈인데, 그런 행사들에 중요한 예술가들이 출현하는 것을 속된
표현으로 '예술가들을 동원한다'고 말한다. 그런데 세기가 바뀌어도
여전히 성행하는 이러한 관행과 관습이 현대예술가들의 고된 열정과
실천을 오해하게 하는 부작용이 있다는 것 또한 이미 잘 알려져 있다.

한번 생긴 문화적 관행과 제도는 시의적절함을 잃어도 상당
기간 존속되고 영향을 미친다. 일종의 문화적 지체일 텐데, 이러한
문화적 지체를 너무 자주 접하다 보면 정신 건강에 이롭지 못하다.
특히 창의적이며 활달한 상상력을 사용해야 하는 직업에 종사하는
이들에게는 말이다.

마치 앞서 동그라미를 보고 무수한 갈래의 의미와 이미지를
떠올렸던 학생들처럼, 동그라미는 동그라미일 뿐이라는 저 물리선생의
폭력 앞에서 상상력은 또 왜 그리 연약한지! 월드컵 유치를 통해

선진국으로 한 단계 올라가야 한다는 성장과 진화의 이데올로기에
우리의 선배들은 또 왜 그리 익숙하지 않은 동그라미들을 그려야
했는지. 아마 나의 이런 어리석은 의구심에 대해 "사람 사는 모습이
다 거기서 거기 아니냐."라고 넌지시 충고하실 이들이 있을 것이다.
그래도 왜 설치미술가와 문인화가가 축구공을 그리고 발로 차야
했는지, 그 불편함이 사라지지는 않는다.

동그라미에 얽힌 엉뚱한 일화들은 연결되고 비약하여 내게
'동그라미의 불편함'이라는 편견을 만든다. 미술 현장에서 벌어지는
여러 가지 사건들이 당시에는, 또 누구에게는 현실적이었던 것들이
시간의 틈바구니에서 비현실적인 것으로 변한다. 마치 우리의 의식이
쉼 없이 들끓고 변하듯이.

# 천일야화 上

_ 왜 미술 뉴스는 문화란이 아니라

사회란이나 정치란을 선호할까?

------------------

----------------------------

----------------------------

# 1

도저히 그의 광기를 멈출 수 없었다. 수많은 처녀들이 그의 광기에 희생되어, 온 나라는 아비들과 어미들의 슬픔에 잠겨버렸다. 그의 광기를 잠재울 자는 누구인가?

왕국의 비극이 절정에 달할 즈음, 용기 있는 그러나 그 나이에 누구나 있었을 연약함과 아름다움을 지닌 한 소녀가 나섰다.

"저를 오늘 밤 그와 동침하게 하소서!"

떨리는 목소리로, 그러나 결연한 얼굴로 소녀는 아비의 허락을 구한다.

"어린 네가 우리 모두의 운명을 짊어지려 하니 아비로서 참담함을 지울 수 없구나!"

아비의 허락을 받은 소녀는 눈물을 떨군 후 어미와 작별을 고한다. 부모를 앞질러 간다는 것은 가장 큰 불효이나, 대의를 위한 소녀의 결심은 한 치의 흔들림도 없었다.

다음날 소녀는 아름다운 영혼과 신념을 위한 목욕을 마친 뒤, 그의 침소에 들었다.

"그대는 어찌 이리 아름다운가! 헌데, 놀랍게도 너의 목소리는 너의 그 미모마저 그늘지게 만드는 매력이 있구나. 오늘밤이 너의 마지막 밤이니 한번 내 귀를 즐겁게 해주렴."

소녀의 붉은 입에서 소녀의 외모보다 더 매력적인 음률과 고저를 동반한 감칠맛 나는 이야기가 쏟아져 나오자, 그는 더 이상 광기에 휩싸이는 일이 없게 되었다.

오늘 밤에도 소녀는 눈을 비비며 무릎을 베개 삼아 잠든 그에게 광기의 모략으로부터 벗어날 놀라운 이야기를 지어내고 있다. 소녀의 이름은 '스토리'로 그녀의 아비는 '판타지아'다. 물론 스토리의 무릎을 베고 누운 이는 이성의 왕국을 통치하는 '매드니스' 왕이다. 언제 다시 그의 광기가 도질지 하루하루가 불안불안하다.

요즘 우리 사회는 마치 천일야화의 광기에 빠져든 이성의 왕국을 떠올리게 한다. 어수선하고 혼란스러우며 복잡하고 짜증스런 사건들이 끊이지 않고 터지니 말이다. 이렇게 하루하루 사람들의 히스테리를 충동질하는 때, 희망과 용기를 북돋아주는 소녀가 간절해진다. 어디 속 시원한 이야기 없을까?

『천일야화』의 힘은 어쩌면 바로 그 답답하고 어두운 현실로부터 희망의 출구를 찾는 황금 열쇠일지 모른다. 우리 어미들의 백일기도를 가뿐히 넘어서는 저 천일 간의 이야기(呪文)는 지금 내가 지어내고 있는 이 졸문抽文에 영감을 던진다.

## 2

미술 현장에서 매일매일 벌어지는 땀나는 이야기들은 오프더레코드인 경우가 대부분이다. 만일 이러한 불문율을 어길 시, 각종 보복의 칼날을 각오해야 한다. 물론 미술계의 보복이란 게 어찌 보면 다른 분야에서 벌어지는 모습에 비해 귀여울 정도로 완곡하거나 원초적인 것들이지만. 더구나 미술인들은 기억력을 별로 신뢰하지 않는 경향이 있다. 애매모호성의 미학을 자신의 머리에 먼저 시험하는 경향 말이다.

어쨌든 미술계에서는 어떤 사건이나 이야기의 전달과 확산에 있어서 영문 이니셜이나 익명을 사용하는 것이 관례이다. 특히 공문서 양식이나 지금 이 순간 내가 쓰는 이 글처럼 인터넷에 널리 날리는 경우 그렇다. 예를 들면 세상을 시끄럽게 했던 신 모 여인 사건이나 H대 입시 부정 논란 등. 또는 K모 교수, B모 교수 성추행 논란, 국내의 유명 큐레이터가 네덜란드던가 외국 평론가의 글을 도용(허락 없이 베낌)한 사건, S그룹의 불법 비자금 사건 등등. 그리고 최근 국세청을 둘러싸고 세간을 달구는 미술품 로비 사건까지.

그런데 기억력도 제 힘을 발휘하지 못하고 우아하며 불투명한 영문 이니셜과 '모'씨로만 소개되는 이들의 사건은 빠르게 지나쳐 가는

우리 현실의 차창 밖 풍경으로 남는다. 어디에서도 공론화되거나 어떤 합리적 반성의 절차나 개선 방안의 모색을 기대하기 어렵게 만든다. 그러니 미술계에서 벌어지는 그늘진 사건들은 그저 저녁 10시 이후 술자리의 안줏감으로 제 소임을 마치게 마련이다.

우리 사회 일반에서 벌어지는 엽기적이며 광기로 채색된 반사회적인 사건들을 보면 미술계라는 작은 사회에서도 그 닮은꼴들을 찾을 수 있다. 그런 닮은꼴들이 쌓여 미술계의 존속에 심각한 위협이 되기도 한다. 미학적으로는 미술이 우리 사회 전체와의 연결 고리가 점점 엷어져가는 것에 비례하여 역설적으로 앞서의 부정不正의 사건들을 통해 미술이 사회와 통합되어간다는 것이다. 참으로 이상한 통합이다.

점차 고립되어가는 이 고독한 세계는 마치 『천일야화』 속 그처럼 타자와의 합리적 대화로부터 단절된 일방통행의 광기를 닮아간다. 그런데 문제는 그 광기의 치유를 위한 원인 규명에 있어서 미술계 안에 그 원인이 있는 것이 아니라는 심상치 않은 징후를 감지하는 이들이 주위에 늘고 있다는 것이다. 어쩌면 미술계의 어둠의 세계를 지배하는 광기는 우리 사회 전체가 감염되어 있는 상업주의, 권위주의, 학벌이나 인맥지상주의와 관련이 깊은 것 아닐까? 마치 『천일야화』 속 매드니스 왕이 광기에 다시 몸을 맡기는 것처럼 말이다.

십 년 전, 새로 미술부 기자가 된 모 기자가 나를 포함한 많은 미술인들에게 어디 굵직한 사건이 없냐는 탐문 취재로 한동안 미술계를 쑤시고 다닌 적이 있다. 그는 노태우 정권 시절 '사과박스 사건'을 취재한 베테랑 사회부 기자였으니 그러는 것은 당연한 것이었다. 그런데 아쉽게도 당시 미술계는 아주 작은 부족사회라 사건이라고 해봐야 누가 누구를 좋아한다더라, 누가 누구와 술자리에서 한바탕 어쨌다더라 등등 영 시덥지 않은 에피소드들뿐이었으니 그의 불타는 비리 탐문의 열정과 기자 정신은

이내 한풀 꺾였던 것이다. 지금 같으면 그도 재미 좀 봤을 것 같다.
불과 십 년 전인데, 그 시절이 그립다.

# 천일야화 下

_ 말은 부끄러웠고 뜻은 허리를 굽혔다

----------------

----------------------------------

이상한 일들이 연이어 일어났다. 아동기만 지나도 알 수 있는 상식과 매너가 사라진 것이다. 신뢰와 배려, 어깨동무할 이들은 사라졌고 금수禽獸의 시대가 도래한 것처럼 보였다. 점차 말(言)들도 사라져갔다. 이성의 왕국은 불길한 기운들로 가득 찼고 민감한 이들은 불안하였고 뜻있는 이들은 종적을 감추었다. 약육강식의 허언虛言과 좀비들이 왕국을 배회하면서 사람들은 어둠과 함께 깊은 침묵에 빠져들었다.

이성의 왕국은 어쩌다 이 지경에 이르렀는가? 매드니스 왕의 광기를 잠재우던 소녀의 총명과 용기는 어디로 간 것일까? 상식과 지혜의 말들은 어디로 갔나? 단지 말문이 막혔기 때문인가?

사람들은 기억한다. 그것은 이데올로기의 사자使者들이 왕국을 방문한 후부터였다. 이데올로기를 전도하며 자신들을 신의 사도라고 하였다. 사람들은 그들 주위로 몰려들었고 말들은 번성하고 번성하였다. 그리고 어느 순간 하나의 이데올로기가 이성의 왕국을 중심으로 퍼져나갔다. 사람들은 이를 '시장의 이데올로기'라고 부르기도 하고 '출세의 이데올로기'라고 부르기도 했다.

매드니스 왕은 이데올로기의 사도의 접견을 받은 후 소녀를 멀리하였다. 소녀는 오랜 밤 흥미롭고 사려 깊은 이야기로 매드니스 왕의 이성을 일깨웠던 바로 그 스토리다. 소녀는 왕국의 가장 높고 구석진 건물에 감금되었고, 매드니스 왕은 다시 광기에 휩싸였다. 충신들은 왕국의 변두리로 흩어졌고 왕의 광기는 이성의 왕국 전체를 불안에 떨게 하였다. 시장과 출세의 이데올로기를 따르는 사도들의 장광설만이 유일한 말이 되었다. 그 외의 말들은 점차 사라져갔다. 혹자들은 소녀가 매드니스 왕을 매혹하기 전의 안정된 시기로 돌아갔다고 환호하기도 하였다. 소녀가 용기를 내어 매드니스 왕의 광기를 잠재우며 왕국을 구한 후 맞이하게 되었던 말들의 잔치, 말들의 귀환을 마음껏 즐겼고 또 마음껏 조롱하였다. 뜻있는 자들만이 말들의 귀환을 진정으로 축복하였고 음미하였다.

그러나 모두가 잠시 소녀의 희생과 밤새움의 노동을 잊은 사이 시장의 이데올로기, 출세의 이데올로기가 왕국을 휩쓴 것이다. 왕국은 시장을 차지하려는 이들의 욕망과 질투와 분노와 광기로 물들었다. 그런데 왕의 광기는 왕 개인만의 광기가 아님이 드러났다. 광기는 왕국에 거주하는 사람들 모두에게 이미 내재하였던 것이다. 왕과 왕국의 시민들은 소녀를 유폐한 일종의 공모자였고 이내 말들의 잔치는 끝장나버렸다. 말은 부끄러웠고 뜻은 허리를 굽혔다. 다만 웅성거리고 있을 뿐이다. 음울한 침묵과 웅웅거리는 이명에 편히 잠들지 못하는 것이다. 시장과 출세에 몸을 의탁한 이들만이 아무 근심 걱정 없이 편히 잠드는 밤, 그렇게 말들은 단지 웅웅거릴 뿐이다. 산산이 흩어져버린 말들을 기억하거나 찾는 이들은 아무도 없었다.

"저길 봐요!"

한 사람이 소리쳤다. 왕국의 가장 높고 구석진 방에서 소녀는 창문을 통해 뛰어내린다. 며칠 후 소녀의 죽음은 일종의 사고사로 공표되었다. 얼마 후 사람들 사이에 이상한 말들이 돌기 시작했다. 그것은 자결이었고 일종의 정치적 타살이라고. 사람들은 소녀를 추모하기 시작했다. 그러자 갑자기 말들이 귀환했다. 소곤소곤 다가오더니 점차 웅성거리기 시작했다. 사람들은 마치 망치로 맞은 듯 눈을 크게 뜨고 주위를 두리번거리며 살피기 시작했고 자신들의 왕국이 어디로 향하고 있는지 현실을 직시하기 시작했다. 그것으로 모든 것이 자명해졌다. 소녀의 추락은 시장과 출세의 이데올로기의 추락이었고, 그들의 추락과 함께 말이 돌아왔고 뜻이 돌아왔다. 그러나 왕국의 시민들은 아직 그들의 귀환을 조용히 지켜볼 뿐이다.

아열대 기후의 서울에 푹푹 더운 여름이 몰려왔다. 『천일야화』 밖의 우리는 여전히 말문이 막혀 있다.

# 숨죽이는
# 일상의 미적 경험들

------------

-------------------------

주위의 미술관이나 갤러리를 가보면 일상적인 생활의 경험과 미감을 담아내는 작은 그림들이(작품의 크기뿐 아니라 주제와 소재 모두의 경우) 상당히 많은 전시회로 소개되고 있는데, 이를 보면서 나는 어느 소설 속 에피소드가 떠올랐다.

"그들이 나간 뒤 그때까지 숨을 죽이고 있던 낮은 대화 소리들이 다시 여기저기서 되살아나기 시작했다."

<div align="right">- 하일지, 『경마장 가는 길』, 134쪽</div>

물론 나간 것은 그동안 현대미술을 이끌어온 천재들과 미의 이데올로기라는 거대 담론일 것이고 고개를 들고 수군대기 시작한 것은 섬세하면서도 미시적인 미적 담론일 것들이다. 흔히 우리의 현실은 목소리 큰 사람들의 싸움에 휩쓸리게 되면 일상생활의 소소한 경험들 그리고 섬세하면서도 잔잔하게 풍요를 만드는 것들이 위축된다. 그런데 소설 속 다방에서 벌어지는 일이 우리 미술 환경에서도 똑같이 벌어지는 것을 접하면서, 우리가 그것에 크게 놀라거나 낯설어하지 않는다는 사실이 더욱 현실을 초현실적으로 만든다.

　한 해 6천 회 이상의 크고 작은 전시회들이 열리는 한국에서 이러한 일들은 하나의 일상이 된 듯하다. 그 많은 전시회들 가운데 실제 기억에 남는 전시는 대단히 적거나 거의 없다. 또한 일상의 소소한 감성을 담아내는 행위나 결과들을 접하게 되는 경우 십중팔구 우리는 무관심하게 획 지나치거나 인상을 쓰며 마치 그런 무의미한 일에 왜 그토록 매달리는지 이해할 수 없다는 표정을 짓고는 더 나아가 넌지시 진지한 조언을 하곤 한다. "드라마틱한 걸 표현하세요!" 나는 여러 전시 소식이나 팸플릿을 받고 미술 뉴스를 스크랩하며 많은 미술가들과 만난다. 그런 중에 나 또한 의식하지 못한 채 어떤

편견 내지 관행적인 어법이나 판단으로 작가나 작업을 평가하고
선별한다. 여기에는 내 개인적인 취향이 중요하게 작용하지만 주위의
여러 의견이나 일반적인 원칙들을 적용할 때는 무엇보다 큰 주제나
사건 혹은 강렬한 무엇 등에 기대는 것이다. 아마 내 주위에서도 큰
목소리나 힘으로 작용하는 중심적인 이야기들, 사건들로 인해 어쩔
수 없이 작아진 목소리들, 작다고 판단되는 경험들과 판단들은 몸을
낮추고 숨죽이는 상황이 반복될 것이다. 그러다가도 이따금 나를
되돌아보거나 그때 그 상황에서 벌어진 여러 가지 판단이나 선택이나
행위들에 대해 반성해보곤 하는 것이다.

　이러한 상황은 무수히 반복된다. 이는 사실 인간이 어떤 사회
환경을 이루고 집단적 의사소통과 판단과 행위를 구성하고 실현하는
한 자연스런 일인데, 주목할 것은 단지 물리적인 사이즈의 대소 문제
뿐이 아니라는 점이다. 만일 한 미술가가 대단히 자본 집중적인,
비싼 혹은 대단히 무거운 오브제를 제작할 경우, 그 작업의 예술성
문제를 떠나 우선 미술 대중의 관심의 대상이 되고 미술 담론의
주류에 들어서기에 유리한 위치를 점하게 된다. 여기에는 감성의
크기 등 몇 가지 주요한 요인들이 큰 작용을 하기도 하지만 가치와
사건의 우세종들이 있어서 항상 큰 목소리 주변에서 나타나는 것이
사실이기도 하다.

　국공립미술관과 대형 사립미술관은 물론, 대중매체를 통해
쏟아지는 자본, 정치, 교육, 섹스, 살인, 각종 스캔들, 북한, 핵,
민족, 통일, 일제 식민지, 역사, 민주, 자유 등등 주요한 관념들과
이데올로기들이 그러한 것들이며 6천여 회의 전시회 가운데 우리의
기억에 저장되거나 평가되는 것들은 사실 그러한 우세종들에
얼마나 근접하거나 통합되는가 정도에 따라 일종의 서열이 매겨진다.
해체주의의 확산과 더불어 이러한 사태가 조금은 완화되거나
변화되고는 있지만 대단히 느리고 심지어 요원해 보이기도 하다.

현실은 더욱더 그러한 상황을 고도화하는 방향으로 자동화, 시스템화되어가는 것처럼 보인다. 이런 미술 환경에서 미시적인 일상의 미학은 특별한 경우가 아닌 이상 아마추어리즘이나 비주류 혹은 일종의 치유 활동으로 여겨진다. 이런 경우 어떠한 창작, 전시, 감상, 비평의 미적 활동도 더 이상 창조나 생산이 아닌 건전한 소모나 소비의 맥락에 놓이게 된다. 아마도 이것이 자본과 문화의 세계화와 자동화가 미덕인 멋진 사회의 미적 활동이 맞이할 멋진 운명일 것이다.

주인공 R은 서울의 경험을 다음과 같이 말한다. "여기는 마치 커다란 공장에 들어온 기분이야!"(105쪽) 15년 전(『경마장 가는 길』은 1990년에 나왔다) 소설 속 R의 소감은 아직도 현실 속에서는 유효한 듯싶다.

# 바나나 리포트

---------

바나나는 따뜻한 지방에서 들어온 외래 과일이다. 그런데 이
과일은 기존의 과일들과 좀 다르다. 대체로 과일은 비록 껍질이
울퉁불퉁하더라도 구형이나 타원형의 모양을 하고 있는데, 이
바나나라는 과일은 그렇지 않다. 길고 약간 굽은 모양에 껍질도
딱딱하지 않고 말랑말랑하다. 어찌 보면 음란해 보이기도 하다. 사실
바나나는 남성의 성기를 닮아 성적 상징으로 널리 쓰인다.

어린 시절 바나나는 참으로 귀한 과일이어서 초등학교 때까지만
해도 '과일의 황족'으로 칭송 받았다. 당시 평범한 소시민들은 귀한
바나나를 자주 접하지 못한 까닭에 바나나를 흉내 낸 바나나 빵과
바나나 우유로 아쉬움을 달래곤 했다. 한번은 구멍가게 배달부가
떨어트린 바나나 빵을 주워 들고는 오늘로 치면 로또에 당첨된 듯
가슴 떨리는 흥분을 맛보기도 했다.

바나나에 관한 기억은 20대에 AFKN에서 본 우디 앨런Woody
Allen의 영화 〈바나나 공화국Bananas〉(1971)으로 이어진다. 우디
앨런의 명성을 세계만방에 알린 〈돈을 갖고 튀어라Take The Money And
Run〉(1969)와 함께 20세기 도시에 거주하는 서구 현대인의 삶과 영혼을
풍자한 영화였다. 이후 나는 '바나나'와 함께 '공화국'이라는 말을
연상하며 그 매력에 흠뻑 빠져들었다.

그런저런 기억의 연쇄 속에서 현대미술을 생각할 때 나는 불현듯
바나나라는 과일이 주는 메타포를 함께 떠올리곤 했다. 말하자면
현대미술은 바나나처럼 외래종이지만 참으로 귀한 왕좌에서 홀을
휘둘렀고 광휘에 휩싸여 점차 현대미술을 모방하는 짝퉁 현대미술의
이미지를 양산해왔다고 할 수 있다. 그렇게 현대미술은 이성의
수준을 넘어서 비이성과 비합리의 경지에서 아우라를 뽐내며 우리
삶의 현실과 욕망을 풍자한다. 현대인들이 대중문화의 향기를 깊이
들이마시면서 모던한 라이프스타일에 중독된 모습은 앤디 워홀의
〈바나나〉와 연결된다.

바나나는 제3세계 바나나 농장의 저임금 노동자도 떠올리게 한다. 그것은 스타일로서가 아닌 실존으로서 팝의 세계를 사는 범부의 운명을 연상시킨다. 마치 바쁘게 길을 걸으며 무언가에 몰입하다 바나나 껍질에 미끄러지는 경험처럼.

이 바나나라는 과일은 그 노란 빛깔로 인해 백인들이 유색인종을 폄하하는 표현으로 자주 쓰이기에, 꼭 서울에 살고 있는 이들의 피부색도 떠올리게 한다. 그러니 바나나는 서구 현대미술과 조우한 동양인의 메타포인 셈이다. 여하간 혹자는 현대미술을 생각할 때 세잔의 '사과'를 떠올리지만 내게는 앤디 워홀의 '바나나'가 떠오른다.

2

# 미술과 함께하다:
# 미술 시평

예술 분야도 어느새 비즈니스의 세계를 닮아간다.

그러다 보니 예술적 문제제기들 또한 비즈니스 분야와

그리 달라 보이지 않는 외형을 띤다.

어떤 경우는 마치 보험업계 관계자처럼

예술의 미래와 미래의 생계를 대충 섞어 제시하기도 한다.

비합리적 세계를 비합리적으로 다루는 셈이다.

이럴 때일수록 사려 깊은 예지와 판단이 필요한데,

그것이 쉽지 않다.

비평이나 철학보다 처세술이나 양생술이 필요한 시대일지도.

# 한국 현대미술의
# 전개와 변화

--------------------

----------------

예술이란 이름으로 불리는 활동은 무엇이건 간에 관객이나 대중이
그 안에서 의미 있는 어떤 것을 발견한다면 그것은 존중 받아야 한다.
어느 누구에게도 그러한 활동을 폄하할 권리는 없다. 정치, 경제, 교육,
치유, 오락 등 다양한 의미와 기능을 포함해 자기 나름의 존재 가치가
있는 활동들이 그렇다.

## 현대미술

현대미술이란 서구에서 형성되고 정교하게 발전한 역사의 산물이다.
따라서 소위 전문가와 아마추어를 나누는 기준도 서구 현대미술의
잣대에 근거한다. 역사적으로 나라마다 수많은 미적 가치 체계가
존재했다. 오늘날 우리의 예술적, 미적 체계의 헤게모니를 쥔
것이 바로 서구적 현대미술의 가치 체계다. 현대미술이 시기마다
변화한다는 것은 현대미술의 가치 체계가 사회적이며 역사적인
산물이란 사실을 보여준다.
    19세기 말 20세기 초에 이미 다다이스트와 초현실주의자들의
반문화, 반역사, 반권위(관습)의 감각과 활동이 구체화되었다. 어느새
그들의 모럴과 라이프스타일은 현대문화와 생활의 전범典範이
되었다. 1950년대 이후 성장한 청년문화는 현대예술의 가장 의미
있는 개념과 실천의 영역이 되었다. 동시에 대중문화, 대중예술과
고급문화, 순수예술의 경계가 허물어지고 융합하며 상호 영향을 주기
시작하여 전통적인 미술사나 예술 개념으로는 시대착오적인 오류에
빠질 수밖에 없을 정도의 급격한 변화를 겪었다. 1960년대 들어서
더 이상 예술이 조형적 또는 미학적 가치만으로 설명하기 어렵다는
사실이 회자되었다. 대신 예술이 광의의 언어 또는 정보로 다뤄지는
것이 공공연한 인식이 되었다. 예술의 속성은 마치 정보적 속성을

닮은 것처럼 보였고 또 정보와 인식(지식)으로서의 가치가 부각되었다. 동시에 시장가치와 밀접하게 결합하면서도 역설적으로 신화적 가치가 한층 강조되었다.

오늘날 현대미술 분야의 전문가는 당대 현대미술의 가치 체계를 다룬다는 것을 의미한다. 우리는 많은 미적 가치 체계가 존재함을 알고 있다. 현대미술 또는 현대의 시각문화와 우리의 삶을 연관시켜 긴밀하게 성찰해야 할 문제들이 무엇인지 따져보아야 한다.

생각해보면, 현대미술의 재현으로서─한국의 현대미술이 중심 맥락을 잡고 있다면─그 재현의 자생적 고유성을 확보하지 못한다면 그것은 단지 현대미술의 키치이거나 파스티슈pastiche일 뿐이다. 물신物神으로서 현대미술이 작동하는 한 더 이상 창의적이지도 대안적이지도 않은 허구와 사이비 형식만이 난무하게 된다. 따라서 관념의 유희가 아니라 실제 자생적이며 독립적인 무엇인가가 성립하기 위해서는 무엇보다 기획의 비전이나 표현형식이 구체적이어야 한다. 이 구체성을 담보하는 예술은 막연히 실험적이거나 새로운 것이 아니다. 새로운 긍정의 문화를 만드는 것은 추상적으로나 또 구호만으로는 불가능하다. 그것은 어디까지나 창작과 감상과 비평이 뒤엉키어 미술 현장에서 작동하는 대단히 현실적이며 구체적인 기획을 요구할 것이다.

삶의 중심으로 작동하는 예술은 마술적이며 동시에 구체적이다. 구체적인 묘사와 서술이 가능한 주제와 이야기가 있어야 한다. 그것이 현대미술의 어떤 경향을 재현하건 그것은 부차적이다. 또한 일시적인 실험이나 시도의 반복에 머물면 안 된다. 그것은 역학 구조가 되어야 한다.

# 1988년 서울 올림픽 이후 한국 미술문화의 전개

한국 사회는 1988년 서울 올림픽을 전후로 정치, 사회, 경제,
문화적으로 크게 변모한다. 국제 관계를 떠나서는 생존할 수 없게
된 한국 사회는 1986년 서울 아시안게임과 1988년 서울 올림픽을
분수령으로 더 이상 전통 사회로 되돌아갈 수 없는 길에 들어선다.
무엇보다 생방송과 재방송으로 지칠 만큼 반복된 서울 올림픽 뉴스는
서울에 대한 세계인의 관심만큼이나 세계에 대한 한국인의 관심이
폭발하는 계기가 되었다. 서울 올림픽을 계기로 많은 젊은이들이
해외 유학과 여행에 나섰고 그들은 오늘날 21세기 한국의 허리
세대가 되었다. 미술계 또한 이러한 변화를 비껴갈 수 없었다. 서울
올림픽을 전후해서 해외 유학을 떠났던 이들이 90년대 중반 이후
대거 귀국하였고 그들은 한국 현대미술이 동시대적 문화와 국제적
감각을 공유하며 일거에 도약하도록 만든 주체가 된다. 그리고 90년대
후반 국제적 감각을 갖춘 새로운 형태의 미술 활동의 주역이 되었다.
미술계의 세대 변화와 더불어 1995년 광주비엔날레, 1998년 인터넷
상용화 등이 상승 작용하여 그 이전까지 커다란 문화적 차이를 보였던
국내 미술과 국외 미술의 통합으로 동시대성이 가능해졌다.

　1980년대 말 본격적인 국내 활동을 시작한 백남준 선생은 한국
현대미술이 발전하기 위해서는 당대 뉴욕 현대미술의 현장을 경험해야
한다고 생각했다. 1993년 백남준 선생과 국립현대미술관은 세계 3대
비엔날레 중 하나인 휘트니비엔날레를 과천 국립현대미술관에서
초대 개최하였다. 이것은 다양한 설치, 영상, 미디어아트는 물론 사진
등 국내에서는 주목받지 못했던 현대미술 형식의 국제적 현황을
직접 체험하는 계기가 되었다. 이는 향후 광주비엔날레 개최와 우리
현대미술의 다양성과 실험성을 고양하는 데 충격과 도약의 계기로
작용한다.

한편 1994년 한국메세나협의회 발족, 1995년 1회 광주비엔날레 개최와 함께 1990년대 중반부터 기업 중심의 사립미술관이 활성화된다. 80년대 이후 경제적 여건이 좋아지면서 한국의 대중문화와 문화 산업이 급격하게 성장하였고 기업들의 예술과 문화에 대한 인식과 활동 또한 점차 확대되었다. 기업들은 민간외교 차원에서는 물론 기업의 국제화와 도약을 위해 문화예술에 투자했다. 기업들이 주도해 설립한 미술관으로는 호암미술관(1982), 금호미술관(1989, 현재 위치 1996), 아트선재(1995), 성곡미술관(1995), 일민미술관(1996), 대림미술관(1993 전 한림미술관, 현재 위치 2002) 등이 있다. 이 미술관들은 1990년 초중반 한국 미술관 문화의 주도적 역할을 담당하였다. 주목할 것은 사립미술관들이 전문적 미술관 경영 문화를 도입하면서 전문직으로서 학예사 또는 큐레이터라는 직종을 국내에 본격적으로 소개했고, 전문적인 미술 경영과 관객 개발 등을 중요한 문제로 다루기 시작했다는 것이다.

한편 1990년대를 가로지르며 상승 곡선을 타던 한국 미술 현장은 한국 경제의 취약성과 모순이 노출된 1997년 12월 3일 IMF 경제 위기로 큰 타격을 입는다. 이제 막 활성화되려 했던 한국의 미술관 문화와 미술관 중심의 현대미술은 IMF 경제 위기로 인해 급격한 하강 곡선을 그리며 최악의 침체기를 겪게 되었다. 미술관 문화를 주도했던 기업들이 속속 미술관을 축소하거나 심지어 미술관의 모기업이 해체되면서 미술관 업무가 마비되는 경우도 있었다. 90년대 후반 한국 미술계 전체는 불황의 늪에 빠진다. 이 무렵 귀국한 많은 유학파들 또한 그들의 활동 거점을 상실하고 암중모색을 거듭하게 되었다. 그 후 한국 경제는 빠르게 IMF체제를 빗어나면서 경제 위기를 극복해 나갔지만, 한국 미술계의 불황과 위축은 한동안 지속된다. 기업들이 손을 놓은 상태에서 미술 현장에 동력을 제공한 재원은 한국문화예술위원회나 지자체문화재단, 광주비엔날레 등 공공 영역의

재원이었다. 이들이 한국 미술 현장에 유일하면서도 가장 큰 영향력을 행사하는 시기가 이어졌다.

불황에도 불구하고 1998년 이후 인터넷 상용화와 이메일의 정착에 따른 정보력과 IT 벤처 열풍은 아이디어와 열정, 국제화 감각을 고루 갖추고 상상력 풍부한 새로운 세대가 '대안공간'이라는 전시 기획 문화를 만들어가는 밑바탕이 되었다. 1999년 한 해에만 대안공간 루프, 쌈지스페이스, 프로젝트스페이스 사루비아다방, 대안공간 풀, 인사미술공간 등이 생겨났다. 이후 대안공간 반디, 아트스페이스휴, 보충대리공간 스톤앤워터, 스페이스빔, 브레인팩토리, 정미소, 팩토리 등이 줄줄이 개관하면서 소규모 기획 공간의 전성시대를 맞이한다. 이들 대안공간은 한국 현대미술의 새로운 변화를 주도하면서 오늘날 신예 미술가들의 전성시대를 예고하는 것이기도 했다.

이들보다 앞선 시기에 대안공간과 동일하거나 유사한 기획 활동을 하던 갤러리들이 없지는 않았다. 지금은 문을 닫았지만 그림마당민, 나무화랑(최근 다시 개관했다), 서남미술관, 갤러리보다, 21세기화랑 등이 있었고 덕원갤러리, 갤러리피시 등 몇몇 대관화랑들 또한 대안적 활동을 보여주었다. 그러나 공간의 설립 목표를 현대미술과 대안성이라고 공개적으로 명시하고 대안공간이란 타이틀을 선명하게 제시하기 시작한 때는 1999년으로 보는 것이 정설이다.

이러한 굴곡진 경험과 사정을 뒤로 하고 2000년을 전후로 밀레니엄 특수가 전개되었다. 밀레니엄이라는 세계적, 정신적, 문화적 과열 상태가 몇 년 동안 지속되면서 한국의 미술 문화는 단번에 도약하여 현재의 틀과 형태로 일신할 수 있었다. 밀레니엄 전후 이어령 전 문화관광부장관의 열정적인 비전과 문학적 상상력은 정부와 지자체를 중심으로 가히 문화예술의 공화국이라 할 정도로, 과거와는 비교할 수 없는 공공 예산을 퍼부으며 각종 국제예술행사와 문화축제를 개최하게 하였다.

KIAF2012

이 시기는 벤처와 IT 열풍과 함께 마치 문화예술이 한국 사회의 미래를 책임질 차세대 주역이라는 이념을 주입하듯 정부 주도의 강력한 정책적 개입이 이루어진 시기였다. 서울시립미술관에서는 2000년 제1회 서울미디어비엔날레를 개최하여 우리 사회의 정신의 모델을 제시했고, 이는 2002년 한일 월드컵까지 계속 확산되었다. 같은 시기 대안공간들은 물론 온라인 미술사이트인 네오룩(www.neolook.net)과 서울아트가이드 등이 날개를 단 듯 성장하였으며 서울프린지페스티벌과 같은 예술축제들이 부흥기를 맞았다. 또한 기업 아트 마케팅이 본격화되었고 현재 한국 미술시장의 인프라인 KIAF(한국국제아트페어)가 출범하였다.

## 밀레니엄 이후

2000년대 초가 낙관적인 비전으로만 가득한 것은 아니었다. 2001년 9.11 테러로 세계 정치 상황은 매우 험악한 대결과 갈등의 양상으로 전개되었다. 이것이 미술 현장에서는 다양한 형태의 미적 정치, 정치적 미술 등의 모습으로 전개되었다. 당시 뉴욕의 세계무역센터 건물에 소장되어 있던 수많은 현대미술 작품들은 9.11 테러로 소실되었으며 그때 희생된 많은 사람들 중 상당수가 현대미술 애호가였다. 이 점을 생각하면 미술 현장과 미술 경제의 미래를 낙관적으로 볼 수만은 없었다.

한편 한국에서는 2002년 한일 월드컵 이후 전국의 미술관 문화가 활성화되는 조짐을 보이기 시작하더니 2003년이 지나면서 아이를 동반한 가족 단위 관람객이 급증하였다. 따라서 가족 단위 관객을 대상으로 한 쉽고 다양한 형태의 전시가 급증하면서 미술 현장은 보다 대중친화적이며 유쾌한 형태로 변화해갔다. 이런 분위기에서 한국 미술 현장에 팝아트가 정착한다. 또한 이 시기에 국내의 미술시장 또한 세계적인 미술시장의 활황과 더불어 무섭게 탄력을 받기 시작한다. 미술 관련 뉴스는 중국 현대미술의 충격적인 도약을 다룬 이야기로 가득 채워졌다. 충청남도 천안의 신생 갤러리였던 아라리오갤러리가 한국 미술시장의 새로운 다크호스로 주목을 받은 시기이기도 했다. 미술시장의 활황은 2008년 초까지 지속되었다. 그러나 미술시장 전문가들은 2007년 여름을 전후로 미술시장의 활황이 정점을 찍었고 이후부터는 내리막일 것이라고 이미 예측했다. 실제로 2007년 여름 이후 미술시장에 뛰어든 이들은 크게 낭패를 보기도 했다. 어느 금융사 또는 어느 기업이 어느 갤러리와 손잡고 아트펀드를 몇 십억, 몇 백억 조성했다는 소문이 무성하였고 실제 미술 현장은 미술시장의 투기적 열풍에 롤러코스터를 타듯 들썩거렸던 시기였다.

되돌아보면 1988년 서울 올림픽 이후 약 3년간 미술시장이 활황이긴 했으나, 한국의 경제 규모로 보았을 때 그것은 그리 큰 규모가 아니었다. 그러나 이 시기가 매우 의미 있는 것은 2003년부터 2008년까지 미술시장과 미술경제의 확대와 활황이 우리 사회에서는 미술과 시장, 미술과 경제가 거대한 규모로 결합하는 문화를 최초로 경험한 시기였다는 점이다. 예술적 또는 윤리적 문제를 떠나 이는 우리 사회에 문화적으로 매우 중요한 영향을 주었다는 사실은 부정할 수 없다. 이 시기 소위 미술시장, 미술경제 전문가들이 본격적으로 등장하였고 딜러가 중요한 직종으로 자리 잡았으며 컬렉터 문화가 질적으로나 양적으로 크게 성장하였다.

그러나 국제아트페어의 활성화와 각종 군소 아트페어, 호텔페어
등, 미술시장이 달콤한 시절을 즐기던 90년대 말 출범했던 많은
대안공간들은 상대적으로 위축되거나 영향력을 상실하였다.
군소 대안공간들이 나타났다 사라졌고 대표적인 대안공간이었던
쌈지스페이스가 2008년 모기업의 위기와 함께 문을 닫는다. 그런데
같은 시기 레지던스 프로그램을 중심으로 기획된 창작스튜디오들은
이러한 미술시장의 영향을 덜 받거나 오히려 상호작용을 통해
급격하게 성장한다. 국립현대미술관의 창동창작스튜디오와
고양창작스튜디오를 비롯해 경기도 미술관의 경기창작스튜디오,
인천문화재단의 인천아트플랫폼, 서울시립미술관의 난지창작스튜디오,
서울문화재단의 서울창작공간 등이 설립, 성장하며 미술계에 영향력
있는 인프라로 자리 잡았다.

대안공간에 비해 창작스튜디오들이 성장할 수 있었던 이유는
운영 주체의 차이에서 찾을 수 있다. 대안공간의 운영 주체가 영세한
민간 예술인들이었다면 창작스튜디오들은 상대적으로 안정적인
예산을 확보할 수 있는 정부나 지자체, 기업이 주체였다. 대안공간들은
미술시장에서 주목받은 작가들을 수용하기 어려웠던 반면(그 역은
매우 수월했으나) 국공립 창작스튜디오들은 미술시장에서 활약할 신예
미술가들의 공급처로서 중요한 역할을 할 수 있었기 때문이기도 하다.
이는 대안성이나 비영리성을 공식적으로 표방하는 대안공간에 비해
뚜렷한 미적 이념이나 대안을 주장하지 않는 중성적 성격의 작가
인큐베이터로서 창작스튜디오들이 작가들에게는 관계 맺기에 정신적
장벽이 덜했던 것으로 보인다. 보다 더 섬세한 연구가 필요하겠지만
대안공간과 상업갤러리를 매개하는 위치에 창작스튜디오들이 있다고
볼 수 있다.

## 한국 현대미술의 현장

2008년 미술시장에 본격적인 불황이 몰아닥쳤다. 많은 소규모
갤러리들이 문을 닫았고, 미술시장의 영향권에 있었던 많은 작가들이
작업실을 줄이거나 아예 작업을 포기하는 경우도 생기기 시작했다.
인사동에 있던 프로젝트스페이스 사루비아다방이 경영난으로 규모를
축소하여 장소를 이전하였고 대안공간 풀은 이미 인사동을 떠난
뒤였다. 2008년 쌈지스페이스가 문을 닫으면서 쌈지스페이스를 통해
형성되었던 국제 인프라가 와해되었고, 2011년 지속적인 운영난을
겪던 부산의 대안공간 반디도 결국 문을 닫았다. 아트스페이스휴도
홍대 앞을 떠나 파주출판도시로 이전하는 등 홍대 앞 대안공간들과
비영리 기획갤러리들의 커뮤니티가 와해되거나 변화하였다.

불황의 시기에 좋은 작가들과 좋은 기획이 보인다는 말이 있다.
힘든 시기를 보내고 있는 것만은 분명한데, 지난 20여 년 간 축적된
다양한 경험과 인프라, 현대미술에 대한 시민과 기업, 정부의 인식은
매우 세련되고 선진적으로 성숙하였다. 이때가 오히려 미술경제의
깊은 불황의 늪에서도 실상은 비전이 있는 기획과 활동을 기대할 수
있는 시기이기도 했다.

국공립미술관과
사립미술관들의 국제교류전의
증가와 대안공간들의 활동,
광주비엔날레, 부산비엔날레,
미디어비엔날레 등 한국
미술계의 수많은 기획전들로
현대미술시장과 환경은
양적으로나 질적으로 성장했다.
과장하자면 아시아권에서는

서울 미디어비엔날레 2012 프레오픈

젊은 작가들이나 기획자들을 지원하는
공공기금 지원신청 설명회

한국의 미술계가 가장 역동적이고 요란스러운 것으로 유명하게 되었고 한국 작가들은 세계 무대에서 매우 인상적인 활동과 표현력으로 주목받게 되었다. 한국은 밀레니엄 이후 아시아에서 가장 성공적인 현대미술 인프라를 갖추고 실력 있는 작가들을 배출하는 나라가 되었다는 평도 심심치 않게 듣게 되었다.

신예 미술가들을 지원하는 대안공간이 (사)비영리전시공간협의회 소속 기관 13개를 포함해 전국에 50여 개가 넘고 (사)사립미술관협회 소속 사립미술관만 90여 곳 이상이 활동 중이다. 그 밖에 많은 예술 축제들과 비영리 문화 행사들이 젊은 현대미술가들과 협업하는 분위기에 아시아의 많은 미술가들이 관심을 갖게 된 것이다.

우리 미술계의 인프라와 문화가 변화하면서 해외 미술 관계자들의 한국 미술계에 대한 시선과 인식 또한 바뀌고 있다. 덕분에 해외의 유명 작가를 초대하거나 해외 필자의 원고를 청탁하는 일도 쉬워졌다. 해외 미술 관계자들은 이미 한국과 서울의 현대미술 신scene에 대해 인식이 달라졌기 때문이다. 경기창작스튜디오, 인천아트플랫폼 등 국공립 창작스튜디오 참여 작가 공모는 높은 경쟁률을 보여준다. 게다가 지원자 중 상당수가 해외 작가들이나 큐레이터들이다. 실제로 전국적으로 활성화된 창작스튜디오와 레지던스 프로그램에 적게는 수십 명에서 많게는 수백 명의 해외 미술가들이 참여하고 있다.

통계를 보면 지난 10여 년 동안 우리나라 미술시장의 규모는 대략 3배 이상 성장했다. 그와 더불어 한국 미술시장의 규모나 활력 또한

그만큼 크게 성장했다. 더욱이 한국은 이미 국제사회의 일원이 되었다. 국내외 미술계를 나눌 수 없을 정도로 함께 연동하는 미술 현장에서 다양하고 놀라운 정보와 뉴스를 접하게 된 것이다. 상상할 수 없는 가격으로 거래되는 경이로운 미술시장 뉴스가 넘쳐나도 이제는 하나도 신기하지 않다.

많은 젊은이들이 예술가나 전시 기획, 딜러 등 새로운 전문직에 뛰어들고 있고 열악한 환경과 상대적으로 낮은 임금에도 불구하고 새롭게 부상하는 분야로서 현대미술의 현장은 역동적이며 뜨겁다. 서울은 현대미술 분야에서 국제적으로 중요한 도시가 되었고 더불어 대중들에게 현대미술이란 용어는 더 이상 낯설지 않게 되었다. 현대미술은 이제 우리 시대의 아주 멋진 문화적 우세종이라고 말할 수 있다.

# 한국화는
# 현대미술인가?

------------

------------------

## 문제의 장소

시작은 이렇다. 한국화 관련 세미나나 워크숍에 참여하거나 한국화
작가의 전시를 기획할 경우, 작가들의 고민은 자신의 작업이
한국화에 적합한 것인지, 또 이런 식으로 작업을 계속할 경우
선생님들이나 동료, 선후배들로부터 소외되는 것은 아닌지, 한국화의
영역에서 타의적으로 배제되는 것은 아닌지 고민한다는 것이다.
고민의 한가운데에 불안이 자리한다. 한편으로 자신은 21세기를
사는 현대미술가로서 오늘날의 삶과 현실의 미감을 담는 한국화를
지향하지만 자신의 방향이 올바른 것인지 걱정한다. 대체로 현재
자신의 정체성과 앞으로의 방향에 대한 불안과 걱정들이다.

　작가들은 '한국화'라는 명칭과 영역을 부여 받으면 마치 '인디언
보호구역'처럼 다른 분야에 비해 자신의 능력이 제한된다고 느낀다.
여기서 '자신의 능력'이란 주제와 소재, 모티브와 오브제를 마음대로
상상하고 응용하며 예술의 표현과 개념의 틀을 바꿀 수 있는 창의력을
말한다.

　'한국화'라는 용어와 '동양화'라는 용어는 그 구별이 분명치 않다.
그러다보니 처음 한국화를 전공하고자 하거나 회화를 전공하고자
하는 이들은 기본 개념을 혼동하기 일쑤다. 그리고 이러한 혼동은
대학을 졸업한 뒤 오랫동안 작품 활동을 하는 작가들을 괴롭히고
소극적으로 만든다. 이상하게도 한국화, 중국화, 일본화라는 이름은
듣기에 어색하지 않다. 그러나 미국화, 영국화, 독일화는 어떤가?
내게는 결코 자연스럽지도 익숙하지도 않다. 이 이상한 현상을 나만
느끼는 걸까?

　말이 입 밖에 나가는 순간 우리는 그 말에 의해 좌지우지된다.
한국화라는 말이 주는 이상한 현상은 또 있다. 기묘한 정체성,
인공적인 뉘앙스를 지울 수 없다. 무엇보다 이 현상이 분명하게

이해되지 않는 한 새로운 세계를 창조하겠다는 작가들의 시도는 그 출발부터 잘못되어버린다.

한국화의 현대화는 마치 국방부에서 매년 빼놓지 않고 사용하는 국방 장비의 현대화처럼 들리기는 하지만, 실제로 전통적인 조선화나 동양화를 근대 또는 현대에 걸맞게 인식하고 위치시키기 위한 프로젝트로서 현대미술로서의 한국화가 쟁점이 되어왔다. 이런 인위적인 프로젝트로서 한국화를 바라보는 인식과 담론이 잘못된 것은 아니다. 오히려 한국 사회와 의식의 변화에 따른 자연스런 결과라고 보는 것이 적절하다.

그러나 예술과 같이 정신문화와 관련된 프로젝트는 역사적이며 미학적인 선이해와 해석을 반드시 갖추어야 한다. 지난 30년간 '한국화 위기론'의 맥락에서 제기되어온 문제의 '한국화'는 그런 부분에서 매우 취약했다.

## 한국화 기획자나 비평가가 보이질 않는다

최근 활발한 활동을 보이는 30~40대 한국화가들의 작업은 현대의 대중문화와 미디어를 기발하고 교묘하게, 그리고 과격하지만 기교적으로 사용한다. 우리의 관념이나 인식이 그들의 변화 속도를 쫓지 못하고 있다는 것이 나의 솔직한 생각이다. 현재와 예측 불가능한 미래에 시선을 던지는 작가들의 작업에 우리는 여전히 과거의 관념과 틀을 폭력적으로 갖다 대고 있는 것이다.

보통 한국화가들은 전시회를 준비하면서 작품을 표구사나 액자 집에 맡기는데, 근래에는 한국화도 조명이나 작품의 배치, 관객의 동선 등 전시 공간의 연출에 있어서 사진이나 설치 등 다른 현대미술 작품과 비슷한 모습들을 보여준다. 마치 새로운 핸드폰이나 자동차가

출시되면 그 주변기기도 새로운 디자인과 콘셉트로 바꿔 출시되는
것처럼 말이다. 창작자들과 수용자들을 둘러싼 모든 환경과 조건이
급격하게 변화하고 있다. 예를 들면 인터넷이나 유튜브, 소셜네트워크
등 다양한 네트워크가 창조적으로 작동하고 있다. 전통의 정당한
해석을 위한 환경이 가장 밑바닥에서부터 변한 것이다. 이것은 이미
한국화의 변화가 내부에서 외부까지 급격하게 진행되었다는 것을
뜻하는 것은 아닐까?

　　미술 현장에서 활동하는 현역 작가들 중에 권기수, 이이남의 예를
보자. 권기수는 대학에서 한국화과를 졸업했고 이이남은 조소를
전공했다. 또 홍인숙의 경우 대학에서 판화를 전공했다. 그런데 그들의
작품 이미지는 그들이 전공한 것으로 규정할 수가 없다. 사람들은
권기수의 〈동구리 시리즈〉를 이동기의 〈아토마우스〉나 강영민의
〈조는 하트〉 등 캐릭터를 이용한 팝아트와 한데 묶는 데 불편해 하지
않는다. 여기에 손동현도 포함된다. 그의 동양화 기법을 충실히 따른
초상화 시리즈는 새로운 지평을 열었다는 평가도 있지만 무엇보다
동년배 한국화가들에게 용기를 주었다는 것에 더 높은 평가를 받는다.
손동현 또한 한국화가라는 이미지보다는 전통미술을 이용한 팝아트
작가 또는 현대미술가로 보는 것이 일반적이다.

　　한편 김학량, 박병춘, 임택, 이정배, 김윤재 등은 한국화를
전공했고 번듯한 한국화 작가로 인정받으면서도 설치와 사진을
병행한다. 공사장에 삐죽 튀어나온 철사를 버젓이 문인화의 난으로
표현하는 김학량이나 '라면산수'를 연출하는 박병춘, 엽기적인
'뇌산수'를 보여주는 김윤재의 형식 실험과 조선시대 회화를
컴퓨터그래픽을 이용한 디지털미디어아트로 재해석하는 이이남이나
붉은 산수를 그리는 이세현, 글씨로 산수를 그리는 유승호, 디지털
사진 작업을 하는 이상현 등을 함께 묶어놓았을 때 전혀 이상해
보이지 않는다는 것은 매우 시사적이다.

손동현, 〈英雄蔚培隣先生像(영웅 울버린선생상)〉,지본수묵채색, 190×130cm, 2006

이 밖에도 한국화를 전공하지 않았으나 한국화의 조형 요소를
자유자재로 선용하는 작가들을 주위에서 찾는 것은 결코 어렵지
않다. 학부에서 판화를 전공한 홍인숙의 작품이나 회화(서양화)를
전공한 홍지연의 경우가 그렇고 학부에서 서양화를 전공하고 독일에서
현대회화를 전공한 중견작가 이희중 선생이 그렇다. 그의 민화풍의
소재와 형식을 우리는 현대미술로도 또 한국화로도 볼 수 있지
않은가? 전통적인 무속을 작품으로 끌어온 백남준 선생의 경우도
이와 다르지 않다. 백남준 선생은 한국 고유의 이야기와 정서를
적절하게 인용하는 것에 어떤 선입견의 구애도 받지 않았다. 요컨대
한국화를 규정하는 것은 동시에 비한국화를 규정하는 것이다. 그러나
그 기준이 모호하고 또 딱히 그런 규정이 미술계의 창조적 활성화나
담론 형성에 도움이 되는 것인지도 의문이다.

그러니 현재 활동하는 젊은 한국화가들의 작품을 분석이나
비평하기에 앞서 소통 가능한 맥락과 용어로 번역하고 공감해야 하는
것이 선결과제인데 사정은 여의치 않다. 현장에서 한국화와 동양화를
전문적으로 연구하고 기획하는 기획자와 비평가의 수가 다른
현대미술 분야에 비해 절대적으로 적기 때문이다. 담론을 생산하고
논리를 정교하게 만들 전문가들은 거의 손으로 꼽을 수 있을 정도다.
창작자들은 자신의 작업에 대해 질문을 받고 응대를 할 상대가 없으니
맥 빠질 노릇 아닌가.

그 결과 현대미술의 이름으로는 수많은 전시회가 열리지만,
한국화를 둘러싸고는 다른 현대미술 현상에서 제기되지 않는
고질적인 쟁점이 나오고 거기에서 한 발자국도 나아갈 수 없는 답보
상태가 지겹도록 반복된다. 하는 이도 지치고 바라보는 이도 지친다.
이 악순환의 고리를 어디서부터 끊어야 할까?

여기서 한국화의 위기의 실체를 짐작해볼 수 있다. 한국화의
위기란 미술대학에서 한국화과나 동양화과를 졸업한 후 미술

현장에서 활동하는 30~40대 작가들이 느끼는 위기의식이자 그들의 위기의식을 귀담아듣고 함께 해결할 직업적 파트너가 부족하다는 것이다. 요컨대 한국화의 위기란 곧 한국화를 전공한 화가들의 위기의식이고 그것은 곧 한국화 기획자와 비평가의 위기다.

## 당대 예술로 가는 길

미술 분야에서 가장 기묘한 조어 중 하나가 '전통의 창조적인 계승'이라는 말이다. 이 말은 마치 '전통'이나 '창조'라는 말을 하나의 오브제처럼 실체가 있는 구체적인 감각적 경험의 대상으로 만든다.

　'전통의 창조적인 계승'이란 하나의 슬로건이자 삶의 태도 또는 형이상학적 인생론의 차원에서 나오는 말이다. 적어도 전통이란 용어는 수백 년 이상의 생각과 경험의 축적과 그 전개를 의미한다. 전통에 대한 인상적인 정의는 미학자 조요한 선생에게서 찾을 수 있다. 조요한 선생에 따르면 '전통'이란 '과거에 대한 정당한 해석'이다. '정당한'과 '해석'의 만남. 정당한 해석 이후에는 창조적인 표현이 나온다. 앞서 열거한 작가들이 바로 그런 활동의 사례들이다.

　어떤 이들은 그들이 전통적인 한국화의 재료나 형상을 도구적으로 차용하는 것이라 이야기할지 모른다. 그런데 도구적인 차용이 문제가 되느냐 생각해보면 또 그렇지가 않다. 내 것과 남의 것이 만나, 함께 융합되면 무언가가 튀어나오기 마련이다. 한국화가들이 사용하는 종이부터 물감이 우리 고유의 생산물이냐 하면 또 그렇지가 않다. 거의 대부분의 석채나 분채는 일본 제품이다. 각종 도구는 중국 제품도 많다. 서구 미술의 대표적인 재료인 아크릴릭도 사용된다.

　현실적인 재료나 전통적인 모티브 몇 가지를 수천수만의 한국화가들이 계속해서 반복하고 계승할 이유는 없다. 만일 그렇게

하더라도 정상적으로 순환되고 재생산될 관객층도 시장도 존재하지 않는다. 마치 피라미드 구조와 같은 것이다. 비약하면 한국화 작가로 나서는 순간 이미 그 또는 그녀는 한국화의 소비자가 된다.

한국화는 매우 실용적인 수식어일 뿐, 자연과학이나 인문과학의 어떤 실체가 있는 용어로 보기에는 너무도 그 용어의 역사가 짧고 내용이 빈약하다. 전통미술에서 가져온 모티브들과 재료, 형식적 표현 방법들을 고려해 보면 '한국화'라는 이름이 얼마나 허구적이고 우리의 언어생활을 교란시키는지 알 수 있다.

한국화 비평가인 김상철 선생은 70년대 중반 급조된 한국화의 문제를 정확하게 지적하고 있다. 우리나라의 모 동양화가가 일본을 방문한 후 일본에는 일본화, 중국에는 중국화라는, 자기 고유의 미술에 대한 당당한 명칭이 있는데 우리는 매우 일반적이면서도 정체성이 모호한 '동양화'라는 이름을 사용하니 이를 시정하고자 '한국화'라는 이름을 사용하자고 강력하게 주장했다는 것이다.

한마디로 '한국화'라는 용어는 이제 막 태동한 것이다. 그리하여 그 용어와 전통을 엮는 것은 시대착오적이다. 차라리 한국화는 1970년대 이후 한국 사회의 정치, 경제, 문화의 변화와 함께 나타난 우리나라 현대미술의 한 종류나 현상으로 보는 것이 합리적이다. 1970년대 이후 변화된 한국 사회의 시각문화의 한 분야나 흐름으로 보자는 소리다.

한국화 위기론이 공상적으로, 하지만 실체를 갖고 우리의 정신을 휘젓는 동안 전국의 많은 예술대학들이 서양화, 동양화, 회화, 한국화를 둘러싸고 전공 분야를 마케팅 정책에 따라 편의대로 이리저리 섞거나 분리하면서 이상한 환경을 만들어버렸다. 또한 최근 한국 사회에서 벌어지는 대학의 서열화와 그에 따른 졸업 이후 인생의 서열화가 병적으로 진행되면서 국제 미술 환경이나 국내 미술 환경이 급속하게 기존 인정 시스템과 인프라로부터 벗어나버렸다.

한국화가 70년대에 만들어진 프로젝트 또는 허구가 아니라 실제로

존재하는 시각문화, 당대 미술의 하나라면 그것은 하나의 형태나 그룹 또는 계열이 아니라 다원적이며 다층적이어야 한다. 또한 한국화를 규정하기에 바쁜 것이 아니라 시각문화의 전통, 상징 해석의 전통을 어떻게 볼 것이냐에 먼저 집중할 필요가 있다. 한때 서구미술사 학계에서 유력했던 도상해석학이 작품의 감상과 해석을 기독교의 성서와 고대 지중해의 신화로 환원해버리는 오류를 범한 것처럼, 당대 현실을 담아야 하는 시각예술의 하나인 한국화가 시대착오적인 과거의 의식이나 상징체계에 몰입하는 것은 창의적인 예술 행위라고 볼 수 없다. 처음부터 새로워야 하고 창의적이어야 한다. 그것이 서구문화의 첨병 현대미술이 우리에게 알려준 슬로건이자 아이디어다.

미술 현장에서 벌어지는 비합리적이며 허술한 구분짓기는 결국 전통이나 예술의 논리가 아니라 그 밖의 논리와 힘에서 나온다. 한국화가 그렇다. 이 정체불명의 근대적 명명화, 구분짓기의 맥락을 벗어나는 것이 한국화가 동시대 미술 담론의 현장으로 합류하는 길이다.

# 예술 정책은
# 구휼인가?

-----------------

-------------

몇 년 전 스티븐 레빗와 스티븐 더브너의 공저 『괴짜 경제학』(2005) 이 국내에 소개되었다. 그 책에는 부모의 양육 과정에서 어떤 요소들이 아이들의 성적에 영향을 미치는지에 관한 연구 내용이 나온다.

아이의 성적과 상관관계가 높은 요소는 부모의 교육 수준과 사회적 지위가 높고 출산 시 엄마의 나이가 30세 이상이며, 아이의 출생 당시 몸무게는 저체중이고 부모가 집에서 영어를 사용하며 집에 책이 많은 것 등이다. 반면 아이의 성적과 관련이 없는 요소는 결손가정이 아닌 온전한 가족 구성, 주거환경이 좋은 곳으로 이사하는 것, 아이가 유치원 가기 전에 엄마가 직장에 다니지 않고 육아에만 전념한 것, 부모가 박물관에 자주 데리고 가는 것, 아이를 정기적으로 체벌하는 것, 아이가 텔레비전을 보는 것, 부모가 거의 매일 아이에게 책을 읽어주는 것 등이었다.

이 책은 좋은 환경에서 자라는 것이 실제로 자녀가 공부를 잘하고 못하고의 문제와 특별한 상관관계가 없으며, 텔레비전 시청과 자녀의 학습능력 저하는 별 상관이 없음을 보여준다. 정작 자녀가 가장 큰 영향을 받는 요소는 '부모가 어떤 사람인가'라는 것이다.

## 창작은 생산으로 예술적 상상력은 창의와 혁신으로

『괴짜 경제학』의 내용을 이렇게 장황하게 소개한 이유는 저자들이 말하는 내용이 우리 미술계에도 상당 부분 적용 가능하다는 판단에서다. 잘 알려졌다시피 성공한 예술가들의 상당수가 괴짜들이고, 최근 미술시장 또는 미술경제가 중요한 이슈가 된 상황에서 경제에 관한 유익한 상식이 필요해졌기 때문이다. 더구나 젊은 예술가들을 어떻게 지원해야 좋은가, 라는 문제에 관해 한국 사회 전체가 관심을 갖고 있으니 말이다. 그러니 이 책의 제목은

서점의 경제 코너보다는 예술 코너에 더 어울리지 않을까?

도대체 미술 현장에서는 무슨 일이 일어나고 있는가? 그리고 앞서 장황하게 인용한 아이의 성적과 부모의 상관관계와는 또 무슨 관계가 있단 말인가?

한국 사회는 빠르게 변해왔다. 지난 시기 한국 사회는 첨단 과학기술과 함께 창의적인 문화예술이 사회의 성숙과 발전에 도움이 된다는 것을 깨달았다. 문화체육관광부 산하 한국문화예술위원회, 한국문화정책개발원(현재 한국문화관광연구원), 한국콘텐츠문화진흥원 그리고 예술경영지원센터 등 참 많은 기관들을 설립하고 예산을 빠른 속도로 증액해왔다.

그런데 이러한 문화예술 진흥을 위한 노력과 방법이 적절하였는가는 그 정책적 성과나 타당성과는 별개로 예술의 근본 문제와 관련해서 고민스럽다. 무엇보다 그동안 진행되어온 공공 영역에서의 문화예술 진흥의 방법론들은 매우 정교하게 발전해 왔지만 어떤 철학의 부재가 느껴지는 것이다. 다양한 분야로 확대되며 양적으로 증가해온 문화예술 진흥의 공공 인프라들이 결국에는 문화와 예술을 굴뚝산업과 첨단 IT산업의 뒤를 잇는 신산업으로서 새로운 성장 동력으로 보고 있는 것은 아닌지, 예술 정책적 배려의 밖을 생각하게 한다. 그것은 예술 외부에서 움직이는 일종의 정치적 고려들과 관련된 것이라고 할 수 있다.

요컨대 그 길을 따라가다 보면 예술가들, 예술들, 예술을 둘러싸고 벌어지는 복잡다양한 문화 현상을 우리는 몇 가지의 정량화 가능한 시각에서 보게 된다. 또한 이런 시각의 배후에는 투자 대비 산출이라는 매우 자본주의적이고 기능적이고 실용적인 정신이 자리한다. 창작은 '생산'으로 예술적 상상력은 '창의와 혁신'으로 번역된다. 이러한 번역과 해석을 매개로 예술은 일종의 예측과 관리와 통제의 대상으로 탈바꿈한다. 그런데 정말 예술적 상상력과 그

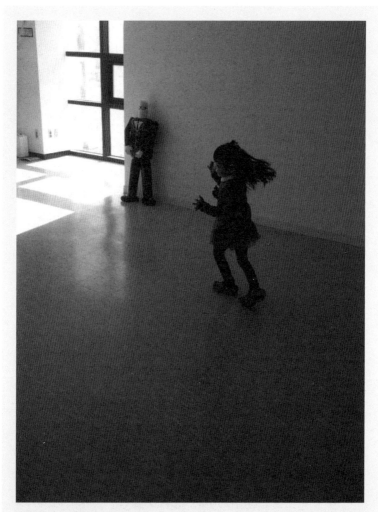

갤러리에서 노는 아이의 모습

결과가 예측되고 관리되며 통제할 수 있는 문제인가. 이러한 질문은 필연적으로 세계관, 예술관과 같은 성찰적 사유와 조우하게 된다.

앞서 책의 내용으로 돌아가 비교해보면 한국 사회의 문화예술에 대한 시각과 접근 방법도 별반 다르지 않다는 것을 느낄 수 있다. 실상 한국 사회가 예술가들 또는 예술가를 지망하는 이들에게 무엇을 해줄 것인가, 라는 지원의 문제는 일종의 구휼이나 복지의 문제와 직결된다. 그러니 그 끝은 언제나 예술가의 위치가 저소득층 또는 생계가 불안정한 일종의 불가사의한 계층이거나 아니면 향후 국민소득 삼만 불 달성이라는 목표를 함께 이룰 산업 역군으로 귀결된다고 하면 나만의 편벽한 상상일까?

## 개별적인, 특별한, 사소한 것들에 대한 숙고

운명적으로 제도는 언제나 이차적이다. 자유로운 욕망의 흐름이 그에 앞선다. 욕망과 자유로운 운동이 일차적인 것이다. 제도는 개별적이고 특별한 상황을 평범하고 규칙적인 것으로 바꾼다. 그리고 제도는 의미의 열려 있음과 가능성을 규범적인 것으로 만든다. 이렇게 공공의 제도와 인프라는 매순간 멀리서 창작의 뒤를 따를 뿐이다.

실제 예술 현장에서 벌어지는 사건들은 사후에 그 의미를 알게 되는 경우가 대부분이다. 보편적이며 객관적인 통합의 과정에 이르기에는 너무 다른 것들, 개별적이고 특별하고 사소한 사건들과 사물들, 에피소드들이 깊은 바닷속에 억겁의 시간을 두고 무수히 쌓이는 조개껍데기처럼 예술 현장의 안과 밖에 쌓여간다. 현장에서 무슨 일이 벌어지는지, 그 의미는 무엇인지 누가 알겠는가? 더욱이 누가 예측할 수 있겠는가?

우리는 무엇을 할 수 있는가? 아무것도 하지 않고 두 손 놓고

있자는 것인가? 그건 아니다! 우리는 무엇을 해준다는 생각에서
벗어나 우리가 무엇이 될 수 있는가를 숙고해야 한다. 문화예술 현장의
이면에서 벌어지는 욕망들, 운동들, 표현들, 상상들이 무엇이 될지
아무도 알지 못한다. 다만 알지 못하는 대상과 세계에 대한 경의와
배려를 표현할 뿐이다. 그러니 한국 사회가 예술가들에게 무엇을 해줄
것인가, 라는 문제보다는 우리 사회가 어떤 사회가 되어야 좋은가,
라는 문제가 더 효율적이며 중요해 보인다.

대안공간

괴짜경영론

------------

--------------

대안공간의 운영과 관련해 생각해보면 대략 다섯 가지의 요소를 떠올릴 수 있다. 첫째는 사람이고, 둘째는 사람들의 관계다. 셋째는 장소(공간)이며, 넷째는 때(시간)다. 마지막으로 다섯째에서 의견이 갈리는데 예술이념 또는 돈(자본)이다. 이 다섯 가지 또는 여섯 가지가 대안공간의 운영과 관련된 본질적인 요소다. 이 다섯 가지(혹은 여섯 가지)가 내가 운영하는 대안공간, 더 정확히는 지금부터 이야기하는 '아트스페이스휴'의 경영에 대한 기억과 노하우를 구성하는 중요한 힘이자 요소가 될 것이다.

나는 "대안공간은 무엇인가?" 또는 "대안공간은 아직도 유효한가?"라는 질문을 자주 받는다. 여전히 궁금하다는 얘기다. 대안공간을 실제로 운영하는 내 입장에서는 비록 그 속은 어떠하든, 굳건히 대안공간의 존재 의의를 주장하는 방법밖에 없다. 그렇지 않겠는가. 이런 이야기가 있다. 경영자의 미덕은 내일 당장 자신의 회사를 문 닫는 지경에 이르러도 우리 회사는 괜찮고 여전히 투자할 만하다고 말하는 것이라는. 좀 과장됐지만 아주 틀린 말은 아닌 것 같다.

지난 시기 미술전문지는 물론 일간지, 매거진, 텔레비전, 대학신문 등등 거의 모든 매체들이 한번쯤 대안공간을 다루었다. 우리 주위에는 대안공간에 대한 기사와 원고가 차고 넘쳤다. 1999년 처음으로 대안공간이 표명된 후 우후죽순처럼 생겨났고, 우리는 좋던 싫던 대안공간을 우리 미술계의 매우 중요한 이슈로 다루어왔다.

초창기 대안공간 기획자들과 대안공간을 발판으로 창작 활동을 시작한 미술가들은 그들 스스로 전시 관련 모든 일을 함께 만들어야 했다. 대안공간의 운영과 전시 프로그램을 비롯해 각종 허드렛일까지. 그런 일들을 한껏 즐겼기에 남의 손에 맡길 수 없었다. 최근에는 미술시장이 활성화되고 미술계가 확장되면서 보다 전문화되고 분업화되었다. 이제는 전시의 기획부터 작품의 운송, 전시 연출, 작품

철수, 홍보 등등의 일들이 많은
사람들의 협업을 통하게 되었다.

그러나 대안공간의 변치
않는 딜레마는 새로운 예술적
이념이나 콘셉트를 잡는 전시
기획과 공간 유지를 위한
경영의 문제가 겹친다는 것이다.
대안공간들 대부분은 경영의
문제와 전시 기획이 함께
얽혀 보다 복잡한 국면으로
전개되었다. 수많은 풍문이 도는

서울 종로구 통의동에 위치한 대안공간
브레인팩토리와 작가 톰리(Tom Lee)

가운데 한국문화예술위원회나 지자체의 문화재단들과 같은 공공
영역과 기업을 포함한 민간 영역의 속 깊은 이해와 폭넓은 협업이
반드시 필요했고 지금도 상황은 마찬가지다. 어쨌든 대안공간은 이제
미술계의 상투적인 일상이라 할 정도로 친숙하여 더 이상 새로움을
느낄 수가 없는 지경에 이르렀다. 불행히도 대안공간의 이러한 빠른
상투화와 생동감의 소진은 미술계 내부의 구조적 문제이기도 하지만
동시에 우리 사회 전체의 문화와 더 밀접하게 관련된다.

## '사이'에 끼어들어 블록을 만들다

대안공간을 처음 열 때, 나를 포함해 대부분의 대안공간 운영자들은
부족한 자본을 한탄했다. 어쩔 수 없이 제한된 자본과 여건을
선용해야 할 상황이었다. 그러니 공간을 빨리 알리고 자리 잡는
기간을 최대한 단축하는 방법밖에 없었다. 그런 이유로 많은
대안공간에게 이슈가 매우 강하거나 기존의 미술계에서 소개된 적이

없는 작품 경향이나 작가를 소개하는 등 신선한 기획이 요구되었다.
그러나 아트스페이스휴는 그리 대단한 오프닝도 없이 매우
평범하게도 젊은 신예 미술가를 소개한다는, 조금은 소박한 기획과
연출을 처음부터 지금까지 변치 않고 해오고 있다.

2003년 봄, 당시 대안공간 루프는 지금은 문을 닫은 쌈지스페이스
맞은편 내리막길(서교동 다복길)의 중간 지점에 있는 작고 습한
지하 공간이었다. 아트스페이스휴의 론칭 전략은 아주 단순한
생각에서 시작되었다. 루프와 쌈지스페이스가 다소 애매한 위치에
걸쳐 있어서 서로 시너지 효과를 보지 못한다고 보았고 그 중간에
대안공간이 하나 더 놓이면 이 세 공간이 자연스럽게 관객 동선을
확보할 수 있어서 시너지 효과가 일어나겠다는 생각이었다. 지금도
그렇지만 당시에도 미술잡지 기자들은 애매한 위치에 떨어져 있는
공간을 취재하기보다는 한번에 여러 곳을 취재할 수 있는, 즉 취재의
동선이 확보된 갤러리들을 선호했다. 루프와 쌈지스페이스 사이에
아트스페이스휴가 놓이면서 자연스러운 동선이 만들어졌다. 따라서
취재가 용이해졌고 기자들과 마찬가지로 미술전문가들이나 일반
애호가들도 관객 동선이 확보된 홍대 앞을 선호하게 되었다.

같은 시기 대안공간 루프 밑으로 팀프리뷰가 문을 열고,
쌈지스페이스 옆으로 (지금은 문을 닫은) 한티갤러리라는 작은 공간이
오픈하였다. 또 얼마 후 미술포털사이트 네오룩이 쌈지스페이스
건너로 이사하면서 쌈지스페이스, 아트스페이스휴, 대안공간 루프로
이어지는 길은 2003년 여름부터 2006년까지 황금기를 맞이한다.
자고로 장사를 하려면 먼저 목이 좋은 곳에 자리를 잡아야 한다는
말이 딱 맞는 경우다. 요컨대 아트스페이스휴는 대안공간 루프와
쌈지스페이스 사이에 자리를 잡았고 결과적으로 그것은 매우 현명한
판단이었다.

## 그때도 지금도 여전히 유효한
## 새로운 문화의 가능성

시기는 어땠을까. 2002년을
전후로 젊은 미술가들에 대한
미술계 안팎의 관심과
요구는 임계점에 이르러 폭발
직전이었다. 국공립미술관을
비롯한 사립미술관, 상업갤러리
그리고 대안공간들이 모두
한목소리로 젊고 참신한
미술가를 찾자는 의욕에 불탔고
이러한 움직임에 언론들도
가세한 상황이었다. 지금
돌아보면 불과 몇 년 전이지만
2002년 한일 월드컵을 전후로
2007년 여름까지 우리 미술계는

오래된 여관 건물을 개조하여 대안공간으로
변신한 통의동보안여관

풍요로운 시기였다. 모두는 아닐지라도 이 시기 기획자나 작가로
활동한 사람들은 매우 흥미진진하며 유쾌한 시간을 보냈다. 그러니
2003년 봄에 대안공간을 오픈한 것은 운이 좋았던 것이다.

　　그럼 후발 주자로서 아트스페이스휴는 1999년에 문을 연 이른바
1세대 대안공간들과 어떻게 차별화를 시도했는가? 또 어떤 방법으로
자기 정체성을 만들어갔는가? 당시도 그렇고 현재까지도 젊은 신예
미술가들을 발굴한다는 기조는 여전히 유효하다. 비록 국공립미술관,
사립미술관 심지어 상업갤러리 또한 동일한 목표를 가지고 있지만,
대안공간의 존재 근거로서 더욱 설득력이 있다. 대안공간이 젊고
참신한 신예 미술가들의 인큐베이터 또는 도약대 역할을 해야

미술계 전체 환경이 상호 경쟁과 견제, 비교를 통해 더욱 생산적이고 지속적으로 나아갈 수 있기 때문이다. 그렇기에 대안공간은 10여 년이 지난 지금까지도 여전히 신예 미술가들을 발굴하고 지원하며 데뷔시키는 무대로서 더더욱 유효하다. 이러한 대안공간의 존립 목표와 근거를 유지하면서 구체적이고 다양한 방법론을 적용하고 개발하는 것이 대안공간 기획자들의 임무라고 말할 수 있다.

좀 구태의연하지만 미학자 아도르노Theodor Wiesengrund Adorno의 이야기를 덧붙이면, 그는 자본주의가 개인을 객관적인 사회적 추세에 단순히 순종하는 사람으로 만들었고, 따라서 예술가의 작품은 소비되는 상품가치를 상실할 때, 즉 반사회적일 때 비로소 예술적 존재 의의를 갖게 된다고 했다. 또한 미국의 사회학자 다니엘 벨Daniel Bell에 따르면 소비지향적이며 자유기업적인 사회는 이미 과거와 같이 도덕적으로 시민들을 만족시킬 수 없고, 자유사회가 살아남기 위해서는 새로운 공공철학이 창조되어야만 한다고 했다. 그 밖에도 많은 사상가들이 고도자본주의사회이자 첨단정보사회에서 어떻게 정당한 인간성과 문화와 예술을 고수하고 발전시킬 수 있는지 고뇌하였다. 아마도 대안공간이란 이러한 서구사회의 선행적인 고민에서 출발했다는 것을 부인할 수 없다. 더욱이 세계의 주변부로서 한국 문화, 그 가운데 현대미술 분야가 자기 고유의 정체성을 찾는 과정에서 대안공간으로 상징되는 사유와 실천을 수용한 것이다.

구체적으로는 새로운 예술적 이념과 실천의 가능성을 찾고, 한국 사회의 자본주의가 고도로 심화되고 시장 중심의 사회로 바뀌는 데에 문화예술이 산업으로 인식되는 현실과 일정한 비판적 거리를 두기 위한 기획이 지속적으로 요구되었다. 따라서 대안공간 경영의 최우선적 원칙은 대안공간이 단지 물리적 공간의 지속과 발전이 아닌 대안적 문화, 대안적 현대예술을 통한 새로운 문화의 가능성을 여는 것이었다.

## 오프닝 음식으로 장안의 화제가 되다

이런 당위적이거나 강령적인 이야기는 너무 크고 추상적이다. 한국
전시 문화의 아주 작은 요소를 하나 살펴보자. 전시 오프닝 음식
문화 말이다. 90년대 중반까지만 해도 인사동 갤러리들의 오프닝은
전통적인 잔칫집과 다르지 않았다. 덕담이 오가고, 촌스럽지만 그럴
듯한 인사말과 소개가 지루하게 계속되었다. 오프닝 음식은 대부분
떡과 김밥과 각종 마른안주와 소주와 맥주 등의 주류로 구성되었다.
전시장 근처의 동네 할아버지들이나 노숙자들도 충분히 먹고 싸 갖고
갈 정도로 음식을 푸짐히 준비하는 것이 당시 오프닝 풍경이었다.

90년대 중반 이후 해외 유학파가 대거 귀국하면서부터 오프닝
풍경도 바뀌게 된다. 서구의 스탠딩파티를 닮아가기 시작한 것이다.
음식 또한 김밥이나 떡 대신 간단하지만 고급스런 과자류와 치즈,
와인 등을 대접하기 시작했다. 처음에는 무척 고급스러워 보이고
세련된 문화로 인식되어 빠르게 확산되었다. 그런데 전시 오프닝이
보통은 저녁 6시인 경우가 많다 보니 초대받은 관계자들이나 관객들이
저녁식사를 해결할 수가 없었다. 그래서 얼마 지나지 않아 김밥과 떡이
다시 등장하였고 최근에는 신세대의 입맛에 맞는 퓨전 음식이 나오기
시작했다. 종종 떡볶이나 어묵이 오프닝 음식으로 나오기도 했고,
또 추운 겨울에는 유럽의 전통 음식인 끓인 와인이 마치 스프처럼
나오기도 했다. 실제 오프닝 음식으로 뜨끈한 어묵을 처음 소개한
이는 정연두 작가이고 끓인 와인은 아트스페이스휴에서 전시를 한
이주영 작가였다.

나는 다른 대안공간은 물론 다른 어떤 미술관이나 갤러리보다도
고급스럽고 맛있으며 푸짐한 오프닝 음식을 전략적으로 준비하였다.
요리를 담는 그릇도 아주 고급스러운 것으로 구입했다. 효과는
당장 나타났다. 쌈지스페이스나 루프의 전시 오프닝과 날이 겹칠

변순철 개인전 전시 오프닝

때면 관객들이나 관계자들이 거의 대부분 음식을 맛보기 위해
찾아왔고 심지어 인사동이나 강남에서 전시를 본 후 홍대 앞의
아트스페이스휴로 오는 이들도 있었다. 기자며 비평가며 컬렉터들이며
동네 양아치까지 아트스페이스휴의 오프닝은 매번 문전성시를
이루었다. 이내 전시의 질과 상관없이(?) 서울에서 오프닝 음식이
최고로 맛있는 공간으로 명성을 날리기 시작했다. 한국 사람들에게
음식은 단지 배를 채우는 용도가 아닌, 사회성을 함양하고
의사소통을 하는 중요한 요소다. 과장하자면 오프닝 음식에 대한
소문이 퍼지는 만큼 생소한 젊은 미술가들이 보다 용이하게 미술계에
진입할 수도, 성공적인 커리어를 쌓는 기회를 더 많이 가질 수도 있게
된다는 말이다. 믿거나 말거나.

## 공간이든 예술이든 결국 사람의 마음을 움직여야

경영과 관련해 오프닝 음식이란 아주 작은 주제다. 그런데 공간이든
예술이든 결국 사람이 그 주체인 까닭에 사람들의 마음의 움직임을

찰리한 개인전 전시 오프닝

섬세하게 살피는 것이 중요하다. 이런 측면에서 지극히 사소한 요소가
사람들의 마음에 작용하는 영향을 한번쯤 생각해볼 만하다. 사실
수많은 요소들이 모여 성공적인 기획과 경영의 사례를 만든다. 예를
들면 좋은 대학을 졸업했다거나 현대미술의 중심국에서 유학을
했다거나 인물이 좋다거나 성격이 좋다거나 또는 문장력이 좋다거나
언변이 좋다거나 외국어에 능통하다거나 아는 컬렉터가 있다거나 또는
정치력 있는 후견인이 있다는 것 등을 들 수 있다. 물론 거기에 오프닝
음식이 맛있으면 금상첨화다.

어쨌든 경영에 있어서 중요한 것은 내게 주어진 제한적인 자산을
어떻게 적극적인 장점으로 선용할 것인가이다. 그리고 실제 작가와

작품, 매개자와 매체, 관객을 둘러싼 수많은 토론과 갈등과 합의의
과정들은 지속적이며 집중적으로 검토되어야 한다. 앞서 이야기한
성공적인 경영의 다섯 가지 요소 중 가장 중요한 것은 사람과 사람의
관계다. 꼬집어 말하면 관계의 지속성 또는 신뢰가 대안공간 경영의
최고 덕목이라고 생각한다.

# 비위脾胃 좋은
# 사람

----
------ -------

------

어느 날 "아 심심하다! 졸려죽겠네. 무료해. 뭐 재미있는 거
없을까?"하는 그때, 오직 다른 사람의 행동과 말과 흔적만을 모은,
타자의 기억과 상상만을 빌려온 작품을 떠올린다. 소위 창조적 인용
내지 예술적 편집일 텐데, 생각해보면 그런 시도는 우리에게 너무도
거대하고 아름다운 밥통(脾胃)을 필요로 할 것이다. 비위가 좋아야
한다는 말이다. 미술 전시나 축제들이 그렇다. 비록 익히 아는 것
같으면서도 그 속은 결코 다 알 수 없는 작품과 작가들과 관객들과
기타 관계자들과 함께 만들어가야 하기 때문이다. 서로 조금씩
상대방의 신기하고 즐겁고 흥미를 돋우는 것들을 빌려와 즐기는
것이다. 나 또한 예술을 핑계 삼아 노는 축제를 즐기고 그리워하다
보니 이런 글을 쓰게 되었다.

　　그렇게 해서 나는 종종 비위가 좋아야 가능한 작업을 구상한 발터
벤야민Walter Benjamin을 떠올린다. 발터 벤야민은 말(馬)이 먹어도
죽을 만큼 많은 양의 독약을 먹고도 토해낸 건강한 위의 소유자(결국
그로 인해 요절했지만)로 그의 미완성 프로젝트 가운데 다른 사람들의
작품에서 특정 부분만을 인용하거나 주석만으로 구성한 작품이
있다. 아마도 그가 하던 일 또한 혼자하기엔 벅찬, 그래서 타인들과
함께해야 하는 일이었는지 모른다.

　　정리해보면 타인들과 함께 있기 위해서 전시 기획자는 다음의
것들을 깨우치고 익히고 길러나가야 한다. 억압되었다거나 심리적인
상처를 받았다고 여기는 사람들, 또는 소외당했다거나 어떤 음모에
휘말렸고 현재도 그러하다는 느낌이 어깨 위로 느물대며 기어오르는
기분을 끝장내겠다 생각한 사람들과 어울리기. 허황되며 과장되지만
환상적인 요설饒舌을 줄줄 읊고 가식적이지만 유혹적인 눈웃음을 잘
치는 사람들과 어울리기. 불편하고 까다롭고 대부분 어울리지 않는
취미와 열정과 욕구를 느끼는 사람들과 어울리기. 마스크를 쓰고
가명을 쓰며 개성 있는 자기만의 분위기를 풍길 수 있고 볼거리와

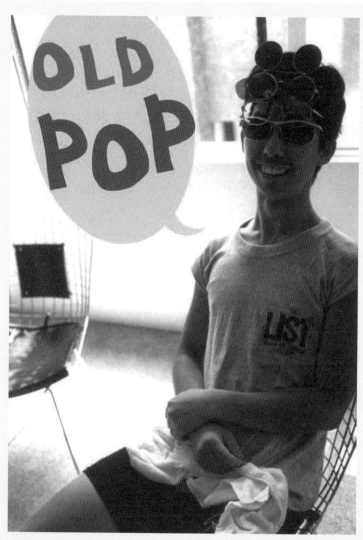

대학교 4학년 때 친구들과 자전거로 전국 여행 중
강릉의 한 카페에서 휴식중인 저자

먹을거리와 수다거리로 흥청댈 수 있는 사람들의 공간을 꾸미고
어울리기. 뜨겁거나 차가운 감정을 모두 과소비할 수 있는 시간을 내고
다시 어울리기. 서로의 기억을 더듬으며 애무하는 그런 사이 만들기.

멀리 있거나 가까이 있거나, 인식할 수 있는 거리에 있거나 혹은
너무 멀리 떨어져 있어 존재하지 않는다고 말할 수 있는 그런 것들을
주워 모으고 다시 보수하고 채색하고 꿰매는 일들. 주위에 펼쳐져
있는 아이러니, 빈정거림, 비웃음, 권태와 무기력과 강건한 어리석음과
유약한 위트와 유머들을 마치 어떤 빛을 본 양 억지로라도 비전과
낭만을 느끼며 흩트려놓았다 다시 재배열해보는 그런 일들. 그리고
마침내 무엇보다 중요한 펀딩(행사 비용 만들기)과의 아름다운 관계
유지하기. 서로 솔직하지 않으면서 솔직한 척하기. 또는 솔직하면서
솔직하지 않은 척하기 등등.

나는 우리 미술계의 모더니스트와 현실주의자들 가운데서
"예술은 사기야!"를 외치거나 "예술은 비즈니스야!"를 외치는 예술
외판원이나 프로파간다들과 함께 맥주를 마신 후 노래방 마이크를
서로 양보하는 그런 겸양을 겸비한 사람들과 함께 유쾌한 비전과
과장된 사유와 감각과 감성을 길러보길 권한다. 참고로 나는 40회
이상 "거짓말이야!"를 외치는 김추자의 〈거짓말이야〉를 즐겨 듣는데,
어쩌면 앞서 한 말이 모두 거짓말일지 모른다.

# 전시 이면에 자리하는
비전과 욕망

--------------------------------

----------------

얼마 전 모 기업에서 주최한 전시에 한 작가가 초대되었다. 디자이너이자 작가로 활동하던 그는 전시 초대와 더불어 이 전시의 포스터와 리플릿 디자인을 의뢰 받아 제작했다. 그는 디자인 업계에서도 실력이 입증된 베테랑 디자이너였다. 얼마 후 기업 실무자들은 그의 디자인을 검토한 후 완곡하게 그러나 분명하게 그 디자인을 수용하기 어렵다는 결정을 내렸다. 그의 디자인이 다소 파격적이고 일반인들에게 조금은 거칠게 느껴진다는 이유에서였다. 작가와 기업은 협의를 거쳐 디자인 이미지를 일부 편집해서 쓰는 것으로 일단락을 지었다. 그 작가의 의욕이 반감된 것은 물론이다. 작가의 개성, 창의, 고유한 형식이 중요한 예술 분야에서 일반 대중을 상대로 한 전시 홍보를 할 경우 포스터나 도록 디자인을 둘러싸고 인식과 취향의 차이와 오해에 의한 갈등이 빈번하게 벌어진다.

모 시립미술관에서는 국제 전시회 초청장을 전시 기획 실무 담당자가 선정한 디자인과 미술관 관장이 선정한 디자인 두 종류를 모두 제작해 발송한 경우도 있다. 또 대형 기획전의 경우 작가의 사정으로 또는 작품의 소유나 작품 이미지 판권 문제, 도록 뒤에 기입되는 크레딧 문제 등으로 전시 개막을 앞두고 갑자기 내용과 구성이 변경되어 실무자들이 죽을 맛이 되기도 한다. 또한 협찬이나 후원사의 로고 등을 배치하는 문제도 민감한 사안 중 하나다. 이러한 여러 사례들에서 디자인은 단지 디자인의 영역을 넘어서 기획 전반과 관련된다. 그런 이유로 실제 디자인 실무자와 전시 기획 실무자 간의, 어떤 경우에는 작가까지 얽힌 갈등이 발생하기도 한다.

미술 작품을 디자인하는 경우 언제든 인쇄 사고가 일어날 수 있다. 실제 작품보다 더 붉은색으로 인쇄되었다거나 더 어둡게 나왔다거나 등등. 그 정도가 심할 경우 다시 인쇄하게 되는데 그 책임 소재가 불분명하기 때문에 디자이너나 전시 주최자가 이중으로 비용을 부담하는 상황이 생긴다. 그러면 서로 얼굴을 붉히고 다시는 협업하기

어려운 관계가 되어버리곤 한다.

## 근거 없는 기준들, 설득력 있는 관행들

이런 일은 미술 현장에서 매우 자주 벌어진다. 기업뿐 아니라
공공기관에서 주최하는 각종 예술 행사들의 경우 언제든 벌어질 수
있고 또 벌어지고 있다. 과거에 비해 현대미술이 일반 대중 속으로
들어가고 대중이 미술에 가까이 다가올수록 심화된다. 불분명하지만
완고한 주최자의 입장과 대중의 통념 사이에서 작가와 기획자들은
빈번한 좌절과 당혹감을 경험한다. 세대 간의 문화적 차이, 취향의
차이, 계층 간의 소득수준이나 문화 자원의 차이에서 비롯되기도
한다. 학교에서 배운 예술과 미학은 이론일 뿐이며 졸업과 동시에
사회 속에서 해체되고 추락한다. 그리고 그것은 경험을 쌓는 과정이자
하나의 성숙으로 이해되어 해당 분야의 전문가가 되는 당연한 코스가
된다. 실제 그런 면도 있다.

사실 기획 주최나 기획 실무 담당자, 참여 작가를 제외한
직·간접적인 관련이 없는 이들은 전시 홍보 디자인에 관심이 크지
않다는 것을 생각할 필요가 있다. 물론 아주 예외적인 사람들이
있는데, 매우 강박적인 미술 애호가들이나 준전문가들이 있기는
하다. 하지만 어쩌면 실제 전시를 만드는 기획자나 작가들 사이에서
발생하는 인식과 취향의 차이가 갈등의 유일한 원인이라고 볼 수 있다.

어쨌든 미술 현장에서 실제 전시 기획에 참여하고 실무를
진행해본 경우 우리는 학교에서 배우지 못했고 미처 생각하지 못했던
전시 홍보 디자인을 둘러싼 경험을 하게 된다. 몇 가지 근거 없는
기준들이 난무하기도 하고 또 나름 설득력이 있는 이유로 관행적으로
적용하는 기준들이 있다.

보통 미술 분야에서 포스터의 경우 해당 참여 작가의 얼굴이나 작품이 크게 클로즈업 되는 것으로 대부분의 디자인이 결정된다. 그러나 점차 장르 간의 경계가 허물어지고 보다 시각적 정보와 감각적 취향이 범람하는 시각 영상 정보시대에 포스터도 변하게 되었다. 첨단 또는 아방가르드에 준하는 빛나는 아이디어와 눈을 사로잡는 디자인이 점차 늘어나는데 공교롭게도 해외 유명 디자인과 점차 유사해진다는 문제점이 드러난다. 그렇지만 이러한 중요한 문제점에도 불구하고 시각적 쾌감과 지적 유희를 준다는 점을 무시할 수 없다. 말하자면 지금은 엔터테인먼트로서의 디자인의 시대라고 할 수 있다. 그러한 디자인들은 작품의 반열에 올라 수용되고 각광을 받기도 한다. 매우 창의적이고 지적인 디자이너들, 디자인 감각이 탁월한 작가들(여기서는 현대미술가들)이 한 단계 업그레이드하고 있는 것으로 보인다.

## 양장본 도록, 권위와 제작 예산의 함수 관계

전시 기획자로서 나는 도록 디자인에 대해 몇 가지 편견 또는 확신을 갖고 있다. 무엇보다 양장본으로 만든 도록을 대체로 많은 이들이 선호한다는 것이다. 해당 작가는 물론이고 주최자, 기획자, 미술기자, 컬렉터 등등. 작가가 자신의 작품을 수록한 양장본 또는 하드커버로 만든 도록을 갖고 있다는 것은 현장에서 활동할 때 든든한 배경이 된다. 지극히 비합리적이긴 하지만, 우선 양장본으로 만든 도록에 수록된 작가나 작품은 전문가나 일반 애호가들로부터 높은 신뢰를 받는다. 더욱이 천으로 된 양장본의 경우 거의 아우라가 생길 정도의 권위를 은연중에 만들어내기도 한다. 하지만 실제 영미권의 잘나가는 미술가들 중에서도 양장본으로 만든 도록을 지닌 이는 매우 드물다.

그 지역의 대표작가가 아닌 이상 매우 어렵다. 대체로 이런 도록은 아주 대가나 원로작가 또는 국가대표급 작가인 경우에 볼 수 있다. 물론 그의 활동이나 예술 성과와는 상관없이 개인적으로 부유한 미술가들이 자비로 그런 고상하며 권위 있는 도록을 만드는 경우도 없지 않다.

각종 국제 전시에는 양장본 또는 하드커버로 제작된 도록을 내는 것이 관례화되어 있다지만 실제 그렇지 않은 경우도 많다. 왜냐하면 국제 행사의 경우 해외 작가들의 사정에 따라서, 또는 국내 작가들과 달리 여러 문화적 차이와 진행상의 다양한 이유로 촉박하게 제작되는 경우가 많기 때문이다. 이럴 경우 예산이나 콘텐츠가 풍부하고 또 제작에 대한 의지가 확고함에도 전시 개막일에 맞추기 위해 제작 기간이 짧은 소프트 커버로 된 도록을 제작하게 되는 것이다.

몇몇 기획자나 작가들은 보통 표지로 쓰는 종이 두께보다 더 얇은 종이나 특수한 종이를 사용하는 경우도 있다. 그런 경우는 시사적이거나 사회적인 개입을 표방한 작업을 선호하는 층의 열렬한 지지를 받는다. 이들은 대체로 젊은 작가이거나 해외 유학파인 경우가 많다.

요컨대 현대미술이 대중화되고 양적으로 확산되는 상황에서 전시나 작가와 작품을 홍보하기 위해 도록을 양장본으로 만드는 것은 매우 의미가 있고 또 실제 전시 홍보에도 유리하다. 양장본 이외에도 엠보싱, 압인, 펀칭, 부분 코팅 등으로 좀 더 고상한 도록을 만들 수도 있다. 그러나 이 방법은 거의 현실적인 예산이나 제작 기간과 맞물려 있다. 금색이나 은색 등 별색을 사용할 경우 제작비는 기하급수적으로 상승한다. 그러니 현장 경험이 있는 이들은 포스터, 도록 등만 보아도 대략 해당 전시의 예산을 추측할 수 있다.

## 정보의 범람과 새로운 디자인 개념

미술 환경이 국제화되면서 전시 제목이나 도록에 들어가는 텍스트의
편집디자인이 매우 중요해지고 있다. 그런데 영문에 비해 국문(한글)은
서체의 종류가 매우 빈약해서 실제로 디자이너들은 영문을 선호한다.
국문을 쓸 경우 일반적으로 무난한 서체를 쓰고 글자 폰트를 가능한
작게 하여 글자가 문장으로 읽히지 않고 마치 기호나 조형적 요소로
보이도록 의도하기도 한다. 이럴 경우 노안이 일찍 온 이들이나 중년층
이상은 가독성이 없는 디자인을 원망하며 매우 짜증스런 독해를 해야
한다. 그런 점에서 어쩌면 미술 관련 도록은 읽기보다는 보기 위한
일종의 그림책처럼 디자인된다.

　　미술시장이 커지고 한국 사회에서 미술이 차지하는 위상이
확대되면서 과거에 비해 전시회가 늘고 또 작가들도 많이 양성됨에
따라 과거 선배들에 비해 전시 경력이 폭증하게 되었다. 그러면서
더 이상 도록이 제공하는 작가의 정보만으로는 작가의 경력을
정확히 확인하기 어렵게 되었다. 정보의 양이 많다는 것이 곧 정보의
정확성이나 정보의 질이 좋아졌다는 것은 아니다. 오히려 그 반대의
경우가 더 많다. 따라서 이런 상황에 적합한 새로운 디자인 개념과
형식이 필요하다. 이는 아마도 최근 몇 년간 미술계에 제기되었던
레지던스와 아카이브의 필요성에 대한 인식과도 연결된다.

　　전시 홍보나 가이드를 위한 디자인은 사실 디자이너, 전시 기획자,
작가 그리고 주최자나 후원자의 취향과 의견이 만나는 교집합에서
만들어지는데, 실제 현장에서는 매우 어려운 작업이자 목표가 된다.
협업자들의 예술관과 사회성, 의사소통 능력에 따라서 전시나 전시
관련 디자인은 산으로 가기도 하고 바다로 가기도 한다.

　　미술 분야에서도 회화, 조각, 영상, 사진 등 그 형식에 따라
팸플릿이나 리플릿의 판형과 규격, 종이 종류와 무게(두께) 등이 다

다르게 적용된다. 또한 반드시 작가의 작품의 주제나 그 예술관을
참조하는 것을 전제로 할 경우 매우 복잡한 상황이 전개된다. 갈등이
생기기도 하고 의사소통에 실패하는 경우도 빈번하게 발생한다.

## 보편성의 강화, 자기고유성의 약화

현대미술 분야가 국제화되고 국경과 지역의 고유성보다는 세계화로
미적 보편성이 확대되면서 전시 형식과 전시 관련 디자인 또한
범지구화 되고 있다. 이것은 시각예술 문화의 국제적 경쟁력 강화(이
말은 사실 미술계에서 정확히 정의되거나 다수의 동의를 끌어낸 말은 아니다)이자
동시에 자기고유성의 약화이기도 하다. 이런 현상은 미적으로나
도덕적으로 옳거나 그르다는 문제가 아니다. 그러나 우리의
시각문화와 환경이 이로 인해 변화되고 있다는 것을 명확히 인식하는
것은 필요하다.

　　미술 전시와 관련된 홍보 인쇄물들은 시대마다 나름의 의미와
개성을 보여준다. 매 전시마다 인쇄되는 포스터, 엽서, 팸플릿, 리플릿
등은 전시의 주제와 내용, 출품 작가와 작품을 보여주는 것인 만큼
그 전시의 이면에 자리하는 비전과 욕망과 의미를 시의적절하게
보여준다. 오히려 크게 주의하지 않은 채 생산된 것들이 보다 더
구체적이며 진솔한 욕망을 드러낸다고 할 수 있다.

불투명한 기대를 헤쳐가는

자기 신뢰

최근 미술 현장에서 느끼는 체감온도, 특히 미술시장이나 경기와 관련된 체감온도는 매우 낮다. 얼마 전 끝난 옥션들도 낙찰률이 50퍼센트 주위를 맴돌았고, 소문에 따르면 잘나가던 화랑들, 딜러들이 상당수 자리를 옮기거나 두문불출한다고 한다. 컬렉터들은 세계 금융 위기로 도미노처럼 확대된 경제적 손실을 보전하고자 동분서주한다. 천정부지로 오르던 작품 가격은 추락하고 있다.

미술시장이나 경기는 시절을 따라서 오르내리기 마련이다. 그러나 최근 몇 년간의 초고속 성장과 활성화를 감안하면, 마치 비행기가 수만 미터 상공에서 몇 천 미터 아래로 뚝 떨어지는 현상처럼 갑작스럽게 닥친 환경 변화와 현실에 멀미가 나며 멍해질 정도다. 더구나 이제 막 대학을 나와 미술계에 입문하여 2~3년간 잘나가던 신예 미술가들이나 미술시장의 호황을 지켜보며 내게도 기회가 오리라 희망을 품었던 이들 모두가 기운 없이 허탈해지는 것이다.

## 불안

주위에서는 앞으로 미술계가 어떻게 되겠냐는 질문을 서로가 서로에게 던진다. 하지만 어느 누구도 정확하게 예측하지 못하기는 마찬가지다. 불안은 불안을 낳고 미술시장과 관련 없는 영역까지 확산된다. 나 또한 미술시장과는 일정한 안전거리를 두고 활동을 해왔다고 생각하면서도 이제는 미술계의 여러 영역들이 유기적으로 연결되어 있다 보니 남의 일처럼 미룰 수 없는 사안이 되었다.

그런데 생각해보면 자의 반 타의 반 우리의 의식 속에 이제는 시장이나 경제현실로부터 완전 동떨어진 예술이 가능할까, 하는 질문을 하지 않을 수 없는 것 또한 현장에서 뛰는 전시 기획자들의 딜레마 중 하나다. 현장에서 작가들, 기획자들, 평론가들, 컬렉터들,

기자들, 미대 교수들, 학생들 등 미술계를 구성하는 사람들과
지속적으로 만나다 보면 과거에 학습해온 관습적인 예술가상이나
예술의 개념이 지금의 현실에서도 유효한지 되묻게 된다.

　미술 환경이 변화하면서 전시 기획자들 사이에서도 다양한 계층이
나뉘고 전공 분야가 분화되어 왔다. '비엔날레시장'이라는 말이 생길
정도로 국제적인 대형 미술 행사를 전문으로 하는 스타 기획자 군群이
있는가 하면 공공미술관이나 지자체의 문화 분과, 문화재단 등의
공공 영역에서 활동하는 기획자 군이 있다. 또한 상업갤러리나 옥션
등 미술시장에 인접한 기획자 군이 또 있고, 여전히 대학이나 학회 등
아카데믹한 영역을 중심으로 한 기획자 군도 있다. 그러나 대체로 많은
전시 기획자들이 소위 미술계를 형성하고 움직여나가는 데 일종의
동력 역할을 하는 여러 영역에 걸쳐 있기 마련이다.

　내가 관여하는 대안공간, 예술 축제, 기업의 문화 활동 영역 또한
최근 급격한 변화의 가운데 있기는 마찬가지다. 어쩌면 미술계 전
영역이 급속하게 퍼져나가는 저 불안이라는 페스트에 감염되었다고
보는 것이 과장만은 아닌 것 같다.

## 신뢰
----

불안의 확산이 우리에게 주는 것은 우울과 깊은 상념일 것이다.
그리고 구체적인 무기력증들이다. 생각해보면 불과 2002년 이전만
해도 우리 사회에서 미술계란 아주 작은 세계일 뿐이었다. 그때도
미래에 대한 불투명한 기대와 불안이 공존하였다. 그러나 작은 세계의
장점이 잘 발휘되는 시기이기도 했다. 당시는 미술계에서 활동하는
사람들이 자기 스스로의 정체성과 신뢰감을 만들고자 부단히
움직였고, 또한 매우 참신한 아이디어와 상상력이 돋보이는 전시들이

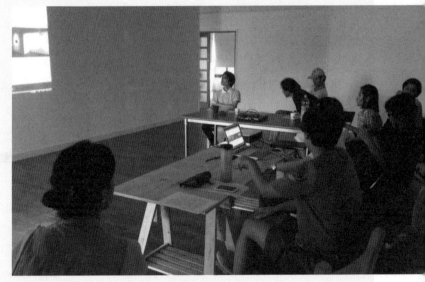

작가 작품 설명회 중인 창작스튜디오 워크숍

기획되곤 했다.

　지난 몇 년간 미술시장의 도약이 지난 시기 활동한 이들에게 어떤 보상의 의미로 보였다면 그것 또한 사실일 것이다. 또한 많은 신예 미술가들에게는 활동의 동기가 되었다는 것도 틀림없는 사실이다. 그러나 잠시잠깐의 보상이나 동기유발치고는 그 뒷감당이 여간 부담스럽지 않은 것 또한 사실이다.

　그러나 환경이 변하고, 무형·유형의 인프라가 변한다고 오랜 기간 붙들고 숙련해온 소중한 것들을 폐기할 수는 없는 것이다. 더욱이 이제는 과거에 비해 힘을 발휘하는 여러 장치들이 마련되어 있다. 다양한 창작 공간들을 이용할 수 있고, 또 많은 언론과 매체와의 네트워크도 건재하며 정부와 지자체, 문화재단, 문화기업 등 많은 인프라가 요소요소에서 힘을 쓰고 있다. 무엇보다 이미 미술을 신뢰하는 다수의 미술대중이 있다.

창작자의 관점에서 보면 자기 자신의 창작을 위한 자족적 또는
자립적 환경과 나름의 인프라를 조성할 필요가 있다. 인프라라는 것이
흔히 말하는 무슨 거창한 것이 아니다. 한 개인이 자신의 창작 동력을
활성화하는 데 일정한 관계나 역할을 맡는 모든 것을 포함한다고 할
수 있다. 그리고 무엇보다 자기 자신과 자신의 분야에 대한 신뢰가 그
중심에 있다.

불과 얼마 전 생산적인 미술 환경과 인프라를 만들기 위해 우리
자신이, 그리고 선배들과 후배들이 함께 무엇인가 밀고 당기고 치고
박고 싸우며 화해하는 모습에서 어떤 믿음과 안정을 찾았듯이,
지금과 같은 시기에 그러한 역동적인 모습과 운동을 만들어내는 것이
창작자들은 물론 다양한 매개자들의 과제다.

## 젊은 미술을 주목한다는 것

한국메세나협의회에 따르면 2007년 여름을 전후로 우리나라 기업들의
문화예술에 대한 관심이 현대미술 분야로 확연히 집중되고 있는데,
문화재단을 설립하려는 기업들의 주된 관심 분야가 미술이고
특히 젊은 작가들의 현대미술이라고 한다. 이는 영국의 YBAYoung
British Artists, 일본의 팝아트, 중국의 현대미술 등 피부에 와 닿는
세계미술계의 영향이다. 2000년대 이후 기하급수적으로 증가한
언론의 미술시장 관련 뉴스와 함께 여윳돈을 투자할 곳을 찾던
투자자들의 눈에 부동산과 주식투자의 뒤를 이을 달콤한 투자처로
미술시장이 부각된 것과도 무관하지 않다. 그래서 아직 개발되지 않은
'떠오르는 시장'으로 젊은 미술가들이 주목 받기 시작했다.

새로운 시장으로 쏟아져 들어오는 자본의 힘은 막강했다. 신예
미술가들의 평균 연령대가 10년 정도 젊어졌다. 다시 말해 이전 한국

사회에서 젊은 미술가라 함은 보통 30대 초반에서 40대 중반까지 보았으나 이제는 20대 중반에서 30대 중반으로 낮아진 것이다.

돌아보면 IMF 이후 열정적인 애국주의의 물결이 막 지나간 1998년을 전후로 밀레니엄의 분위기가 고조되기 시작하였고, 같은 시기 IT 열풍으로 실력 있고 요령 좋은 젊은이들이 이벤트 축제시장과 인터넷 벤처시장에 뛰어들었다. 너도나도 신지식인을 열망했고 그것이 30대 중반을 사는 이들의 경험과 인식에 깊은 자국을 남겼다. 최근 몇 년간 진행된 급등과 급락의 경사를 오르내린 미술계의 경험 또한 20~30대의 젊은 미술가들에게 그와 못지않은 자국을 남겼다고 본다.

젊은 미술에서는 단순하게 관행적으로 이야기되어 왔던 세대의 문제를 넘어서 어떤 결정적 차이, 즉 세계관과 인생관 그리고 미적 인식의 틈이 뚜렷하게 부각되어 보인다. 80~90년대 미술계는 선배들의 식견과 고언이 거의 유일무이한 지침이자 판단의 기준이었다. 하지만 더 이상 서로 다른 경험과 인식과 이념이 공통의 지점을 찾아가는 일치의 과정을 밟을 여유가 없어졌다. 시간이 기다려주지 않는 것이다. 그저 변화하는 세계의 삶과 예술을 숨 가쁘게 살아내야 하는 것이다.

## 육성 肉聲
----

아파트의 저층에 사는 사람들에게는 엘리베이터가 올라가는 경우가 많으나 고층에 사는 사람들에게는 엘리베이터 앞에 서면 주로 내려가고 있는 경우가 많다고 한다. 아마도 시장을 포함한 미술계의 환경 변화에서 우리가 체감하는 것도 이와 비슷해 보인다. 만일 우리 미술계가 지난 몇 년 동안 정말 잘나간 것이 사실이라면 이제 우리 앞에는 주로 내려가는 엘리베이터가 보일 것이다. 이 비유는 물론 엘리베이터가 다수인 경우와 계단이라는 변수를 생각하지 않은

것이다. 나는 우리 앞에 더 많은 계단과 엘리베이터가 있는 미술 환경이 있다고 생각한다.

이렇게 빠르게 변화하고 적응해야 하는 시대를 살고 있는 이들을 어떻게 볼 것인가? 또 '젊은 미술가'들이라는 외부의 시각이 이들 자신에게는 어떻게 오버랩 되고 삼투되고 있는가? 더 많은 정보와 더 많은 미디어를 사는 젊은 작가들, 젊은 기획자들은 어떤 시각과 고민으로 지금 이 변화의 시기에 그들의 미술을 만들고 있을까? 어느 때보다 폭발적으로 성장한 시장 호황기에 입문한 젊은 미술인들의 예술과 삶은 이전 세대들과 무엇이 어떻게 다른가?

모든 것을 헤아리는 객관적 또는 관찰자적 시점이라는 것이 통용되지 않는 세계를 사는 우리들에게 남은 선택은, 이들의 목소리에 귀 기울이는 것이다. 젊은 미술인들이 만들어내는 고유성과 보편성이 어떻게 충돌하고 경험되는지, 예술, 미술, 작가, 기획, 소통 등등 가장 일반적이며 가장 공통적인 관념들을 어떻게 해석하고 어떻게 새로운 실천의 방식을 만들어 갈지 그들의 육성을 통해 들어야 한다. 자기 자신과 자신의 분야에 대한 '신뢰'와 더불어 미술계의 저변에 도도히 흐르는 젊은 미술인들의 비전과 생동하는 창의에 귀 기울인다.

# 메세나 또는 이기적 유전자 선용하기

## 마에케나스의 유산

문화예술 관계자 가운데 '메세나mecenat' 활동에 대해 모르는 사람이 있을까? 기업의 예술 문화 과학에 대한 후원과 지원을 의미하는 메세나는 경제 발전으로 그 규모가 문화예술에 관심을 돌릴 정도로 먹고사는 문제가 해결된 국가들에서 자연스럽게 나타난다. 미국, 일본, 유럽 등에서는 오래전부터 기업 이윤의 사회 환원과 기업 이미지 제고를 위해 기업인이 참여하는 메세나협의회를 조직해 각종 문화예술 활동을 지원해왔다. 우리나라도 88올림픽 이후 생존 투쟁의 격렬한 경제 발전 시기를 지나면서 문화 향유에 대한 요구가 증가하는 것과 비례해 문화예술에 대한 관심과 지원이 가파르게 성장, 확산되기 시작했다.

　우리나라에서는 1994년 4월 기업메세나협의회가 창립돼 200여 개 주요 기업이 회원사로 참여하고 있다. 다른 나라를 살펴보면 영국(Arts & Business), 오스트리아(Austrian Business Committee for the Arts), 독일(Arbeitkreis Kultursponrsoring), 미국(BCA), 일본(Kigyo Mecenat Kyogikai) 등 세계 각국에서 많은 메세나 활동이 이루어지고 있다.

　메세나는 고대 로마의 가이우스 클리니우스 마에케나스Gaius Clinius Maecenas의 이름에서 나온 프랑스어다. 오늘날 서구사회에서 기업들의 문화예술 지원 활동은 마에케나스의 '조건 없는 후원(Patronage)'으로부터 비롯되었다. 마에케나스는 로마의 대귀족 출신의 외교관으로 황제 아우구스투스Augustus의 친구이자 자문諮問이었다. 그는 당시 문화계를 이끌었던 호라티우스Quintus Horatius Flaccus, 베르길리우스Publius Vergilius Maro, 프로페르티우스Sextus Aurelius Propertius 등 시인과 문인들의 열렬한 후원자로, 당시로서는 매우 이례적이라 할 정도로 예술 활동을 지원하였다. 그는 애호 차원을 넘어서 로마의 예술가들이

작품에만 전념할 수 있도록 재정적 지원과 격려를 아끼지 않았다. 이후 마에케나스는 서구 사회에서 예술과 문화 활동에 대한 후원의 효시가 되었다.

생각해보면 마에케나스는 정치가이자 외교관으로서 문화예술이 거대한 제국의 결속과 운영에 있어서 매우 유용한 수단임을 인식한 사람이라고 볼 수 있다. 마치 20세기 초 막시스트였던 이탈리아의 안토니오 그람시가 문화예술이 정치 경제적 이데올로기의 강력한 수단임을 알았던 것처럼 말이다. 어쨌든 문예 보호 운동에 적극적이었던 마에케나스에서 유래한 메세나는 문화예술에 대한 지원 활동과 후원자를 뜻하게 되었다. 메세나의 개념은 이타주의적 목적으로 문화 및 사회의 여러 분야를 지원하는 것으로, 좋은 일을 하고 만족하는 것 외에는 어떠한 구체적 반대급부에 대한 기대 없이 수행되는 활동으로 정의할 수 있다.

메세나 활동은 반드시 기업만이 할 수 있는 것은 아니다. 그러나 효과적인 수준의 사회 공헌이나 예술 지원 활동이 가능하려면 한 사회에서 일정한 규모의 부가 축적된 정부나 기업과 같은 큰 주체들이어야 한다. 메세나 활동은 개인 또는 단체를 대상으로 할 수 있지만 특성상 그 규모를 파악하기 매우 어렵다. 왜냐하면 대부분의 후원자나 후원기업은 자신의 이름이 후원 활동과 연관되어 알려지지 않는 조건으로 하기 때문이다. 그러므로 메세나 활동에 대한 투명하고 완전한 형태의 보고서는 불가능하다고 볼 수 있다.

## 이타주의와 이기적 유전자

메세나 활동에 대한 사회와 시민 대다수의 호의적인 시선에도 불구하고, 최근 을유문화사에서 출판된 『이기적 유전자』(리처드 도킨슨,

《종근당예술지상2012》전시 모습
한국메세나협의회, 대안공간 아트스페이스휴, (주)종근당이 함께 신예 미술가들을 지원하는 프로그램

2010)의 주장을 접하면 우리는 딜레마에 빠진다. 그 책에 따르면
사람을 비롯한 모든 동물은 유전자가 만들어 낸 기계라는 것이다.
저자는 진화에 성공한 유전자의 성질 중 가장 중요한 것이 '비정한
이기주의'라고 말한다. 성공한 조직폭력배처럼 우리의 유전자는
치열한 세상에서 수백만 년 동안이나 생존해왔다. 이 사실로부터
우리는 우리 유전자의 어떤 성질을 유추할 수 있다. 다른 예를
들어보면 현대 인류의 고질병인 당뇨병은 진화론적으로 볼 때 인류의
혈액이 추운 빙하기를 견딜 수 있는 우성인자로 변화한 것이라는
주장처럼 말이다. 말하자면 당뇨에 의해 혈액이 어는 빙점이 낮아진
것이다. 어쨌든 유전자의 이기주의는 일상에서 우리가 쉽게 목격할
수 있는 사람들의 이기적인 행동의 근본 원인이 된다는 것이다. 한편
저자는 개체 수준에 한정된 이타주의를 통해서 자신의 이기적 목표를

가장 잘 달성하는 특별한 유전자들도 있다고 말한다. 유전되는 형질은 고정된 것이어서 변경이 불가능하기에 관대함과 이타주의를 가르치는 것이 불가능하다고 가정하는 것은 오류라고 말한다.

우리는 메세나의 예를 통해 생존을 위해 진화한 이기적 유전자를 변화시키는 것이 가능하다고 본다. 우리의 유전자는 우리에게 이기적 행동을 하도록 지시할지 모르나, 우리가 전 생애 동안 반드시 그 유전자에 복종해야만 하는 것은 아니다. 다만 유전적으로 아주 긴 시간과 경험을 통해 형성되는 이타적 유전자로의 진화보다 단기간에 개체가 이타주의를 학습하고 공유하는 것이 더 어렵다. 그러므로 그 진위성을 떠나서 『이기적 유전자』가 주장하는 생물학적 인식을 고려해 보면 주위에서 벌어지는 메세나 활동에 대해 좀 더 섬세하게 바라볼 필요를 느끼게 된다. 누구의 말처럼 보통 사람들은 진실(진리)을 알기보다는 하나의 감정으로 느끼는 경향이 있다.

이 글이 단지 메세나 문화 또는 활동에 대한 설명과 찬사에 그친다면 무의미한 공론을 재생산하는 것에 지나지 않을 것이다. 오늘날 메세나 활동의 대부분은 대학, 병원 등의 재단이나 자선, 연구 등의 기금이라는 제도를 통해 이루어진다. 재단과 기금이라는 제도적 형태로 이루어지는 메세나 활동은 인간이 만들어 낸 가장 진화된 형태의 이타주의이며 그 유전적 전승을 위한 장치다. 확대해 보면 자연재해로 어려움이 발생할 때 주위에서 자주 보게 되는 개인을 포함한 기업들의 기부금 또는 성금 모금 활동은 공동체 의식과 사회적 책임 의식의 예라고 볼 수 있다.

그러니 선의의 발로인 기부금 또는 성금은 윤리적 동의의 문제를 떠나서 세금 감면과 같은 실질적이며 구체적인 혜택을 주어 장려해야 한다. 물론 메세나 활동에 적극적인 기업은 굳이 '노블레스 오블리주noblesse oblige'를 떠올리지 않더라도 사회 전체의 격려와 찬사를 받아야 한다. 또한 많은 기업들이 그런 노블레스 오블리주와

같은 높은 수준의 윤리를 지니기 어려울뿐더러 그럴 필요도 없다.
공동체나 사회 공헌에 대한 평균적인 수준의 인식과 학습이면
충분하다. 사는 게 다 거기서 거기고, 또 좋은 게 좋은 것이니 당장
눈앞의 이익보다 시민들이 함께 이익을 공유할 수 있는 활동에
동참하는 데 동의하고 형편껏 일조하도록 제도적으로 정비하고 지원할
필요가 있는 것이다.

## 상호 인정과 협력 문화

메세나 운동은 문화, 예술 분야에 대한 지원 뿐 아니라 사회적, 인도적
차원에서 이루어지는 공익사업에 대한 지원 등 기업의 모든 지원
활동을 포함한다. 그러나 대부분의 메세나 활동이 의료, 교육, 복지
등 생존에 필수적인 부분에 집중되고 있는 것이 현실이다. 이것은
경제의 고도성장기와 급격한 사회 변화를 겪은 우리 사회에서는 매우
정상적이다.

　대기업보다는 중소기업과의 파트너십이 보다 섬세하고 생산적이며
동시에 지속성을 보여준다. 기업의 메세나 활동의 동기부여와 확대를
위해 세제 혜택 등을 현실화하는 것이 필요하다. 그러나 무엇보다 기업
실무자를 포함한 의사결정권이 있는 이들의 문화예술에 대한 인식이
결정적 요인으로 작용한다. 대기업의 경우 개인이나 집안 등 전통적인
오너십이 있는 경우와 전문경영인 체제인 경우가 다르다. 하지만
이것은 의사결정권이 있는 이들의 안목과 인식의 문제이지 어떤
형태의 기업인가는 부차적이다.

　메세나 활동은 기업 이윤을 사회로 환원하는 사회 공헌의 의미를
가지며, 조건 없는 지원을 통해 문화예술의 발전을 도모하여 삶의
질을 한층 높이는 데에 근본적인 의의가 있다. 또한 문화예술의

이미지를 이용하여 브랜드와 기업 및 국가의 이미지를 제고하는 전략적인 마케팅 활동으로도 발전하고 있다. 대부분의 메세나 활동에 노력하는 기업들은 메세나 활동을 예술과 문화를 통한 새로운 첨단 마케팅 전략으로 인식하고 있다. 그렇게 함으로써 미래의 기업의 가치를 극대화하고 안정적으로 성장할 수 있도록 한다는 인식을 공유하고 있다.

이런 인식의 확산으로 기업과 예술계는 일방적인 후원이 아닌 호혜적인 파트너의 관점에서 함께 새로운 문화와 기업의 미래 가치를 창출한다는 점이 부각되고 있다. 무엇보다 예술 전문가들은 물론 일반 시민들이 함께 공유할 수 있는 상식적인 수준의 학교 과정을 통해 제도적인 미술 교육이 선행되어야 한다. 그래야만 일시적이지 않고 지속적이며 광범위하고 창의적인 메세나 활동의 토양이 마련될 수 있을 것이다. 대기업 메세나 활동의 의사결정권을 지닌 CEO들의 인식과 안목이 갑자기 높아질 수는 없다. 그래서 앞으로 성장할 세대들의 교육이 중요하다는 것이다. 이런 체계적인 인프라를 정비함으로써 기업들은 국제적인 규모의 메세나 활동들을 통해 보다 다양한 기획 프로그램들을 생산할 수 있을 것이다.

요컨대 우리 사회에서 메세나 활동의 성공적인 인식을 위해서는 기업 스스로의 인식 전환과 변화가 필요하겠지만 동시에 개인과 정부, 문화예술 전문가 등 사회 공동체를 이루는 모든 이들의 유기적인 상호 인정과 협력 문화가 요구된다.

# 빨래터와
# 빨랫감

-------------

---------

최근 박수근의 〈빨래터〉를 둘러싼 진위 논쟁이 흥미롭게 벌어지고 있다. 나 또한 이 현상을 지켜보게 되었는데, 여기서 '지켜본다'는 것은 정말 말 그대로 지켜본다는 것이다. 어떤 형태로든 관계를 갖지 않은 나로서는 충실한 제삼자로서 바라볼 뿐이다. 그러니 진위의 문제에 대한 어떤 의견도 법리적 효력이 없을 것이고 또 그래야 한다고 마음속으로 다짐한다. 그러면 내가 할 수 있는 것은 무엇인가? 어쩌면 정서적인 차원에서 이 문제가 지나가는 노선을 아주 잠시 걸치거나 또는 다른 경로를 따라가는 것이 될지 모르겠다. 왜냐하면 내게는 어떠한 고급 정보도 없고 그러한 정보에 접근할 권한도 없기 때문이다. 그러나 무엇보다 박수근을 둘러싼 한국 사회의 일반적인 인식은 일종의 신비학이나 비의적인 이미지들의 주위에 머물고 있다.

화가 박수근에 대해 아주 간단히 소개하자면 그의 고향은 강원도 양구이고 화가로서의 고향은 서울이다. 그는 화가가 되기 위한 정규교육을 받지 못한 채 한 집안의 가장으로 생계를 위한 직업 미술가, 장식화가로 출발했다. 그러다 점차 박수근 고유의 화법과 이미지들에 대한 국내외의 유력한 미술애호가들과 관계자들의 높은 평가로 한국을 대표하는 화가로 거듭나게 되었다. 내가 아는 정보는 평범한 미술교육을 받은 한국의 모든 성인들이 아는 정보와 별반 다르지 않다. 그래서 내가 다루려는 것은 이번 박수근 진위 논쟁이 내게는 어떤 감상과 아이디어를 제공했는가, 하는 인상과 고백이다.

사실 내게 박수근의 〈빨래터〉의 진위 문제는 여전히 변두리 문제로 보인다. 오히려 이 문제를 둘러싸고 벌어지는 소동들, 소란스런 현상들이 문제인데, 그것은 우리나라의 평균적인 미술 교양을 학습해온 시민들의 관심의 정도와 영향권에서 소용돌이친다. 반응과 생각, 일종의 심미적이며 교육적인 효과들이 그 소용돌이의 동력이다. 나 역시 평범한 시민인 동시에 미술을 업으로 삼는 사람이기에 개인적·사회적 관심 분야에 걸쳐 있다. 자연히 의무방어전을 치르듯

주의를 요한다고 볼 수 있다.

각설하고 박수근의 작품 〈빨래터〉가 진짜이든 가짜이든 이 문제의 직·간접 이해 당사자는 한국 사회 상위 계층의 적게는 0.001퍼센트에서 많게는 1퍼센트 정도의 사람들일 것이다. 이들은 물론 순결한 소일거리로서 예술 애호의 영혼을 지닌 컬렉터들이거나 미술의 직업적, 경제적 효용 가치에 일찍 눈뜬 분들일 것이다. 투자와 취미가 조화롭게 융합된 이 첨단을 달리는 문화는 반복과 습관의 무료한 일상에 지친 이들에게는 달콤한 시간을 약속하는 시각의 간식거리다. 그런데 경제적, 윤리적, 법리적 차원을 떠나 주로 취미와 관념적인 이미지의 차원에서 몰두하는 사람들은 예술 작품의 진위 논쟁이 매우 심각한 의미들을 함축하고 있다고 진지하게 너스레를 떤다.

우리나라 미술계에서 벌어지는 사건은 대체로 오프더레코드거나 육성에 의한 정확하지 않은 전언, 소문들을 먹고 자란다. 저녁 9시 이후 모두들 하루의 일과를 정리하려 마음먹을 즈음 우리네 미술 동네 사람들은 한껏 비공식적 증언과 증거들로 박수근과 이중섭과 천경자를 들었다 내리곤 하였다. 그러나 거의 대부분이 그렇듯 시작은 창대하나 그 끝은 미약하다. 심증은 가지만 매번 확증 없이 결과는 오리무중이다. 미술계라는 것, 예술이라는 것이 모두 꿈과 같아서 안개처럼 우리 인식의 포위망을 빠져나가 버린다.

한국 사회에서 감정과 정서가 매우 모호하며 동시에 추상적으로 얽혀 있는 예술 이미지의 진위 문제는 또 다른 맥락과 연결된다. 그것은 지난 20세기 한국 근현대를 살아온 사람들에게 매순간 던져졌던 질문들과 관련된다. 힘과 폭력으로 터질 듯 팽창된 채 던져졌던 정체성에 대한 한국 사회의 으름장들, 당신 좌파야 우파야, 진보냐 보수냐, 친일이냐 아니냐, 빨갱이야 아니야 등등. 자기가 자기 자신을 규정하고 무엇이라고 이름 짓는 것은 이상한 일이다. 마치 내 이름 내가 계속 불러대는 꼴이다. 물론 종종 그런 경우가 있다. 그러나

그것은 어디까지나 일상적인 경우는 아니다. 현대를 사는 우리는 우리 자신의 이름을 평생 몇 번이나 호명할까? 우리는 타인을 규정하고 호명한다. 그러나 자신이 자신을 호명하는 것은 어렵다. 우리는 우리 자신을 호명할 수 없다고들 말한다. 내 이름은 나의 의지와 상관없이 타자(부모)가 명명한다. 그렇게 명명된 나를 상징하는 지표인 이름은 타자가 나를 호명하고 구성하고 사유하기 위한 장치이기도 하다. 〈빨래터〉의 진위 논쟁에서 벌어지는 논리는 일종의 외통수의 논리다. 전개 양상은 오직 박수근 자신만이 다시 부활하여 판단을 내려줘야 하는 차원으로 비약하는 것처럼 보인다.

이미 이중섭의 위작 사건, 천경자의 위작 논쟁들을 보면서 우리의 인식의 방향과 지평이 물신숭배적 차원의 '진짜 아니면 가짜'라는 두 개의 선택지 밖에 주어지지 않은, 그래서 정서적이거나 심미적 차원의 미적 효과와 같은 다양한 차원의 주제들이 배재되고 망각되어 왔다고 본다. 그렇게 누군가의 피를 봐야 끝나는 한풀이식 진위 논쟁이 벌어진다. 왜 우리에게는 예술의 영역에서조차 그 고유한 특성과 힘을 배재한 채 '모' 아니면 '도'라는 두 개의 선택지만이 주어지는가? 한 예술 작품을 규정하는 기타 무수한 차원과 방향의 요소들 또한 함께 논쟁에 참여해야 한다. 우리 사회에 팽배하였던 불가사의한 긴장들은 불과 얼마 전까지도 미술계에서 흔히 접할 수 있었다. 인사동의 골목길과 주점들, 예술대학 인근의 학사주점들에서 벌어졌던 수많은 예술 논쟁들과 쌍을 이루며 나타난다.

마치 교통사고를 둘러싸고 벌어지는 보험 처리 과정을 보듯, 〈빨래터〉를 중심으로 회전하는 입장과 욕망들이, 그 군상들이 〈빨래터〉를 해체하고 재구성한다. 이 새로운 복합구성체로서 〈빨래터〉는 박수근 자신이 그리고 접하였던 시간과 공간과 심미적 맥락으로부터 분리되어 박수근과 〈빨래터〉의 의지와는 상관없이 완전히 다른 무엇인가로 변신한다. 이제 우리에게 남겨진 마지막

카드는 무덤 속 박수근을 호출하여 진정 이 그림이 당신이 그린 거냐고 물어야 하는 것뿐인가? 엄중한 진위 논쟁은 계속되어야 한다. 그러나 〈빨래터〉가 우리에게 일으키는 미적 효과도 그 이미지를 둘러싼 비밀들도 박수근 개인의 종적도 사라져버렸다. 더욱이 박수근의 예술 세계에 대한 진지한 연구와 담론을 위한 장소도 마련되지 못했다.

〈빨래터〉 위작 논쟁은 이미 한국의 현실을 살아낸 하나의 역사이자 신화가 된 남자의 작품에 대한 관심과 미술계의 조명치고는 쓸쓸하다. 나는 사실 〈빨래터〉의 진위 논쟁보다 다른 계기로 박수근에 관심을 갖게 되었고 다른 이들도 그러길 희망했다. 작년 12월 서울옥션에서 강원도 양구에 있는 박수근미술관 관장과 우연히 만나게 되었다. 그분 말씀이 그때까지 박수근미술관에는 박수근의 원작 몇 점이 있을 뿐이라는 것이었다. 미술관의 규모는 여느 시립미술관 못지않게 크고 웅장하지만 실제 박수근미술관의 이름에 걸맞는 컬렉션은 엄두도 내지 못한다는 것이다. 당시는 미술시장의 활황이 조금씩 빠지기 시작한 무렵이라 경매에 나온 박수근의 4호(32×23cm) 크기의 유화는 예상보다 낮은 가격인 12억에 낙찰되었다. 그러나 박수근미술관의 입장에서는 그림의 떡인 셈이었다. 미술관 1년 운영 예산을 가뿐히 뛰어넘는 작품 가격에 감히 구입할 엄두를 낼 수 없는 현실 때문이었다. 그러니 박수근미술관 앞에는 '빨래터'보다 '빨랫감'이 더 많아 보인다.

박수근에 대한 관심과 함께 한 가지 재미있는 생각을 했다. 위작으로 의심되는 박수근의 작품을 모두 박수근미술관에 기증하는 것이다. 해외 유명 미술관들이 모작과 위작으로 특별전시관을 꾸미듯 말이다. 기증 문화도 활성화하면서 위작으로 의심되는 작품들을 박수근미술관에 한데 모아 체계적이며 심도 있는 연구 환경부터 만드는 것이다. 그럼으로써 우리의 미술에 대한 과학적 인식과 예술적

감상 사이에 어떤 환영幻影의 다리를 놓아 보는 것이다. 새로운 길은 매번 우리 코앞에 있고 선택은 언제나 우리 자신이 하는 것이다.

때마다 찾아오는 축제는

축복인가 재해인가?

------------------------------

------------------------

보령머드축제, 안동국제탈춤페스티벌, 하이서울페스티벌,
청계예술축제, 논개페스티벌, 자라섬재즈페스티벌, 헤이리페스티벌,
서울프린지페스티벌, 서울뉴미디어페스티벌, 와우북페스티벌,
벚꽃축제, 문경찻사발축제, 전주한지문화축제, 아산성웅이순신축제,
하동야생화문화축제, 무주반딧불축제, 청주직지축제, 금산인삼축제,
천안흥타령축제, 화천산천어축제, 대관령눈꽃축제, 그리고 수많은
항구와 어촌에서 열리는 전어축제, 쭈꾸미축제 등등.

## 오고 가는 축제들

우리나라에서 연간 열리는 축제는 1,200여 개가 넘는다. 그런데
축제의 양적 증가와 함께 축제다운 축제는 사라졌다는 소리도 점점
자주 듣게 된다. 90년대 중반을 지나며 지방자치제가 정착되고 지역
고유의 문화예술의 정체성과 지역 주민들의 여가 선용, 문화예술
향유권을 제공하려는 공공서비스의 요구와 지역 경제 활성화를 위한
관광자원이라는 필요가 만나 축제는 전국적으로 확산되었다. 그것은
축제 기획이 정치적 또는 경제적인 기획과 멀리 떨어져 있지 않다는
이야기다.
　　지방자치 문화의 정착과 5일제 근무의 확산과 더불어 시민들의
여가를 선용하고 소비를 위한 행정지도가 자연스럽게 요구되었다고
하면 비약일까? 더욱이 관광 수입의 증대를 통해 안정적인 수익 구조
개선의 전략으로서 축제를 기획하고 다루는 것이 공공연한 현실이니
축제의 실제적 효과를 무시하는 것은 쉽지 않다. 이것은 전국 아니,
세계적으로 벌어지는 일상적인 현상으로서 수많은 축제들의 성격과
구조를 결정하는 요소라고 할 수 있다. 축제는 더 이상 축제가 열리는
지역 원주민들만을 위해 생산되고 소비되고 전승되는 것이 아니다.

축제는 대중매체와 온라인 정보망을 타고 전 세계로 퍼져나가는 관광 상품처럼 보인다.

축제라는 현상은 특정 예술형식이나 장르로 이루어진 것이 아니다. 참여자도 세대와 세대, 계층과 계층, 익명의 남녀노소가 모두 참여한다는 전제하에 기획되고 만들어진다. 물론 아주 작은 규모의 축제를 논외로 치면 그렇다. 축제는 이념과 이념, 관습과 관습, 장르와 장르 등 역사적으로 이종異種인 것들의 복합체다. 이러한 성격의 축제는 일정한 수준 이상의 규모를 지닐 것이고, 이 규모란 하나의 기획 전시나 행사보다 큰 규모로 이루어지기 마련이다. 또 그와 비례하여 예산 규모도 크기 마련인데 상대적으로 큰 예산을 사용할 수 있는 주체, 즉 축제라는 일정한 규모 이상의 예술 행사를 기획하고 주최할 수 있는 주체는 정부나 지자체 또는 대형 문화재단 등 대부분 공공 영역이라고 볼 수 있다. 민간에서 주도하는 축제는 예산의 지속적 확보에 있어 공공 영역보다 불안정할 수밖에 없다. 민간 주체라도 당연히 예산의 대부분을 공공 영역의 후원이나 협찬을 통해 조달해야 하니, 결국 대부분의 축제에 사용되는 예산은 공공 영역에서 공급된다고 볼 수 있다. 그런데 공공의 성격을 지닌 것과 사사로운 개인주의와 이기적인 현대의 예술 표현들이 조화를 이루기는 쉽지 않다. 그 결과 매번 예술축제에서는 기획 주최와 참여 예술가 사이에서 크고 작은 갈등과 분쟁이 벌어진다.

축제는 축제를 조직하고 기획하고 진행하는 주체의 성격에 좌우된다. 공공 예산으로 기획되는 축제는 바로 그 예산의 공공의 성격으로 인해 제한적일 수밖에 없다. 새로운 무엇을 기획하고 실행하기보다는 과거 전국에서 벌어진 수많은 축제들의 성공 사례의 모음을 통해 안정성을 확보하려 한다. 또한 그 과정에서 자연스럽게 '축제공학祝祭工學'이라고 할 만한 수준의 기계적이며 자동기술적인 행사 만들기가 가능해진다고 할 수

있다. '벤치마킹benchmarking'이라는 이름으로 전국의 축제의 성공
사례들을 수집, 분류, 변형, 적용하여 하나의 그럴듯한 형태를 만든다.
전국적으로 지역 브랜드 마케팅 전략을 통한 축제가 양산되고
풍요롭게 다원화됨과 동시에 미학적으로는 균질화되고 결핍되는
것이다.

축제의 기획과 행위 주체가 지향하는 목표를 효율적이며
경제적으로 수행하기 위한 전략적 개념으로서 예술적 비전이나
형식은 목적 수행을 위한 도구로 이해된다. 이런 시각에서 축제는
일종의 미학적 키치로 나타난다. 축제 참여자들 사이에서 나타나는
카타르시스 현상은 일종의 동종요법과 같은 의사-카타르시스나
사회병리학적 치유의 문제로 수렴된다.

앞서 말했듯 축제가 무수한 참여자의 욕망을 구현하는 장이라면
당연히 그 욕망은 어떤 형태로든 해소되어야 한다. 생산적이건
소비적이건 윤리적이건 비윤리적이건, 또는 예술적이건 아니건 간에
말이다.

## 제의와 놀이

무수한 축제들을 현장에서 접하다 보면 이런 생각을 하게 된다.
축제는 어쩌면 정상적 의미에서의 공동체성을 확인하고 강화하는
것일 뿐 새롭고 기이하고 이상한 것을 경험하는 것과는 별로 상관없는
것이 아닐까? 예술적인 것과는 더더욱 상관없는 것은 아닐까? 차라리
기존에 알고 있는, 그리하여 기존에 경험한 것들을 재확인하려는 것이
아닐까? 마치 의례히 축제에 왔으니 의례히 기대하고 있는 경험의 상을
확인하는 절차는 아닐까? 아무것도 준비되어 있지 않은 상태에서
단지 일상을 벗어난, 그러니까 관습적인 생활의 동선과 리듬을

벗어나는 것, 그 자체의 충족과 관련된 것은 아닐까? 축제는 매년 일종의 학습된 절차들의 반복과 확인일지도 모른다.

요컨대 축제는 생존이고 관습이다. 축제는 세속적 의미에서 창의적인 것은 아니다. 반복적인 것이다. 만일 축제의 성격을 이렇게 규정한다면 '축제의 특성화'란 보다 더 전통적이고 관습적인 이데올로기나 문화적 우세종을 반복하고 학습하는, 그리하여 세대와 세대 간 전승 가능한 형식을 강화하는 것이라고 볼 수 있다.

엄밀히 축제와 놀이는 다르다. 보다 제의적이었던 축제를 우리는 흔히 놀이로 이해하지만, 놀이는 매우 선택적이고 인위적이며 세속적인 것이다. 본래 축제는 일상의 세계에 비일상의 시간과 공간을 잠시 만드는 것이었다. 그것은 형이상학적 차원의 창조 행위와 관련된다. 사람들은 서구사회의 '사육제carnival'나 북아메리카 서해안 인디언들의 '포틀래치potlatch'의 예를 따라서 축제의 본래적 의미인 기존 질서와 가치의 해체, 또 그 과정을 통해 일정한 수준의 세계와 조상과 사물과의 영적 통합 과정을 재현한다고 말한다.

축제는 본래 놀이와 즐거움을 위한 것은 아니었다. 놀이와 즐거움은 축제를 구성하는 부분이거나 부차적인 것이다. 축제의 주된 중심은 제의적인 것이다. 그것은 생존의 조건을 풍요롭게 하고 연장하고 그럼으로써 공동체로서 그 사회 구성원의 결속을 확인하는 것이었다. 그 주된 주제는 삶과 죽음과 영원한 회귀 등 형이상학적 문제들과 관련된다.

그러나 과거의 몰입과 참여로서의 축제는 오늘날 관람과 여흥으로서의 축제로 변모했다. 우리 주위의 축제들을 보면 사람들은 마치 약속이나 한 듯 축제를 향하고 축제의 장에 들어서는 순간 모두 미숙한 어린이가 되어 남녀노소 구별 없이 사진을 찍고 찍고 또 찍고 지갑을 열어 축제 프로그램을 소비한다. 축제는 하나의 거대한 '마트'이거나 '테마파크'로 변모하여 소비라는 행위와 축제의 관행적

문법이 만나는 장이 된다. 그것은 자본주의 세계의 계획된 여흥이자
놀이다.

## 축제의 '자기고유성'과 '특이성' 찾기

앞서 보았듯 지역 축제는 지역 경제 또는 지역 발전과 동일한 문제로
이해된다. 따라서 축제를 둘러싸고 벌어지는 다양한 문제들은 지역
사회의 보편적인 문제들의 총체적인 상과 다르지 않다고 할 수 있다.

지역 축제의 일반적인 문제는 많은 이들이 지적한 것처럼 지역
고유의 특성을 살리기보다는 이벤트성 행사, 전시성 또는 과시성 행사,
예산 집행의 비효율성, 관 주도의 행정편의주의에 따른 축제 기획 등의
문제로 귀결된다. 그러니 전국에서 벌어지는 축제의 90퍼센트가 넘는
지역 축제의 경우 이와 같은 매우 일상적이며 평이한 오류와 문제들을
교정하는 것이 필요하다. 동시에 지역 주민들과 축제 참가자들이 지역
축제를 함께 만들어가는 주체라는 기본을 생각하는 것은 여전히 의미
있다.

나머지 10퍼센트 내외의 예술축제들, 예를 들어 시각예술 분야의
광주비엔날레, 부산비엔날레, 미디어비엔날레, 청주국제공예비엔날레,
이천국제도자기비엔날레, 대구청년비엔날레 등등. 이들 축제들도
점점 본래의 미학적 예각을 상실하면서 점차 시각예술 이외의 각종
공연예술과 시민 참여 행사들이 삼투한다. 점점 축제의 규모는 커지고
경계는 넓어지는 동시에 축제의 중심은 비워진다. 그 빈틈은 여흥과
놀이들로 채워진다.

그러니 주변에서 벌어지는 축제의 위기는 개개의 예술축제들이
본래의 미학적 입장과 방향에 집중하는 가운데 제 모습을 찾아가게
될 것이다. 굳이 하나의 예술축제가 모든 장르와 형식과 주제와

세대를 아우를 필요도 의무도 없다. 그저 자신의 컬러를 유지하는 것이다.

'예술축제'라는 표제를 건 축제들의 경우 진정 예술적인가에 대해서는 여러 견해가 있을 수 있다. 무엇보다 도대체 예술적인 것에 대한 사회적 합의는 무엇이고 또 그러한 사회적 합의가 축제들이 개별적으로 지향하는 예술적인 것들과 일치하느냐 하는 문제들로 연쇄되면서 우리가 익숙하게 사용하고 있는 예술축제라는 담론과 그 효과에 대해 생각하게 된다.

20세기를 지나며 사상가들은 과거 종교가 맡아왔던 역할을 오늘날 예술이 상당 부분 수행하고 있다고 말하기도 한다. 절대적 타자인 신은 예술이나 예술가로 변신한다. 여기에 이르러 예술은 세속의 신적 현상으로 이해된다.

앞서 언급한 예술축제들 외에 예술을 표방하는 많은 축제들은 결국 오늘날 절대적인 타자로 등극한 예술과 예술성에 집중하는 것이다. 축제는 일상에서 만나기 어려운 것들을 만나리라는 기대감을 갖도록 만든다. 그러나 기대는 매번 좌절되고 또 매번 다음번 축제가 오길 기다린다. 오늘날 축제의 안과 밖, 생산과 소비 사이에는 간극이 존재한다.

# 미술을 느끼다 :
# 미술 감상

어떤 전시가 좋다더라.

어떤 작가가 좋다더라.

어떤 전시장이 좋다더라.

시간을 내어(대신 점심이나 저녁을 포기한다)

전시를 본다.

전시장을 한 바퀴 두 바퀴 돌고

넓게 보고 좁게 보고

이리저리 보다 나온다.

저녁 퇴근 후 일기나 댓글을 단다.

사는 생각을 하다 잔다.

그것뿐이다.

# 이것이 대중미술이다

_ 2012 세종문화회관 미술관 기획전

## 팝의 감성과 일상

현대미술의 장르나 형식과 상관없이 2000년대 이후는 공히 팝아트
전성시대라고 할 수 있다. 이 시기 우리 사회에는 민주화의 성숙과
더불어 인터넷, 컴퓨터, 모바일로 인한 본격적인 개인주의 시대가
도래했다. 사실 현대미술이란 자기 정체성과 자기 감성에 충실하며
타인이나 사회와의 합리적이며 책임 있는 관계를 내재화한 개인의
표현이라고 할 수 있다. 그런 맥락에서 팝의 감성과 미학이 현대미술에
자연스럽게 수용되고 확산되었다.

이 시기에 팝의 감성 또는 팝의 미학적 경향을 보여주는 작가들이
본격적으로 등장한다. 팝의 감성이란 한국의 현실에서 미술가들이
느낀 상품가치 또는 자본주의 메커니즘과 멘탈리티mentality에 대한,
또는 그것을 배경으로 성장한 감성이라고 볼 수 있다. 이 감성은
학계의 강단미술사나 일반 시민들의 교양미술사에서 익히 알려진
현대미술의 한 유파로서의 팝아트가 아니다. 이것은 90년대 이후
대부분의 한국 현대미술가들의 의식을 관통하는 특별한 감성이다.
그것을 팝의 감성 또는 팝의 미학이라고 본다. 이런 미적 태도와
감성은 90년대 중반 이후 페인팅, 한국화, 조각, 설치미술, 퍼포먼스,
멀티미디어아트 등 한국 현대미술의 전 분야에서 공통적으로 발견할
수 있다.

이는 현대미술이 '일상'을 중요한 주제로 적극적으로 도입하는
현상을 팝아트라고 보는 시각과 일정 부분 교차한다. 일례로 2004년
국립현대미술관에서 기획하였던《일상의 연금술》전을 들 수 있다.
이 전시에서는 한국 사회의 변화에 따른 주요 계기들, 예를 들면
산업사회에서 첨단정보사회로 진입한 한국 사회의 하부구조,
1980년대 후반과 90년대 초반의 경제호황, 1995 광주비엔날레를
중심으로 한 국제비엔날레 중심의 담론 경향, 각종 사회적인 사건들과

관련하여 한국 현대미술에 나타난 '일상'의 문제를 팝아트와
연관 지었다. 그러나 이런 문화사회학적 시각은 매우 합리적이고
실용적이긴 하지만 여전히 일상의 문제는 개인 미술가의 작업과 연관
짓기에 너무 큰 서사다.

　　일찍이 대중문화를 내재화한 서구사회에서는 1960년대 팝아트를
기점으로 이전의 형식주의 또는 조형적 장르의 구분에 따른
모더니스트들의 정신주의적 미술사가 그 힘을 잃고 와해되었다.
그리고 그 과정에서 국가나 민족, 사회가 아닌 개인을 위한,
그리고 철저하게 개인의 감성으로 결정되는 미술들이 등장한다.
고도자본주의와 정보산업사회에서 가장 도시적이며 가장 시장
친화적인 예술이 탄생한다. 그것은 20세기를 살아가는 현대인의
일상적인 실존의 양상을 포괄적으로 재현한 시각문화의 한 갈래라고
볼 수 있다.

　　일상이 예술과 미학의 중심 이슈가 되면서 1950년대 이후
르페브르Henri Lefèbvre, 바르트Roland Barthes, 부르디외Pierre
Bourdieu 등 거의 모든 사상가들이 일상을 중점적으로 논하였다.
비트겐슈타인Ludwig Wittgenstein처럼 일상 언어 분석을 통해 삶의
문제를 제기하기도 하고 촘스키Noam Chomsky처럼 사회참여적인
삶의 문제를 제기하는 것 등이 그렇다. 거슬러 올라가면 20세기 초반
현상학자인 후설Edmund Husserl의 '생활세계'와 연결되기도 한다.
어쨌든 거의 모든 사상가들과 예술가들이 삶의 문제 그리고 일상의
문제를 제기한다. 이런 일상의 문제를 둘러싼 담론과 예술 현상은
매우 정치적이며 사회적인데 그 가운데 팝의 감성 또는 팝의 미적
태도 또한 포함된다. 그러한 사상적 분위기와 시각문화가 단기간에
현대화된 한국 사회에서 뿌리내릴 때는 더더욱 실존의 문제와
결합하게 된다.

　　그러므로 팝이란 말을 현대미술에 적용할 때 팝아트를 연상하는

우리의 어쩔 수 없는 학습 상태 또는 선입견을 되돌아보고
극복해보려는 시도는 의미심장하다. 더구나 '한국적 팝아트'를
표방하며 그것이 애초에 어떻게 가능한지에 대한 진지한 질문을 살짝
피해가고 팝아트의 조형적 스타일과 뉘앙스만을 상호 참조하면서
재생산해내는 상황에서 우리는 어떻게 팝을 다루어야 하는가.

## 전환, 새로운 감각

20세기 중반, 제2차 세계대전 이후 1950~1960년대를 전후로
폭발적으로 등장한 팝아트는 본래 매우 젊고, 실험적이었으며
냉소적인 동시에 세련된 정치 감각을 갖고 있었다. 그러나 반세기가
지나 한국 사회에 수용된 팝아트는 그것이 지닌 다양한 예술적
성과와 뉘앙스를 삭제한 채 장식적이며 유희적인, 그리하여 무엇보다
시장가치를 지향하며 사물의 감각에 유희하고 몰입하는 예술로
인식되었다. 서구 문화권에서 아시아 문화권으로 확산일로에 있는
팝아트는 전지구적 자본주의 시스템의 승리와 그 문화의 내면화를
반영하는 것처럼 보였다. 중국 현대미술의 약진이 중국의 경제 발전,
자본주의화와 밀접한 관계가 있다는 것은 이제 상식이 되었다. 반면
이러한 상황과 인식에 비례해 성숙한 예술적 안목과 비판적 미의식의
필요성 또한 중요한 화두로 떠오르고 있다.

정의와 규정은 언제나 잠정적이고 일시적이다. 정의와 규정
이후에 부정이 도래할 자리가 마련되기 때문이다. 정체성이 드러날
자리, 운동이 벌어진다. 도덕적으로 나쁜 정의나 규정이란 예술과
미학의 세계에는 존재하지 않는다. 다만 의미의 결핍과 과잉과 혼합과
같은 오류로서 불편하거나 임시적인 해석과 규정이 있을 뿐이다.
그런 단계를 반복하는 과정을 통해 우리는 이상적 정의와 규정을

향한 항해를 기대할 수 있다. 그래서 시민들에게 가장 많이 또 자주
다가가는 한국 팝아트의 현재 모습을 조명하고 향후 비전을 제시하는
기획이 미술 현장에서 요구되어왔다.

우리 사회에서 '팝아트'라는 말은 그 현상의 양과 질에 비해
매우 제한적인 인상과 의미로 다뤄졌다. 이를테면 다른 어떤
경향이나 양식보다는 미술사적으로 정의된 몇 가지 양식이나 주제로
환원시켜버리기 일쑤다.

이러한 현상은 현대미술 분야에서 무의식적 단계까지 깊이
스며들어 있어서 과거의 눈이나 언어를 가지고 지금 진행형의
살아있는 사람의 표현을 구획 짓고 단정하는 경향이 강하다.
더구나 미술시장의 활성화라는 이름으로 확산되어온 미술적 가치와
시장가치의 삼투현상을 자연스럽게 수용하는 상황에서는 더욱 그렇다.

이런 여러 사정으로 우리는 1990년대 이후 나타나는 한국
현대미술의 다양한 제 경향을 앤디 워홀Andy Warhol의 〈마릴린
먼로Marilyn Monroe〉나 로이 리히텐슈타인Roy Lichtenstein의 〈행복한
눈물Happy tears〉로 상징되는 팝아트의 문법과 전형이 지속적으로
환원시키는 의식적·무의식적 관성을 생각해보지 않을 수 없다.

1980년대를 지나 1990년대 초반까지 한국 미술계를 크게
양분하였던 아카데미의 강단 미술과 강단 밖 현실주의와 민중미술의
거대 서사에서 비껴 나온 작가들의 감성과 미적 태도는 간단히
개념화하기 어렵게 전개되었다. 1990년대는 서구사회의 본격적인
대중문화가 유입되어 시장가치와 소비문화가 결합된 한국적
대중문화의 시대였다. 이 시기에 일상의 사물과 사건들, 대중 미디어와
영상 시대의 이미지들, 멀티미디어와 컴퓨터 세대의 감성들은 우리가
폭넓게 지칭하는 팝의 감성을 키울 환경으로 완성되었다.

한편으로는 20세기를 지나오는 동안 자본주의를 내면화하는
과정에서 충돌했던 전통적인 관념들과의 관계를 엿볼 수 있다.

유교와 도교, 불교의 전통적인 정신세계나 의식구조와 충돌했던
새로운 의식과 감성의 기록을 우리는 팝의 감성 또는 미학을 다루는
작가들의 작업에서 볼 수 있다. 무엇보다 가장 강력한 정신세계를
구축했던 유교적 세계관의 미학과 충돌하는 것들이 아마도 팝의
감성으로 나타난다고 할 수 있다. 고상하며 도덕적인 미학에서
세속적이며 인간적인 저잣거리의 사물과 사건과 관계로 구성되는
것들은 새로운 감각과 감성을 상기시킨다.

따라서 팝아트를 한국의 대중미술 또는 한국의 형상미술이라는
포괄적인 시각문화의 맥락에서 바라보는 전환이 필요하다. '한국의
팝아트'라는 조어는 부조리해 보이고 인식은 불가능하여도 동시에
한국의 현대미술의 상황을 살피는데 실용적인 통로라고 볼 수 있다.
그런 인식에서 '팝아트Pop Art' 대신 보다 폭넓은 이해의 스펙트럼을
위해 우리말로 번역한 '대중미술'이라는 용어를 채택하였다. 그렇게
팝아트에서 반보半步 내딛어 대중미술로 다가간다.

## 팝아트에서 대중미술로

밀레니엄을 전후로 미술계에 진출한 소위 2세대 팝아트 작가들에게는
자본주의에 대한 선입견이나 콤플렉스가 없다는 점도 주목할 만하다.
그들은 자신의 작업과 활동으로 돈을 벌고 그것에 부담을 갖지 않고
즐긴다. 그들에게 자본 또는 돈과 예술의 관계는 우리가 평소 숨 쉬는
공기처럼 자연스럽기에 그 사이에는 어떠한 갈등도 없다. 물론 모두
그렇다는 애기는 아니다. 대체로 선배 예술가들이 가졌던 정도의 갈등
내지 투쟁이 현격하게 약화되었다는 말이다.

밀레니엄을 전후로 등장한 한국의 팝아트 작가들은 대체로 학교나
미술관과 상관없이 활동 영역을 만들어왔다. 따라서 담론적으로

최경우, 〈COW〉, EPS·혼합재료, 294×120×167cm, 2012

전미래, 〈레드카펫〉, 퍼포먼스, 2012

일상의 초현실적인 풍경

개인전을 앞두고 있는 김태호 작가의 작업실

강영민 작가의 팝아트 작품

마리킴 작가의 팝아트 작품

주류 미술계와 평단, 나아가서 공식적인 현대미술과 필연적 연관을 갖고 있지 않다. 그것은 한편으로는 현대미술의 경계나 경계 밖에서 운동하기에 기성의 현대미술에 대한 부채의식이 없다.

이들은 학술적 지원과의 결합이 느슨하고 게다가 공식적인 현대미술사적 자의식도 불분명하다. 생활로서 미술을 사용하며 기본적으로 본인 스스로 미술의 소비자이자 사용자로서 대중과 같은 입장에서 미술 활동을 시작했고, 미술시장의 확대나 기업과 예술의 협업문화가 확장되던 시기와 맞물려 활동 영역을 확장하였다.

또한 이들은 대중문화의 태생적 영향으로 작품 그 자체보다는 작가 자신이 주인공이길 욕망하는 경우가 많다. 소유물로서의 예술보다는 자기 자신과 융합하는 실천과 경험으로서의 미술을 무의식적으로 지향한다. 텔레비전에 내가 나오면 좋은 것처럼 미술을 다루는 TV와 각종 대중매체에 자신이 나오면 더 좋은 것이다. 과장하면 작가가 곧 관객이고 관객이 곧 주인공이니 이상적 소통이 아니겠느냐는 주장도 나온다. 개인은 미술의 아이콘으로서 가치를 부여받고 선용하는 것이다. 동의하든 그렇지 않든 소비하는 개인이자 개인을 소비하는 자아가 만들어진다.

그러나 이러한 활동은 어느 순간 불가피하게 기존의 지적인 엘리트 미학과 조우한다. 거기에서 어떤 미적 충돌과 반성적 성찰이 이루어진다. 작가들이 자신을 스스로 규정하고 형태를 만들려고 하는 자기 정체성의 문제와 연동한다는 점에서 팝아트 작가들 또한 다르지 않다. 이런 시대의 팝아트 작가들은 기존의 미술 문맥의 중심인 미술관 제도나 문화와 일정한 거리를 두고 진동한다.

지금까지 팝아트는 고급미술이 대중문화를 소재로만 사용한 것으로 이해되어 온 면이 많았다. 그러나 그것은 근대에 형성된 고급미술의 정체성을 벗어나지 않는 것이었다. 팝은 말 그대로 팝일 뿐이다. 그것에는 어떠한 필연적이며 내적인 예술적 아우라도

존재하지 않는다. 전통적인 내면의 예술적 아우라를 상실한 예술은 탈고전적이며 탈전통적이다.

지속적으로 팝의 감성과 형식을 재현하며 다양한 활동을 하는가 하면, 퍼포먼스와 적극적인 미디어 친화적 활동을 통해 걸어 다니는 캐릭터를 표방하는 작가들, 일상의 현실을 주제로 사회비평적 담론 활동을 하는 작가들 등 폭넓은 영역으로 확산된다. 더욱이 근래 벌어지고 있는 북핵문제를 둘러싸고 요동치는 사회에서 팝의 미학의 또 다른 얼굴인 현실비판적인, 더 나아가 왜곡된 팝의 자폐적 미학에 경도되지 않는, 역사적 맥락이나 우리 사회의 깊은 고민과 대화하는 가운데 나타나는 정치적 팝 또는 사회적 팝 또한 요구된다. 물론 이러한 팝은 우리의 사려 깊은 미적 인식, 성숙한 이해와 소통의 문제를 화두로 삼아야 한다.

《이것이 대중미술이다》전에서는 이런 인식을 바탕으로 장르와 상관없이 2000년대 이후 왕성하게 활동하기 시작한 한국의 팝아트 작가들, 소위 2세대 팝아트 작가들을 소개하였다. 지난 시기 한국 팝아트를 소개한 전시들에서 이미 1세대 팝아트 작가들은 여러 차례 소개되었으나 그 이후 전개되어온 변화상을 보여주지 못했기 때문이다. 새롭게 등장한 신예 팝아트 작가들과 기존 팝아트의 밖에서 이해되었던 일상과 현실을 다룬 작가들을 통해 팝아트를 대중미술로 폭을 넓혀 이해하려고 모색하는 자리인 것이다.

이번 전시에서 팝아트 스타일에 익숙한 시민들은 팝아트의 다양한 기원과 스타일을 확장시킬 수 있다. 현대미술문화와 미술시장의 확대로 정부와 기업 등이 함께 협업하는 팝아트 작가들의 사례를 소개하면서 출판, 영화, 음악, 만화 등 다양한 분야에서 팝아트와 조우하는 아티스트들을 대중미술이란 이름으로 함께 담아내었다. 우리가 지향하는 대중문화와 시민사회 속에서 예술은 보다 더 민주적일 필요가 있다. 대중미술은 미술의 대중화, 미술의 민주주의를

미술을
느끼다

지향하고 자기 고유 이미지의 아우라를 공유하려 한다. 미술관이 대중의 주머니에서 나온 돈으로 존재하는 공간이니, 대중미술은 정당하게 표현되어야 한다고 소리 없이 시위한다. 그것은 일종의 미적 정치이고 매우 교묘한 정치적 감각을 요구한다. 현재의 한국 대중문화와 융합되는 시각예술과 시각문화의 상황을 잘 재현하는 것이 '대중미술'이다. 대중미술이란 이미 삶과 일상 속에 존재하는 것으로서 시각문화의 자기 고백이다.

# 서교육십의 비밀일기

_ 2009 인정게임

------------------------

-------------

# 고백하자면

《서교육십; 인정게임》기획자로서 《서교육십》에 대해 글을 쓴다는
것은 애초에 일반적인 리뷰가 되기에는 곤란하거나 역설일 것이다.
그러니 《서교육십》스스로를 되돌아보는 일종의 반성의 형식이거나
고백의 글이 자연스러울 것이다. 동시에 비밀일기처럼 부끄러운
속살을 살짝 드러내는 것이다. 그 밖의 형식이나 내용이란 나
스스로를 분열시켜 타자의 자리에 옮기는 작업이 선행되어야 한다.
그러기에 철저하고 엄격한 검열을 시도하려는 욕망을 부인할 수는
없다.

주위는 언제나 전환기니 위기니 비슷비슷한 경고와 소란이
반복된다. 이 지속적인 신경증적 소동은 현대를 살아가는 우리들의
획득형질이 된 듯 일상이 되었다. 새로운 예술에 대한 수고스런 기대와
이를 실현해줄 놀라운 능력의, 생물학적으로나 심미적으로 젊은
예술가를 찾는 탐색은 보편적인 과제가 되었다. 이러한 풍토 위에
상상마당은 매년 초 《서교육십》을 기획한다.

'서교육십'이란 이름은 서교동이란 지명과 60명의 예술가들이
모였다는 현상을 병치한 조어다. 서교육십이란 말은 어떠한 미적
형이상학이나 섬세한 상상력을 배제하고 있다. 《서교육십》은
우리가 배워온 또는 일부러 취득한 앞서의 관습을 반복하는 것이며
동시에 새로운 해석을 시도하는 것이라고 자위한다. 본인이 해놓은
일을 오류라거나 과실이라고 말하기는 쉽지 않다. 심지어 지금도
진행되고 있는 전시나 기획을 두고 스스로 자화자찬하는 것은 더더욱
볼썽사납다. 그러나 기획자는 이 글처럼 불가능한 질문과 도전에
응전하는 일을 거부하기도 어렵다.

이런 위기에 전가의 보도를 찾는다면 그것은 바로 계량화를 통한
산술적 통계를 이용하는 것이다. 개인의 취향이나 기호가 드러나지

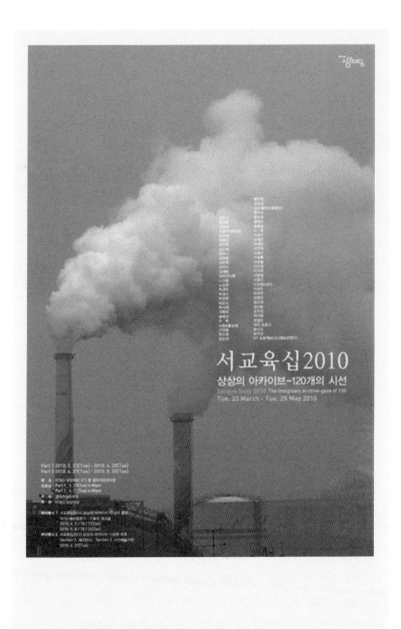

않는 무미건조함을 전면에 내세운다. 훌륭한 알리바이가 성립되는 듯 효과 있는 처방이 된다. 그러나 예술계에서의 산술적 통계라는 것은 실험과학에서 말하는 것과는 거리가 멀다. 그것은 은유이고 직관이다. 인간의 정신은 참으로 허약해서 수학적 정신을 둘러쓴 은유에도 깊이 공감하고 신뢰를 갖곤 한다. 대체로 그렇다. 바로 여기에 《서교육십》 기획의 비밀이 있다. 물론 비밀도 아니다. 현장 기획자들 사이에서는 잘 알려진 기획 콘셉트다. 그러나 또 그렇기에 시도한 예도 드물다.

평균 이상의 실력을 보여주는 60명의 젊은 미술가들의 모음은 우선 작가들의 많은 숫자에 미덕이 있다. 더구나 이번 '인정게임'처럼 60명의 현장 기획자, 평론가 등 소위 현장의 오피니언리더 역할을 하는 사람들이 각자 한 명씩 추천을 한다는 것 자체가 바로 거의 완전한 기획의 성공을 약속하는 장치가 된다. 그것은 일종의 안정성을 확보하는 전략이며 대중음악계의 소녀시대나 슈퍼주니어식 전략이라고 볼 수도 있다.

또 하나 밝혀져야 할 이야기는 2008년 《서교육십; 취미의 전쟁》을 보고 현장에서는 '아니 도대체 60명을 추천한 기준이 뭐냐?' 또는 '그 객관적 기준은 뭐냐'는 이야기들이 돌았다. 고백하자면 그런 합법칙적이며 보편성이 우러나오는 객관적인 기준은 없었다. 생각해보면, 예술 분야에서 기획자의 기획이 객관적일 수 있느냐고 묻는다면 그건 좀 곤란한 것 같다. 더더욱 현실적으로는 매우 어려운 일이라고 말해야 할 것이다. 기획이 어떻게 객관적일 수 있을까? 물론 기획의 이상적 목표를 객관적인 예술적 기준으로 삼을 수는 있으나 그것은 어디까지나 아직 현재에 도래하지 않은 목표다. 현재는 주어진 제한적 관계와 실천의 산물을 투명하게 배치하고 또 재배치하는 것이다. 기획자도 분명한 어떤 취향과 편견과 시의성을 갖고 매우 주관적으로 판단하고 작가를 결정하고 기획한다. 오히려 객관적으로 기획한다는 말은 이미 자체 모순에 빠지는 문장이 되기 십상이다.

차라리 철저하게 독단적이고 주관적으로 기획하라! 그것이 오히려 그 예술 분야의 풍요와 발전(가능하다면)을 약속할 것이라고 감히 말할 수 있다.

그리하여 어쨌든 1회 《서교육십》에 대한 몇몇 조언 내지 비판은 이번 2회 《서교육십》의 밑거름이 되었다. 자, 그렇다면 여러분들이 모두 함께 한 명씩 추천해봅시다! 하는 것이다. 그리고 다양한 경로를 따라 기획자들이 모였고 추천과 추천 속에 신예 미술가들이 모여 전시는 문을 열었다.

## 그리하여 전시를 열고

한국 미술계에서 미래에 뛰어난 창작 활동이 기대되는 신예 작가를 찾는 기획과 절차는 매해 있어왔다. 대표적인 기획이 과천 국립현대미술관에서 2년마다 열리는 《젊은 모색》전이고 다른 하나로는 서울 시립미술관에서 기획한 《SeMA》전이다. 그리고 이 분야에 새로이 출사표를 던지는 기획이 《서교육십》인 셈이다. 미술계의 언론과 미디어들은 대체로 이와 같은 기획에 호의적이다. 그렇지 않겠는가? 어쨌든 재능 있는 미술가들이 지속적으로 나와 주어야 미술계의 미래가 점차 확대되고 풍요로워질 것이고 일반 시민들에게 새로운 미적 표현과 감상의 기회를 확대재생산하는 것이니. 물론 미술시장, 미술교육시장, 기타 미술의 창작과 수용에 관련된 제반 분야의 미래가 약속되는 것이다. 어느 분야든 젊은이들이 과감히 뛰어드는 분야가 발전하는 것이 진리다.

《서교육십》은 이런 점에서 매우 효과적인 홍보 전략과 안정적인 포지셔닝을 시도했다고 볼 수 있다. 본래의 목적이자 자연히 뒤따라오는 결실로서 장래를 약속할 만한 젊은 미술가들을 먼저 만날

수 있고 또 이 과정에 상상마당은 확대되고 심화된 미술계의 인적 네트워크를 구축하고 장기적인 안정성이 보장된다는 점에서 더더욱 그렇다.

추천자들의 추천사를 보면 우리 미술계에서 신예 미술가들을 소개하는 일이 얼마나 도덕적이며 동시에 성스러운 일인지 느낄 수 있다. 또한 이러한 과정은 대단히 의례적이라 신비한 직관적 의식에 참여하는 듯하다. 그 과정은 최초의 타자의 발견과 그 발견이 가져다준 주체라는 명확한 현실의 재현이다.

두 번째, 《서교육십》은 자평하자면 매우 만족스럽다고 할 수 있다. 물론 말 그대로 주관적인 자평일 뿐이다. 보편적 균형감을 기대하긴 어렵다.

'인정게임' 또는 '인정투쟁'에 대한 소개는 이미 도록 서문에 썼지만 요약하자면, 상호 인정을 통해 상호 안녕과 번영을 기대해보자는 소박한 생각은 물론 타자를 인정함으로써 타자를 인정하는 주체의 존재(존재론적 지위)를 인정받고 보다 분명히 하는 것이라고 말할 수 있다. 어쨌든 우리나라에서 현대미술은 여전히 불가해한 구석을 지닌 정체불명의 대상이기 때문이다. 우선 평균적 소통으로는 불가해한 대상으로서의 현대미술 또는 그 종사자들에 대한 최소한의 지위를 보장하자는 것이다. 곱게 말하면 배려 좀 해달라며 쿨하게 제안하는 것이다. 참, 뿌리치기 곤란하다. 마치 이 제안을 거절한 당사자는 왠지 교양이 부족하거나 속된 풍파에 깊이 뿌리박힌, 스스로를 소외한 자라는 환영에 시달려야 할 것 같기 때문이다. 그것은 어디까지나 착각이고 환상일 뿐이지만.

# 인정투쟁 또는 큰 그물

《서교육십》의 개념적 기초는 서문에서도 밝혔듯 알렉상드르 코제브Alexandre Kojéve의 '인정투쟁'이라는 개념이다.

코제브는 헤겔의 『정신현상학』에 나오는 자기의식이 타자를 인정함으로써 자기 주체성을 확립한다는 생각을 통해 역사 발전의 법칙을 '주인과 노예의 투쟁', '생사 변증법' 등을 중심으로 이해하면서 그 중심에 '인정투쟁'을 두었다. 헤겔에서 출발해 코제브를 지나 라캉에 이르러 우리는 후기구조주의의 중요한 아이디어에 도착한다. 자기의식과 자기의식이 사유의 대상으로 삼는 타자로서의 자기의식과의 관계는 이중적이라는 것이다. 그것은 주인(순수하게 자립적인 자기의식)과 노예(순수하게 자립적이지 못한 타자)의 대립 관계로 나타난다. 그 이후 길고긴 사유의 우회로를 지나 생산의 주체인 노예가 역사 발전의 진정한 주인공이라는 생각이 튀어나온다. 그것이 노예와 주인의 이상한 역설이고 주체와 타자의 역설이다.

여기서 예술 노동자인 창작자들도 역사 발전의 주인공인 노예가 아닐까 하는 상상을 통해 마침내 그들이 인정투쟁의 주체로 탈바꿈한다고 관념의 비약을 한다. 헤겔과 코제브에 따르면 인정투쟁의 과정을 주인과 노예의 생사를 건 투쟁이라고 표현한다. 생사의 투쟁 이후 '사물'은 주인에게는 비자립적이 되고, 노예에게는 자립적 존재가 된다고 말한다. 또 주인과 노예의 불평등한 관계와 지배의 본질이 전도되는 과정을 통해 역설적으로 자립적 의식의 진리가 노예의 의식에 있게 된다는 것이다. 이런 복잡한 사유와 반성의 과정을 통해 귀결되는 것은 결국 타자를 인정함으로써 비로소 인정받는 자율적 주체가 가능해진다는 생각이다.

코제브는 인간이 동물과 달리 자기의식을 가지고 사회관계를 만들 수 있는 것은 바로 인간의 주체적인 욕망 때문이라고 말한다. 동물의

욕구는 타자 없이 충족되지만, 인간의 욕망은 본질적으로 타자를 필요로 한다는 것이다. 이러한 존재론적 차이가 헤겔에서 라캉에 이르는 기본 전제다. 그러니 신적 주체로 여겨지는 예술가도 타자 없이는 불가능해지는 것이다. 《서교육십》은 타자들의 집합과 대립과 충돌을 통해 미래의 예술가 또는 미래의 예술이 튀어나오는 장치인 셈이다.

이런 생각이 든다. 《서교육십》은 인정머리 없는 것보다는 인정머리 있고, 성마름보다는 포용할 수 있는 품을 지닌다는 소박한 생각에서 텅 빈 검은 구멍과 같은 무언가가 불러일으키는 힘으로 또 무언가를 찾아 나서고 채워 넣으려는 것이 아닐까. 《서교육십》과 같이 매우 많은 이들이 함께 만드는 전시 기획은 미술과 현실 세계에 구멍이 큰 그물을 던지는 것이라는 생각을 한다. 뭔가 허술하고 느슨한 그물에 큰 고기가 잡히듯 너무 엄격하고 치밀한 개념과 구조는 오히려 무엇인가를 놓치는 것은 아닐까.

# 수련자는 어떻게
# 지옥의 문을 통과했나

_ 강홍구展

----------------------

-------------------------------

----------

**1**

유하의 『무림일기』(1995)를 읽으면서 참 통쾌하고 짓궂은 패러디와 장난질의 유희에 놀랐던 기억이 난다. 당대의 한국 정치와 사회 문제를 유하 특유의 시어로 표현해냈던 것이다. 난 강홍구의 지난 10여년 간의 작업과 생활이 그러하지 않은가 비약해본다. 물론 강홍구의 시각이미지는 유하의 시어와 다르다. 유하에게 특유의 독설과 냉소적 유머가 있다면 강홍구는 그보다는 더 유연하다. 이번 《풍경과 놀다》는 더욱 부드럽고 한편으로는 비애감을 느끼게 한다.

"용도가 사라진 세트는 관광자원으로 활용되지 않는 한 버려진다. 그 버려진 세트의 폐허는 현실의 폐허보다 더 폐허 같다. 아니 사실 세트는 버려진 다음에 현실이 되기 때문이다."

시놉시스는 이렇다. 해맑게 웃고 있는 철거민의 아들은 신문과 방송에서 쏟아내는 전쟁과 공포와 위기에 떨면서 이 사회가 안정된 사회가 되길 기원한다. 소년의 집은 오쇠리에 있다. 오쇠리는 철거되었다. 그러나 소년은 집을 떠나지 못한다. 어느 순간 소년은 이미 용도가 다 된 세트장에 서 있다. 소년의 표정은 즐겁지 않다. 다른 사진에는 한 여인이 철 지난, 그러나 산뜻한 추억을 되살리는 양장 차림으로 뒤돌아 서 있다. 소년의 엄마가 아닐까? 소년을 찾아 나선 모성을 그린 것은 아닐까. 이런 생각은 작가의 의도와는 상관없이 순전히 나의 공상일 뿐이다. 그러나 개연성이 충분한 이야기다. 현실은 연간 만여 명 이상의 어린이가 가출하거나 실종된다. 유기되거나 사라진다. 두 장의 사진이 현실로 복귀하는 순간이다. 작가의 의도와는 아무 상관없이 말이다. 다른 한편으로 그 여인은 드라마 세트장 구경을 핑계로 소년을 버리는 비정한 엄마의 모습은 아닐까? 여인은 왜 뒤돌아 서 있나. 소년은 관객을 응시하고 여인은 등을 돌린다.

이미지는 힘이 있다. 이미지는 끝없이 우리의 시선을 현실 밖으로

잡아당긴다. 선택되고 배제된 이미지들의 유희가 우리의 의식,
무의식과 충돌하고 투쟁하며 관계 맺기를 만든다. 그러나 역설적으로
그러면 그럴수록 현실은 점점 더 가까이 다가오는 것이다. 작가는
세상살이에 밝다. 미술관 밖의 현실에 누구보다 정통하다. 미술관은
현실의 밖에 있으나 그 또한 현실의 장이 아니던가. 어쩌면 오쇠리나
드라마 세트장은 우리 미술관의 다른 명칭일 뿐이 아닐까. 오쇠리는
철거되어 세트장이 되고 이렇게 버려진 세트장은 비현실의 이미지에
포섭되는데 오히려 현실은 귀환한다. 강홍구의 작업들이 열어놓은
길은 즐겁거나 심오한 것과는 다르다. 그 길은 비정한 현실과 비현실이
마주하고 그 현실이 진짜 우리 세상살이의 현실인지 반문하게 한다.
　　그러나 이러한 생각이 나만의 특별한 것은 아니다. 강홍구의
자리는 이러한 디지털화된 사회와 예술의 풍경 어디쯤엔가
자리한다는 것 말이다. 오히려 내가 관심을 갖고 애정을 갖는 작업은
〈수련자 시리즈〉다.

### 2

로댕갤러리 〈지옥의 문〉을 지나면 〈전쟁의 공포〉와 〈자화상〉,
〈그린벨트〉, 〈오쇠리〉, 〈드라마 세트 시리즈〉가 연이어 등장하고
그 끝에 〈수련자 시리즈〉가 펼쳐진다. 앞선 작업들은 이미 소개된
적이 많았기에 성큼성큼 지나쳐서 수련자 앞에 섰다. 아마 이번
전시에서 개인적으로 가장 중요한 작품은 이 〈수련자 시리즈〉이리라.
내 이런 주관적 판단은 1999년 밀레니엄을 앞두고 지금은 문을
닫은 서남미술관에서 있었던 작가와의 만남에 기인한다. 당시 나는
서남미술관을 수시로 드나들며 호시절을 보내고 있었고 당시 최민화
선생의 개인전 때문에 최민화 선생과 강홍구 형을 만났다. 우리는
과장된 한담을 나눴는데 왕우의 외팔이 시리즈, 대자객, 심야의 결투,
협녀, 정무문, 이소룡, 소림사십팔문 등등을 화제로 삼았다. 대화 중에

강홍구, 〈수련자-우탁천근(右托千斤)〉, 디지털 프린트, 100×220cm, 2005~6

두 사람의 눈빛은 광채를 뿜어내며 얼굴은 오래전 청년기의 열정으로
붉게 달아올라 여의도 서남미술관 전시장은 그들이 뿜어내는
공력으로 기묘한 풍경을 이루었다. 그들의 눈물 담은 입담으로 무협의
멋과 낭만과 매력이 다시 펼쳐졌고 나 또한 그 세계의 분위기에 흠뻑
빠져들었던 것이다. 알다시피 작가 강홍구는 『미술관 밖의 미술관
이야기』라는 스테디셀러의 저자이며 직관적이고 위트 넘치는 필력의
소유자이자 유쾌한 달변가다. 그런데 그 상대인 최민화 선생 또한 아주
뛰어난 재담가가 아니던가.

　　1960~70년대 검은 교복을 입었던 '알개 시대'의 청춘들은
현대판 무림의 강렬한 파토스에 불탔고 감격의 눈물을 흘렸다.
학창 시절 무협은 당대 청춘들의 열정을 쏟아낼 수 있는 매우
중요한 카타르시스의 장이자 영원히 기억으로 남을 추억과 객담의
저장고였다. 그 시대는 제국주의와 식민지 시기를 견딘 아시아
국가들이 독립과 민족의식을 고취하던 시기였고 새롭게 부활한

아시아의 영웅들과 그들의 모험담은 당대의 정서와 의식을 잘 반영했다. 무협영화의 고전을 소략해보면 역시 1967년 장철의 〈외팔이 시리즈(당시 제목은 독비도였다)〉가 단연 백미일 것이다. 왕우의 카리스마 넘치는 연기와 소위 무협의 교과서적 내러티브의 얼개를 만든 역작이자 동양적 액션의 '필'을 잘 살린 영화였다. 장철 감독과 함께 무협영화를 개척한 호금전의 〈협녀俠女〉(1969) 또한 빼놓을 수 없다. 박력 넘치는 협녀의 귀신 같은 검술과 경공술, 대나무 밭의 결투 등은 후에 〈와호장룡〉(2000) 에서 재현되었다. 한편 〈당산대형〉(1971), 〈용쟁호투〉(1973) , 〈정무문〉(1972) 의 이소룡이 지르는 기이한 기합 소리와 마술 같은 쌍절곤 솜씨, 수많은 결투로 인해 땀으로 번들거리며 피로 얼룩진 놀라운 신체, 그가 보여준 정의감, 관용과 순박한 정서, 그리고 엉뚱한 유머. 소림의 금빛 나한들이 보여준 초현실적 스펙터클. 뜨겁게 달군 철사장의 경이, 경이, 경이들. 무협의 세계는 초현실이며 판타지였다. 후에 성룡의 코믹 버전이 이러한 비장미와 끈끈한 감동을 이어받았다. 여하튼 강홍구의 〈수련자〉 시리즈를 보면 난 8년 전 그날이 떠오른다.

**3**

뒤풀이 자리에서 작가는 〈수련자〉 시리즈가 이미 자신의 중학 시절부터 키워온 꿈이며 영상이라고 말한다. 언제 시작되었건 〈수련자〉 시리즈가 보여주는 모습은 짙은 눈썹의 만화적 캐릭터와 매우 과장되고 진지한 카리스마를 담은 눈매와 품새다. 이 시리즈에서 작가는, 아니, 서울에 거주하며 무림의 세계를 경험한 자들은 수련자였고 마치 드라마 세트장처럼 서울은 수련자를 단련시키는 수련장으로 화한다. 작가는 목표를 향해 한 발 한 발 내딛는다. 그러나 우리의 수련자는 왠지 서울의 화려한 시내가 아니라 오래전 도시의 발전에 뒤처진 공간과 풍경, 도시의 뒷골목, 낡은 담벼락, 산동네,

철거촌 등등 서울 외곽의 경계선상에 얼룩처럼 혹은 서울을 빛내주는 그림자처럼 설정되는 주변부, 도시가 아닌 도회지를 맴돈다. 그곳은 쇠락해가는, 아니 이미 몰락해버린 문파의 유적이 되고 우리의 운명을 바꿔놓을 기연의 장소가 되기도 한다. 수련자의 수련에는 일종의 비장미가 어리고 우울이 감돈다. 친숙한 골목길 축대를 기어오르고 흔들리는 나무 위에서 균형 잡으며 경공술을 익히고 격파와 철사장을 연마하기도 한다. 그 와중에 수련자는 지난 시기 한국의 현대사를 가로질러온 우리 모두의 자화상으로 변한다. 수련자는 오래전 각자의 마음속에 담아놓은 서울이라는 기억의 총체 어딘가를 향하는 열망의 화신이기도 하다. 현실의 서울이 소림사가 아닌 것은 분명하다. 그래서 앞서 내가 말한 모든 것은 한 편의 가설일 뿐이다. 그것은 또한 오늘날 미술이 사람들에게 넌지시 던지는 농 짙은 가설임이 분명하다. 서울은 무림의 닮은꼴이며 현대판 무림이고 우리는 수련자의 길에 공감한다.

무림은 현실에 존재하지 않는 유토피아이며 그곳은 1960~1970년대 청년기를 보낸 이들의 불온한 뒷골목이며 해방구였다. 강력한 장풍과 깃털처럼 가벼운 경공의 기운이 느껴지는 자유와 방만한 허장성세의 양아치들의 세계였다. 이 세계에서 우리는 하늘을 훨훨 날고 지축을 흔들고 내 안의 신을 발견하였다.

작가의 말대로 현실은 있는 그대로 다가오지 못하고 뒤틀리고 뒤틀린 채 나타났다. 더욱이 결코 조우할 수 없는 처지로 떨어지기도 한다. 이 간격은 줄어들 기색이 없다. 수련자는 시대착오적 영웅으로 이 벽을 넘어서려 한다. 무협소설이나 영화에서 나타나는 점증하는 시련과 시험의 관문을 혈혈단신 통과해가는 것이다. 거기엔 비장한 유머의 미학이 있다. 뒤틀림을 긍정하고 그것을 새로운 현실을 위한 계기로 변모시킨다. 그러나 그 끝은 어떤 정의의 실현이나 복수의 완수 또는 우정과 사랑의 완성이 아니다. 공상 가운데 진실의 신기루가 나타나듯, 수련자에게 우리가 무엇을 기대할 수 있겠는가. 한편으로

우리는 기분 좋은 배신과 통쾌한 허탈과 허무를 만나는 것이고, 다른 한편으로는 일상생활과 시각이미지를 내부에서 전복하기 위해 의도적으로 우스꽝스럽고 기괴하게 조작한 이미지라는 해괴한 패러디를 만나는 것이다. 수련자가 서 있는 문맥은 분명 시간적으로는 급속한 압축적 경제발전기와 닿아 있고 공간적으로는 서울과 만났다.

**4**

강홍구의 수련자는 자신의 한계를 극복하는 지독한 수련을 통해 관문을 통과할 것이다. 그러나 그 끝은 퇴색된 희망과 현실일 뿐이다. 오늘 서울의 수련자는 이제 자신의 한 팔을 내놓아도 또 이소룡과 같은 결의 기합을 질러도 자신의 꿈을 만나지 못한다. 수련자의 각고의 노력과 실력의 배양도, 수련자가 현실의 견고한 벽을 뚫어도 아무 소용이 없다. 수련자는 다만 우리의 기억과 가슴에, 또 눈가에 이슬이 맺히는 뭉클한 추억과 낭만 속에만 거주한다. 오늘날 예술가는 혈혈단신 자신을 에워싸는 비정한 폭력과 분노의 현실 속에 놓인 우스꽝스런 광대가 아니던가. 수련자는 최고의 노력을 경주하나 그것은 한 편의 철 지난 코미디나 우스운 에피소드로 귀결된다. 이미 거인과 같은 악당은 손 닿을 길이 없는 하늘을 날아다니고 보이지 않는 투명 망토를 지녀 수련자의 안력을 극성으로 끌어올려도 그 모습을 종잡을 수 없다. 현실은 그에게서 너무 멀리 떨어져 있고 복잡하고 거대하다. 한없이 진지한 수련자는 공력을 올려 노려보지만, 또 경공술을 발휘해 쫓아가지만 거리는 좁혀지지 않고 좁혀지지 않는다.

〈수련자〉 시리즈 탄생 비화는 다음과 같은 가설을 낳는다. 어느 날 작가는 철거촌을 여행한다. 왜 하필 풍경 좋은 곳을 놔두고 대도시의 발전이 낳은 필연적 그늘, 쓰레기 더미, 패배자들의 거주지를 돌아다녔는지는 묻지 말자. 돌고 돌다 작가는 수련자와 조우한다.

강홍구, 〈오쇠리 풍경 6〉, 디지털 프린트, 2004, 부분

강홍구, 〈나는 누구인가 9〉, c print, 35×60cm, 1996

그것이 곧 기연이다. 예술의 탄생은 분명 어떤 형태든 기연을
동반한다는 보편적인 원칙을 확인하는 장면이다. 게임 속 캐릭터
인형이 쓰레기 속에 버려져 있다. 수련자의 눈매는 자신의 처지를
미처 깨닫지 못한 듯 부리부리하고 진지하다. 그는 마치 불굴의 영웅의
모습으로 변신한다. 수련자의 브리콜라주bricolage. 그가 놓인 곳은
성장하고 진화하는 서울 변두리 철거촌 쓰레기 더미의 어떤 무의미한
장소였고 수련자와 작가의 만남은 아무 의미 없는 결정적 기연일
뿐이었다. 그러나 결정적 기연이라는 이 모순적 조어는 근래 증가하는
사이비 비평의 맥락과 일정한 거리를 만들어낸다.

　　그런데 오늘날 디지털 시각이미지들의 스펙터클과 이를 내외로
감싸는 시각문화에 대한 비판적 시각은 한 사회가 딛고 서 있는
정치 경제적 사회와 역사에 대한 고찰을 전제하지 않는 한, 겉모습만
스타일리시한 광고 카피거나 현대 오락 산업에 복무하는 자극적인
가십거리와 다를 바 없게 된다. 결국 후사를 도모하거나 비전을
제시하지 못한 채 한갓 제스처에 머무는 태도는 안으로 증폭되는
모순과 갈등, 위기를 간과하거나 무시하고 변화를 피상적으로
바라보거나 거부하는 시대착오의 전형적인 귀결이다. 그러면 이러한
사이비적 풍경과 그렇지 않은 풍경의 경계에서 우리의 수련자는 어떤
비전을 품고 있는가. 질문은 꼬리를 물어, 밀레니엄을 지난 새로운
천년왕국의 시절에 도대체 비판적 현실주의는 어떤 외양을 하게 된
것인가. 또 얼마나 그 외연을 넓혀왔던가. 궁극에는 무색무취한 것이
돼버린 것은 아닐까? 비판적 현실주의는 분명 신자유주의의 축복
속에 죽음에 이른 것은 아닌가?

## 5

작가 왈, "나는 미술작품을 둘러싼 제도와 말과 이론들에 너무 짜증이
나서 지극히 무의미한 가짜 사진들을 만들고 싶었다. 그래서 내

사진은 무의미하고 공허하고 황당무계하기를 바랐다."

작가의 소원은 이루어졌나? 소박하게 보면 수련자는 로댕의
지옥의 문을 마지막 관문으로 삼은 듯 보였다. 소림사 18문의 마지막
관문이 로댕의 지옥의 문이라니! 진짜 황당무계요 희극의 극치다.
작가의 기대는 결국 기대에 머물지만은 않았다. 서울의 중심가, 삼성
타운의 중심에 자리한 로댕갤러리에서 수련자는 마지막 수련을
시험하기 위해 지옥의 문과 마주한다. 로댕의 지옥의 문 뒤로 신사
숙녀 여러분을 향한 작가의 인사말을 들으며 한편으로 느껴지는
초현실적 풍경의 황당무계함이라니.

로댕갤러리 앞 도로변에 미술계의 알아주는 세 입담가가
모였다. 비평가 이재현 선생이 작가 배영환에게 농을 쳤다. "내
주위에서 출세한 사람이 둘 있는데 너하고 강홍구다." 알다시피
작가 배영환의 최근 전시 제목이 《남자의 길》 아니던가. 비약하자면
남자의 길은 죽음의 문을 향해 뚜벅뚜벅 걸어가는 수련자의 다른
버전처럼 보인다. '이미지는 죽음을 통해 탄생한다' 또는 '예술은
죽음을 통해 비로소 탄생한다'는 직관과 삶의 사실관계를 바로
아는 지혜의 눈을 뜨게 해준다는. 여하튼 우리 현대사의 주변인들의
라이프스타일을 유쾌하면서도 비애감이 어린 시리즈로 선보였던 그가
베니스비엔날레에 초대되어 공력을 선보인 바 있다. 그 또한 초현실적
비약이고 그로테스크한 풍경이지 않은가. 세 수련자들은 마치
소림18문 가운데 한 관문 앞에서 치기를 뽐내고 일부러 농을 치며
서로의 내공을 장난질하는 듯 보였다.

강홍구의 〈수련자〉 시리즈는 평소 잘하던 놀이를 삼성타운에서
흔쾌히 해 보이는 서울판 아방가르드라 생각한다. 최민화 선생이
마치 하버마스마냥 자신은 끝끝내 모더니스트라고 고집부리듯
강홍구의 〈수련자〉 시리즈에 오버랩 해보기도 하였다. 그것은 미학적
접근이라기보다는 윤리적 접근일 텐데 아마도 수련자가 실전失傳된

비급을 고대하듯 다시 아주 오래된 미학의 원형적 형태에 가까이 가려는 모습이며 우리 시대에는 윤리와 예술의 불가능한 만남이 중요한 과제로 요구되고 있는 것이다. 서울의 한 풍경에서, 또 한 수련자에게서 그 단서를 찾아본다.

# 다방, 낭만과 현실을 담는 매체 그리고 심미적 공간

_ 김창겸展

---------------------------------------

-------------------------

----------

1970년대와 1980년대는 자유와 꿈의 좌절과 현실의 엄정함과
이데올로기의 치열함이 어우러진 시기이다. 이 시기 다방은 불량기
있는 뿌얀 몽상적 담배 연기와 커피, 쌍화차의 정겨운 하얀 김이
함께 뒤엉켜 흑백TV가 뿜어내는 자유와 열정이 살아있는, 또 다른
현실을 동경하던 문화의 해방구였다. 작가에게 다방은 운명을 만나는
광장이다. 다방에서 성장한 의식은 허위의식으로 귀결되기도 하고
하나의 현실 인식과 실천의 모태로서 자유와 열정, 꿈, 사랑의 담론이
펼쳐지던 장소가 되기도 한다.

다방의 장소성은 광장의 장소성과 오버랩 되며 1970년대 이후
한국의 현대를 살아가는 군상들의 삶과 기억의 궤적을 그리는
스크린을 제공한다. 미의식으로 다가가는, 아니, 생태학적 시각으로
다가가는 다방은 작가가 경험한 최루탄이 난무한 골목길의 미로와
같이 우리에게는 이제 잊힌 골목길 문화와 함께 주요한 문화의
도서관이다. 다방 마담, 만남의 장소, 모닝커피, 음악다방, 다방 디제이,
낭만에 대하여, 군부독재와 80년대 민주화 운동, 광주항쟁 등으로
점증하는 다방의 아우라, 다방의 고고학이 김창겸의 뇌리에 맴도는
것들이다. 다방 디제이를 희화화한 TV드라마처럼 다방이 주는
감수성의 진폭은 크다.

음악다방, 다방 디제이, 낭만 등은 시간에 의해 변하거나
사라졌지만 오직 플라스틱 마호병 만이 변치 않았다는 다방 레지의
말은 우리의 마음 한 귀퉁이에 보온 처리되어 저장된 기억의 풍경을
정확하게 포착한다.

사루비아다방에서 전시를 두 번 보았다. 처음에는 '비디오
마임'이라는 말이 떠올랐다. 그림자 영상들이 유령처럼 오고가고
여러 겹의 현실들이 짜여진 사루비아다방은 비현실의 공간으로
설정되고 다만 거울 속 혹은 가짜 어항에 맺힌 허상만이 뚜렷한
진짜 현실감으로 읽힌다. 두 번째 보았을 때는 처음에 보지 못했던

인사동에 있었던 '예전다방'. 몇 년 전 문을 닫아 이름 그대로 추억 속의 예전 다방이 되었다.

CD작업을 보고 이 전시가 한 편의 보고서이고 미적 다큐멘터리를
지향한다는 생각이 들었다.

처음에는 영상이미지의 환영을 세련된, 혹은 기성의 편집 기술로
엮어낸 잘 계획된 기술성이 돋보였다. 그리고 왜 사루비아다방이라는
곳에서 다방의 이미지를 굳이 중첩한 것일까 생각하며 그동안
사루비아다방에서 전시되었던 전시들과 비교해보았다. 과거
다방이었던 곳에서 다시 다방을 모티브로 전시를 보여주는 맥락이
너무 천연덕스런 뻔뻔함으로 느껴져 처음에는 다소 실망을 했다.
아마도 상투적 관람 방식의 탓도 있고 앞서 있었던 작가의 작품들과
피상적으로 비교해본 탓도 있을 것이다.

리뷰를 써야 한다는 생각에 처음보다는 분석적으로 감상하려는
태도와 처음에 보지 못했던 CD작업을 보고 전혀 다른 감상의 길이

김창겸, 〈다방을 찾아서 looking for Dabang〉, 단채널 비디오, 00:18:00, 2003

보였다. 차라리 설치된 영상 작업보다 리서치 형식의 CD작업을
전면에 내세워 보여주는 전시 형식이었으면 했다. 처음의 오해를
생각해보면서 나 또한 작가의 경험처럼 1987년 레너드와 헌즈의
대결을 유정다방에서 본 기억을 갖고 있기에, 또 최백호의 〈낭만에
대하여〉에 공감할 수 있기에 여전히 다방이라는 공간, 다방이라는
기호가 주는 심미적 울림이 크게 전해졌다.

  이번 전시는 영상 작업에서 창조적 작업이란 무엇이고 결국엔
인간의 시간, 세계의 변화, 그리고 살아가는 현실의 문제를 대면해야
한다는 당위성, 그리하여 마침내 삶을 살아내는 진정성의 문제와
대면하게 된다는 사실을 새삼 느끼게 한다. 잃어버린 것들을 찾아가는
여정. 한 명 두 명, 한 곳 두 곳을 물어물어 되짚어가는 한 편의
다큐멘터리. 이번 전시는 단지 낭만이라는 이름에 머물지 않고 자신의
삶을 되돌아보며 미시적 관찰의 기록을 영상으로 축적한다.

# 아저씨의 양지陽地

_ 현태준展

## 왜 현태준인가?

한 사람, 행위, 작품에 대해 몇 마디 말로 설명한다는 것은 어려운
일이다. 더구나 그 주제와 소재의 범위가 매우 다양하고 장르와 형식을
넘나들며 (비록 느슨한 형태지만) 그 의미의 스펙트럼이 시각문화 전반에
걸쳐 입체적으로 전개될 경우에 더더욱 그렇다.

현태준의 경우가 이에 해당한다. 그는 한때 내성적인 몽상가이자
활달한 방랑객이었고, 또 특이한 물건에 심취해 수집하거나 직접
만들고 소개하였으며 유쾌한 만화나 일러스트레이션과 같이 그림과
에세이를 통해 우리를 즐겁게 하기도 하고 어리둥절케 하기도 하면서
좀처럼 종잡을 수 없게 만들기 때문이다.

> "……개인적으로는 홍대 주변이 참 재미있다. 아무래도 젊은
> 세대들이 많이 모이는 장소이고, 새로운 문화공간들이 많이
> 밀집해 있기 때문일 것이다."
>
> - 2005년 인터뷰 중

2005년 모 인터뷰에서 현태준은 홍대 앞에 대한 개인적 평가와 애정을
말했는데, 그에 대한 운명적 화답이라고 할까. 갤러리 상상마당이 홍대
앞에 오픈하면서 첫 작가로 그를 초대했다.

우리는 왜 현태준이라는 카드를 선택했을까? 그가 한국의 독특한
하위문화의 일개 비주류 작가에서 이제는 예술이라는 고상한(?)
비평적 지점으로 성장했다는 말인가?

우리가 현태준에게 주목하는 이유는 그가 1980~1990년대를
지나며 '홍대 앞' 이라는 서울의 평균적인 대학가 앞에서 성장한
젊은이 문화의 독특한 자생적 감성과 이미지의 스펙터클 한 가운데에
위치하기 때문이거나 그러한 풍경을 만들고 유포하는 데 상당한

역할을 했기 때문일 것이다. 물론 그 일을 혼자만이 영웅적으로 해왔다는 소리는 아니다. 생각해보면 많은 이들이 젊은 시절의 중요한 때를 홍대 앞에서 음주가무와 허장성세로 보내며 홍대 앞을 현재의 모습으로 만드는 데 공모했다. 돌아보면 홍대 앞은 2002년 한일 월드컵을 기점으로 국제적인 젊은이 문화의 바로미터로서 고도자본주의와 대중민주주의의 소비문화와 일정한 긴장관계를 유지하는 독특한 놀이문화와 예술 활동으로 주목을 받아왔다.

홍대 앞 젊은이 문화는 바로 한국 사회의 보수적 아카데미의 현신인 대학 앞에 반아카데미적이며 허무적인 개인주의 세계관을 펼치는 진지전을 수행해왔다고 할 수 있다. 그들이 기성문화와 보수적 가치에 대해 펼친 다양한 층위의 전방위적 저항과 유희는 우리 시대의 중요한 미적 비평의 중심화두로 제시될 지경에 이르렀다. 그리고 현태준을 비롯한 그들은 이제 40대에 들어서서 조금은 내적 성찰과 앞으로의 전망에 대한 진지한 사색을 할 수 있는 아저씨 세대가 되었다. 이제 그들은 그들이 놀면서 보낸 지난 시기의 좌충우돌과 미적 취향이 후배 세대들에게 하나의 역할 모델로 자리매김될 수 있는 자리로 본인들의 의지와는 상관없이 밀려온 것이다.

70년대 이후 한국 사회가 맹목적으로 매달렸던 경제대국과 고도성장 사회를 위해 국민들에게 요구한 근검절약의 건전한 노동자, 바른생활, 타의 모범이 되어야 한다는 독특한 이데올로기로부터 현태준은 어떤 파열의 지점이자, 일탈의 틈이었다. 이것은 물론 그의 별스런 캐릭터, 말투, 취향 그리고 상상력과 수사학이 기성세대의 미학적 규범과 통상적인 윤리와 태도의 관습을 해체하고 변화시키는 지점으로 나아갔기 때문인데, 한편으로는 우리의 평균적인 문화 향수의 수용 능력과 비평적 안목이 그와 만날 수 있는 지점까지 나아갔다고도 할 수 있다.

## '아저씨'를 누가 사랑하랴!

만일 영화 〈귀여운 여인Pretty Woman〉(1990)의 남자 주인공인 리처드 기어가 방귀를 아무데나 뿡뿡 �뀌고 코를 후비고 땀을 삐질삐질 흘리면서 식사를 한다면 어떨까?

대체로 사람의 겉모습과 속은 다른 경우가 많다. 작가의 개인적 면모를 보면 다음과 같다. 현태준은 작지 않은 몸에 제육볶음과 탕수육을 좋아하며 언제나 땀과 찌개 냄새가 몸에 배어 있거나 묻어 있는, 그래서 우리가 길거리 어디에선가 본 듯한 보통보다 뚱뚱한 '아저씨'다. 말하자면 현태준은 몸으로 자신의 존재를 증명하는 것처럼

보인다. 어쨌든 그의 풍채 좋은 선진국 스타일 몸매는 꽤 유명해서 모 카드사 광고 모델로 초대되기도 하였다. 그에게서 우리는 왜 아저씨의 전형성을 찾는 것일까? 또 우리 사회에서 30대 이후 남성 일반의 삶은 왜 아저씨의 길로 수렴하는 것일까? 또 현태준은 왜 그리 젊은 시절부터 아저씨의 매력에 빠져버렸을까? 아저씨에 대한 끝없는 흠모의 정체는 무엇인가?

현태준의 '아저씨'가 내뿜는 특이성은 똥, 방귀, 코딱지와 같이 인간의 배설과 관련된 소재들에서도 집중적으로 나타난다. 주인공이 깊이 탐닉하는 레퍼토리들은 소위 머리에 피도 안 마른 철없는 어린 것들이나 좋아할 혐오스런(?) 취향인데 이를 만천하에 툭 내놓는 뻔뻔함도 아저씨의 활약에서 엿볼 수 있다. 이 아저씨는 고상하고 날씬한 현대인들이 견제해야 할 그리고 배제해야 할 음식의 폭식과 탐닉을 폴리네시안들이나 북아메리카 인디언들이 보여주던 포틀래치의 화신처럼 표현한다.

한국 사회에서 '아저씨'는 '아줌마' 만큼이나 매우 빈번하게 사용되는 말이다. 그러나 그 말에는 사회 현실에 성공적으로 투쟁하고 극복하여 자신의 일가를 이룬 사람이라는 뜻보다는 이상과 현실 사이에서 적당한 거리를 유지하면서 최소한의 안위와 삶의 행복을 위해 하루하루를 견디는, 그리하여 공식적인 역사, 사회, 문화의 주역의 자리에 초대받지도 굳이 초대받길 원하지도 않는 성인 남성이라는 의미를 지닌다. 또한 근래에는 한 인간의 성품을 이루는 고상한 인격과 비천한 인격의 비율이 그렇게 권할 만한 수준에 이르지 못한 사람을 일컫기도 한다.

"쉽게 말해서 별 볼일 없는 남자 어른들을 부를 때 사용하는 말로서…… 이, 이럴 수가 에잇 기분 나빠~사전 어디를 찾아봐도 길에 지나다니는 친절하고 상냥한 어른 남자를 부를 때 쓰는

말이란 설명은 없었지만, 달리 생각해보면 아저씨가 되면 아무나
마구 거리낌 없이 대할 수 있으므로 모르는 사람들과 편하게
교제를 할 수 있고 실수나 잘못을 해도 흥, 역시 아저씨는 별
수 없어! 하며 눈치 한 번 받고 끝날 수도 있고…… 요즘같이
이해관계(이익과 손해)에 얽매인 사회생활 속에서 아저씨라고
인정(?) 받으면 이해관계에 얽매이지 않는 순수한 관계로서
사람들과 만날 수 있다는 점 등은 아저씨가 누릴 수 있는 좋은
점들이라고 생각 들기 때문에 즐겁기도 하므로 까짓 아저씨가
좋아! 좋다구! 위로해본다.
가끔 상대방이 나를 존중하여 선생님이라고 부를 때도 있는데,
그러면 나는 어느새 말과 행동이 긴장이 되고 음 내가 선생님이란
말이지…… 에헴! 하는 생각이 머리를 떠나지 않아 선생님은
모범적으로 보여야 한다는 강박관념에 맛있는 걸 먹을 때도 점잖
빼고 쪼금만 먹는다든가 딴 때 같으면 듣기도 하기도 싫은 대화에
얌전히 있어야 한다든가, 하여 오금이 쑤시고 불편해지기도 해서
아저씨라 불리는 게 얼마나 행복한 것인지를 깨닫게 되었다."

<p style="text-align: right;">- 『뽈랄라 대행진』 중</p>

현태준의 일러스트와 에세이에서 빈번하게 사용되며 주인공
현태준의 분신을 가리키는 이 '아저씨'라는 용어는 이미 무의식적
아니 의식적 수준에서 현태준이 지향하고 문제 삼는다. 이 용어가
직조해내는 서사敍事, narrative는 권력 혹은 주류 담론과 사회질서를
구성하는 이미지들로부터 벗어나 있다는 점을 반복적으로 고백하는
것이다. 기표와 기의가 매우 자의적(문화적, 역사적)으로 결합한다는
점을 생각해보면 현태준의 '아저씨'를 다른 맥락에서 읽을 수 있다.
그러니까 그에 대한 이해가 그를 둘러싼 스펙터클의 지점에서
텍스트의 문제로 전환되는 것이다. 또한 '아저씨'의 반복적 출현은

신화화神話化 된다. 현태준의 '아저씨'는 그의 작업에서 가장 중요한 개념으로 격상되어 일상어日常語에서 상징어象徵語로 변한다.

앞선 현태준의 고백에서 '아저씨'의 상대어가 '선생님'이라는 것을 알 수 있다. 우리 사회에서 성인 남성에 대해 빈번하게 사용하는 호칭으로 '선생님(또는 교수님)'과 '사장님'을 들 수 있는데 일반적으로 대부분의 성인 남성은 이러한 호칭으로 불리기 위한 치열한 인정게임에 몰입하게 된다. 문학평론가 고영직에 따르면 현태준의 '아저씨' 반대편에는 '남자'가 있다고 한다. 물론 '남자'에 다른 말로 '싸나이'를 칭할 텐데 이 상대어 또한 '선생님'이나 '사장님'처럼 사회적으로 학습되고 규정된, 젠더로서 인정받은 남성이며 오늘날 고도자본주의의 정치, 경제, 사회에서 성공적으로 자본과 권력을 쟁취한 자라고 해석할 수 있다. 소위 '싸나이' 이데올로기는 현태준의 '아저씨' 딱 정반대편에 있는 것이다. 그러니까 현태준의 '아저씨'는 '남자'와 '싸나이'의 담론에서 배제되는 타자를 가리킨다고 할 수 있다.

그렇게 아저씨의 미학은 〈아저씨의 일기〉 시리즈와 〈매월 18일은 바람피는 날(행복한 가정 꾸미기 운동)〉, 〈대낮에 키스하여 밝은 사회 이룩하자(불건전키스방지협회)〉 등 블랙유머로 빛난다. 현태준식 계몽 포스터 시리즈 등은 반공정신과 새마을운동으로 학습된 사회의 평준화, 일반화가 빚어낸 올바른 시민과 가부장 이데올로기로부터 벗어난다.

또한 '아저씨'는 흔히 '아줌마'와 쌍을 이룬다고 생각할 수 있는데 현태준의 '아저씨'를 포함해서 소위 한국 사회의 왜곡된(?) 성인문화의 맥락에서 이 '아저씨'라는 기호는 반드시 '아줌마'라는 상대어만을 짝으로 갖지 않는다. 현태준의 '아저씨'는 '아가씨' 또는 '소녀'라는 기호와 짝을 이루어 빈번하게 사용되기 때문이다. 현태준의 작업에서 나타나는 '아줌마'는 사전적 의미의 '아줌마'가 아닌 주인공의 '아내'를 지칭하는 경우가 대부분이다.

현태준, 〈매월 18일은 바람피는 날〉, 50.7×36.4cm, 1999

그의 작업에서 '아저씨'가 '아가씨'나 '소녀'와 짝을 이루는 것은 작가의 의도와 상관없이 기성 질서와 도덕에 딴죽을 거는, 그러니까 넌지시 기성의 언어 질서와 미적 윤리를 해체하려는 시도로 읽을 수 있다는 것이다. 이 점은 현상적으로 자기 자신의 비하와 비꼼을 통해 사실은 현대 일반 남성의 아니, 일반 성인의 삶과 욕망을 비꼬는 검은 유머 또는 판소리 전통의 해학과 함께 독특한 현태준식 에로티시즘으로 나타난다. 그의 작품에 나타나는 '아저씨즘'과 에로티시즘의 결합은 소극적이며 소심한 현대인의 사물화事物化된 성-이데올로기 또는 성-콤플렉스를 드러낸다. 동시에 윤리와 법의 질서와 틀의 끝단에서 유희하고 희롱한다.

## 수집과 감각의 논리

현태준은 1990년대 후반 '신식공작실'이라는 복고풍 간판을 건 가게에서 정말 이상한 장난감과 시시껄렁한 물건들을 고안하기도 했다. 그렇지만 그를 구성하는 독특한 요소들은 매우 복합적이며 또 시사적이어서 단순히 별난 사람이라고 규정하기보다는 차라리 그 나이나 위치에 맞는 평균적인 규범이나 행위와는 좀 다른 취향의 사람이라고 볼 수 있다.

그는 자라나는 어린이에게 꿈을 심어주고 문예, 교양, 취미, 과학, 탐험, 모험 등 학습에 도움을 주는 기사들을 주로 다루던 1960~1970년대 어린이잡지 〈새소년〉이 아름답게 부르짖은 이상적 모범 어린이와 1980년대 이후 매우 현실적인 소년의 모습을 모두 연상시킨다. 땟국물이 줄줄 흐르는 오래된 장난감, 혹은 아주 기묘하여 비범하기까지 한 정서를 불러일으키는 물건들을 광적으로, 그러니까 진공청소기처럼 빨아들이듯 수집하는 사람이다.

그는 아주 작고 반짝거리며 예쁜 것들을 유별나게 좋아한다. 플라스틱으로 만든 장난감이나 다양한 재밌거리들은 그를 언제나 황홀경으로 몰아넣는다. 그런 경험들이 쌓여서 작가의 작업은 새로운 장난감과 물건들로 진화해간다. 작가의 작업을 피상적으로 이해하였던 선입견은 경탄스럽도록 재기발랄한 비유와 표현, 매력적인 그림과 에세이로 인해 놀라운 반전을 일으킨다.

> "장난감들을 만지작거리다 보면 플라스틱의 가벼움과 울긋불긋한 색깔, 그리고 손때 묻은 더러운 모양을 통해 아까도 말했듯이 어떤 느낌이 쓰윽 다가오는데(글로 설명을 잘 못하겠음) 바로 그때, 와! 나, 나는 아직도 노는 게 좋아!! 하는 기분이 들면서 눈동자가 똘망똘망해지고 가슴이 설렌다.(뭐 이런 아저씨가 다 있어!)"
>
> -『뽈랄라 대행진』중

현태준은 브리콜뢰르bricoleur처럼 작업한다. 브리콜뢰르는 '손재주가 많은 사람' 또는 '수리'라는 뜻의 프랑스 어로 여러 가지 일에 손대는 사람이나 여분, 나머지 또는 계획과는 달리 우연에 의해 무언가를 만들어내는 사람을 일컫는다. 이들은 주변에서 눈에 띄는 대로, 손에 닿는 대로 구체적인 무언가를 가지고 또 다른 무언가를 만들어낸다. 브리콜뢰르가 만들어 내는 브리콜라주는 기호와 같은데 이들의 기호는 감각적이며 구체적 존재인 동시에 의미 작용을 한다.

90년대 중반 이후, 신식공작실 시절의 현태준의 작업이 그러한 감각의 논리의 한 예다. 신식공작실은 70년대 한국 사회에서 소년소녀 산업의 생산과 유통에 종사하던 아저씨들의 열악한 기술력과 자본력, 그리고 오리지널에 대한 모방을 보여준다. 그 모방 과정에서 장난감을 제작했던 정치 경제적 상황과 문화적 학습의 한계 가운데 표출되는 소박한 상상력과 창의력을 읽을 수 있다. 제한적으로나마 주어진

것들을 가지고 낙천적으로 밝은 세계를 꿈꾸고 실현시키려했던 아저씨들이 떠오르지 않는가. 70년대 장난감 산업 종사자들과 유통, 소비자들은 하나같이 레비스트로스적 브리콜뢰르의 면모를 담고 있다.

이런 생각과 함께 현태준의 감각과 작업이 보여주는 것은 레비스트로스가 야생적 사유를 분석하며 설명한 '감각의 논리'에 비견할 만하다. 사실 서구 근대적 사유의 전통에서 감각과 논리를 결합한 조어는 불가능했다. 그것은 어디까지나 타자와 타자의 존재를 발견하면서 급박하게 요청된 조어다. 레비스트로스에 따르면 이러한 브리콜뢰르들이 보여주는 감각의 논리는 현대인의 사유의 논리와 구별된다.

현태준의 감각의 논리는 오래되어 닳고 닳아 삭아버린 기억들을 수집하고 그 주위를 배회하면서 구체화되었다고 할 수 있다. 현태준에게 사물과 사물에 새겨진 기억의 수집은 자신의 미적 세계를 만들어내는 기초가 된다. 수집의 과정에서 막연하며 불투명하던 현실이 어느 순간 투명하고 명징하게 강림한다. 이렇게 수집되고 탐구된 기억들은 현대를 살아가는 우리의 현실을 날카롭게 상기시키는 것이기도 하다. 이 기억들은 현태준의 노력으로 낡아버린 무용지물에 우리의 관심을 불러일으킨다.

그의 별난 취미와 관심, 그의 독특한 캐릭터가 90년대 중반 이후 우리에게 망각되어가던 것들을 부활시키고 복권시킨다. 그가 수집하고 열광하며 창작하던 장난감들은 지나온 시대를 고스란히 담아낸 우리 사회의 축소판이다. 손때 묻은 장난감은 수많은 의미와 정서의 결들이 응축된 문화적 기호다. 70~80년대 아시아에서 일본 다음으로 가장 많은 장난감을 생산했던 한국의 무수한 작은 공장에서 익명의 아저씨들 손에 만들어진 작은 장난감들이 또 무수히 많은 아이들의 손에 손을 타고 즐거움과 행복감을 전파한다는 생각에 이르면 못쓰게

되어 길거리에 버려진 작은 장난감도 무거운 존재의 중력을 지닌 것처럼 느껴진다.

현태준에게 장난감, 쓰고 폐기된 장난감은 현실을 읽는 뷰파인더인 셈이다. 지난 시기 수십 년 간 한국에서 생산되어온 장난감은 우리 사회의 공식적인 문화사를 형성하는 데 작용하였던 정치, 경제, 문화적 맥락을 이해하기 위한 고고학적 탐구 주제라고 할 수 있다. 무엇보다 70년대 이후 한국 문화의 후진성과 식민지성이 어떻게 점차 새로운 세대의 세계관과 미적 감수성으로 변모했는지를 매우 은유적으로 보여준다. 그러기에 얼핏 굼뜨고 몽상적으로 보이던 그의 이미지는 새로운 전형의 리얼리스트로 변모한다. 현실을 견디고 살아내야 하는 존재자 일반의 공통된 실재Reality가 커다란 손 안에서 빚어낸 그의 텍스트 속에서 살짝 드러난다. 이 지점에서 현태준은 그냥 그렇고 그런 B급 혹은 비주류 만화가, 에세이스트에서 본격적인radical 작가로 이해된다.

　"불행 중 다행인지(?) 우리나라에선 비교적 구하기 쉬운 이웃 나라의 장난감들을 옛날부터 어른들이 슬쩍슬쩍 베껴왔다. 그 옛날 70년대 아톰이나 마징가Z를 마치 우리나라 로봇인양 TV에서 틀어줬듯이 이름만 한글로 살짝 바꾸곤 우리 어른들은 너희들 가지고 놀라구 만들었단다! 자 돈들 내고 재밌게 갖고 놀아라잉~ 하면서 순진한 애들한테 팔아먹었다.
　아, 지금 생각해보면 참으로 아찔한 우리 아빠, 엄마들이 아닐 수 없지만 그나마 빈곤한 현실 속에서 아이들은 쇠돌이(《마징가Z》의 주인공, 본명:코우지)와 함께 재미있게 놀 수 있었다. 나중에 어른이 된 애들은 '메이드 인 코리아'가 아니라 '메이드 인 재팬'이었다는 진실을 알게 되었지만…… (흑흑 아버지 저는 의붓자식이었군요!) 하여튼 간에 그렇게 마구 베끼다보니까 양심에 찔렸는지 아니면

돈이 모자랐든지, 모양을 약간 바꾼 것과 베끼다만 듯한 비슷한 것들이 등장하게 되었다. 요새는 오리지널 라이선스라고 하여 정식으로 계약된 진짜로 일본에서 파는 거와 똑같은 장난감들이 나오지만 (포켓몬스터 시리즈 같은 것들) 이러한 무허가의 B급 장난감들이 어느덧 우리나라의 독창적(?)인 정서를 표현하면서 가난한 우리 장난감계의 맥을 이었다.

예를 들면 같은 아톰인데도 일본제 아톰은 원작 만화영화의 모습을 완벽히 재현한 반면, 한국제 아톰은 가난하고 못사는 나라의 정서가 느껴진다든가, 언제라도 악당을 물리칠 것만 같은 폼 나는 일본제 마징가에 비해 왠지 지구를 지키기에는 걱정스런 한국제 마징가라든지 귀여움 받기에는 너무나 배고파 보이는 꼬맹이 인형들은 돈 없고 사물의 관찰력이 단순한 아이들의 좋은 놀잇감이 되었다. 사람도 너무 잘나고 완벽하면 정이 안 가듯, 이렇게 모자라고 애처로운 우리의 장난감들을 바라보노라면 만져주고 싶은 (어딜? 뭔 소리 하는 거여!!!) 마음이 굴뚝처럼 일게 된다."

<div align="right">- 『뽈랄라 대행진』 중</div>

현태준의 에세이에서 길게 인용한 위의 글에서 우리는 이야기꾼으로서 작가의 재기발랄함은 물론 70년대 이후 변화해온 한국의 현실에 대한 깊은 인식과 통찰을 읽을 수 있다. 어떻게 이러한 인식의 경지에 도달할 수 있었을까? 마치 박주영의 소설 『백수생활백서』의 주인공처럼(소설 속 여주인공이 책 읽을 시간을 뺏기고 싶지 않아서) 자발적 백수의 길에 들어선 뒤 백수의 사려 깊은 욕망과 사색 속에 삶의 의미와 현실을 직시하게 되었던 것처럼 말이다. 백수의 '불완전하지만 생생하게'라는 통찰을 통해 세계와 현실을 이해하는 비범한 직관들을 얻었듯이 현태준도 이러한 통찰과 직관을 우리가

지나온 사회 현실에 정당하며 유효하게 적용할 수 있었다.

> "그러니까 다시 한 번 강조하지만 제 작업은 매우 현실적인 문제를
> 다루고 있습니다. 제가 장난감을 수집하며 전국을 돌아다녀보니
> 우리 사회의 모든 에너지는 서울로 집중되어버렸고, 90년대를
> 지나면서 지방 소도시의 상가 그러니까 지방 경제는 완전히
> 몰락했다는 거죠."
>
> – 인터뷰 중

이런 맥락에서 현태준의 장난감 사진들은 모두 지방 소도시들의 도시 풍경의 기록이자 이미지를 통한 정치 경제학 리서치로 바라볼 만하다. 그의 사진에 담긴 소도시의 수많은 거리와 상가와 상가의 간판과 사람들의 모습에서 느껴지는 어떤 결핍과 쓸쓸함은 21세기 서울에 사는 우리에게는 매우 초현실적인 풍경으로 비쳐진다. 사진들은 조금씩 웅성거리며 말하는 듯하다.

파국적인 시장가치의 초월적 권위와 욕망 앞에 모든 아이들의 욕망들 아니 모든 사람들의 욕망들은 숨죽이고 사라져갔다. 그러니까 현태준의 사진들은 경제 주체의 가장 끝에 서 있는 소비자인 아이들의 소비가 이루어지지 않고 있는 것은 물론이고 더 이상 아이들 인구가 과거에 비해 급속하게 줄었다는 현실의 한 단면을 노출하고 있다. 비약하자면 한 사회의 경제 사정은 아이들의 주머니 사정에 따라 쉽게 파악되고 세계의 현실은 아이들이 욕망하는 것들에서 드러난다는 것이다. 현태준의 사소해 보이는 작은 이야기들이 세계의 현실을 수집하고 해석하는 셈이다.

홍대앞 다복길에 위치한 현태준 작가의 뽈랄라 수집관

## 특이한 취향의 향기

작고한 문화평론가 이성욱은 '마니아'에 대해 섬뜩하다고 말하며 그
이유가 삶의 색은 총체인데 마니아는 왠지 한 색으로 염색해버리는
것 같아서라고 하였다. 그런데 현태준을 비롯해 나름의 색채를
가지고 일정 정도 자신의 작품 세계를 만들어온 사람들 대부분이
대단히 마니아적이란 점 또한 주지의 사실이다. 물론 이성욱은
마니아의 집중력과 편벽을 하나의 미덕으로 존중하지만 그것이
이방을 허용치 않고 지조를 강요하는 일종의 순수혈통주의이자
가부장 이데올로기로 통한다고 우려하였다. 이는 70~80년대를 보내온
우리 시대의 살아남은 자들이 함께 공유하는 영혼의 내상內傷이자

동시에 한국적 현실의 심미적 풍토병이라고 할 수도 있다. 그것은
고유한 삶의 경험에서 우러나온 정상적인 콤플렉스이며 반공으로
대변되는 레드 콤플렉스의 또 다른 쌍생아인 셈이다. 물론 그 우려는
정당했다. 그러나 그럼에도 불구하고 마니아의 미덕이 쌓아온 삶은
편벽되지만 깊은 질에 대한 집착으로, 사실 순수혈통주의나 가부장적
이데올로기와는 관련이 없다. 현태준의 작업이 이성욱이 우려했던
것처럼 편벽한 병적 색채를 띠기보다는 그 반대로 찬란한 색채의
향연으로 느껴지는 것은 왜일까?

현태준이 만들어내는 작은 이야기들, 느낌들, 이미지, 텍스트들은
여러 주제와 소재를 다루며 또 다양한 형식들을 통해 여러 갈래의
계열들을 생성해내는데 그것은 대단히 은유적이며 환유적이다.
현태준이 만들어내는 서사의 계열들은 자신의 삶과 당대의 현실로
수렴하면서 우리의 주의를 환기시킨다. 큰 이야기들이 사라진
무대에서 현태준의 작은 이야기들이 자연스럽게 그 자리에 들어서는
것이다. 그러면 현실은 다른 채도와 명도를 띠며 나타난다.

이러한 현태준의 작업의 저변에는 흔히 모더니티modernity의
종말을 둘러싸고 벌어진 논쟁에서 제기되었던 약한 사유 또는 작은
서사가 깔려 있다. 즉 모더니스트들이 사색하였던 미와 추, 형이상학적
문제, 세계관 등 보편적인 존재론에 기반한 강한 사유 또는 거대
서사와는 다른 특수하며 역사적으로 변화하는 것들과 미시적인
사건들과 가치, 행위라는 새로운 인식의 세계가 현태준의 작업에서
느껴진다. 그렇다고 그가 무슨 포스트모더니스트postmodernist라거나
해체주의자라고 규정하기는 어렵다. 어디까지나 이러한 이해는
현태준의 작품들이 현상하는 것들을 이해하기 위한 적절한 참고,
그러니까 어디까지나 은유적인 수사修辭, rhetoric로서 고려할 수 있다는
것이다.

## 현실 세계로의 복귀

되돌아보면 70~80년대를 혹독한 공포와 변혁의 과정을 가로지르며
살아남은 자들의 마음은 마치 입 안에 무엇인가 바싹 마른 것들이
뒹굴어 한 번도 상쾌한 공기를 접한 적이 없는 듯 모래사막의 열기와
텁텁함으로 가득 차 있는 것은 아닐까?

20세기의 끝과 21세기의 문턱에 선 우리는 마치 살아 숨 쉬는
미라와 같았고 어쩌면 현태준의 주인공들은 비록 자기 자신을
모티브로 하였지만 한국 사회의 40대의 초상처럼 보이기도 하였다.
그들이 어린 시절 그리고 청춘의 꿈과 위대했던 희망을, 자신만만했던
자의식을 사회 현실 속에서 점차 상실한 채 욕망과 사물에 사로잡히는
것처럼 말이다.

마르쿠제의 20세기 현대산업사회에 대한 비평에 따르면 오늘날
현대사회는 숨 막힐 듯 많은 상품을 생산하고 염치없이 전시한다는
점에서 음란스럽다고 말할 수 있다. 이 음란스러움은 도처에서
배양되고 공식적인 지위를 획득한 것처럼 보인다.

> "사회와 쓰레기통을 채우는 일에 음란스러우며 한편 공격적인
> 면에서 보면 부족한 식량에 해독을 가하거나 태우기도 한다.
> 정치가와 연예인의 말과 주장은 음란스럽고 경건한 기도, 우매한
> 식자들의 현명함도 음란스러움을 면치 못하고 있다. 현대사회에서
> 남용되는 '외설'이란 용어는 도덕적 개념이다.
> 기존 체계는 남의 도덕성을 얘기할 때에 외설이란 말을 남용하고
> 있다. 그러나 나체 여인의 그림이 외설적인 것이 아니라, 전쟁에서
> 받은 메달을 가슴에 달고 있는 장군이 외설적이라고 할 수 있다.
> 히피들의 의식이 외설적인 것이 아니라 평화를 위해서는 꼭
> 전쟁이 필요하다는 교회 승려의 선언문이 더 외설적이다. 외설에

대한 반응은 수치감이다. 그것은 금기사항을 어겼다는 죄책감의
표시이다. 그러나 풍요로운 사회에서는 문명의 가장 기초적인
도덕을 어겼을 때에도 죄책감과 수치감을 느끼지 않는다."

<p style="text-align: right">- 마르쿠제, 『자유에 대하여』 중에서</p>

현태준의 작업은 흔히 비주류이거나 주변적이거나 혐오스럽고 심지어
외설스러워서 흔히 무시할 만한 것으로 치부될 수도 있다. 비록
한국 사회가 OECD회원국이 되고 세계화(?)되어 관대해져서인지,
또는 문화적 인식과 외연이 넓고 깊어져서인지 아직도 작가가
쌩쌩히 활동하는 것을 보면 마르쿠제의 현대사회에 대한 분석은
21세기에는 시대착오적으로 느껴지거나 과장되어 보인다. 그러나
마르쿠제의 현대자본주의 사회의 도덕과 외설 또는 음란함에 대한
분석은 미학적으로는 왜 현태준의 작업이 또 그의 이미지들이 비평적
대상으로서의 텍스트들로서 보다 의미 있게 다뤄져야 하는지를
역설적으로 보여준다. 『뽈랄라 대행진』에서 작가가 모두에 밝힌
것처럼 '뽈랄라'의 의미가 '포르노'와 의성어 '랄랄라'의 합성어라는
것과 '포르노'의 기원이 프랑스 혁명기의 정치적 목적으로 본격적으로
도입 확산되었다는 것을 상기해보면 작가의 의지와 무관하게 기성
권위에 대한 미적-정치적 전복의 연장선에 있다고 비약해볼 수 있다.
    마르쿠제는 현대사회에 대한 이러한 규정 하에 새로운 감수성은
정치적 힘이 되고 새로운 감각은 이념과 사회의 궤도를 초월해서
전염된다고 단언한다. 이 지점에서 우리는 현태준에게서 발견할 수
있는 대단히 미시적이며 우회적인, 그리하여 공식화하기 어려운
비공식적 담론을 강화하고 유포하는 힘이 마르쿠제의 이러한
비판적 감각으로부터 그리 멀지 않은 듯하다. 성인 남성이 과도하게
부끄러움을 고백한다거나 소년 소녀들이나 선호할 장난감이나 예쁜
인형 옷 입히기 놀이에 마음 설레는 모습에서 독특한 논리를 보게

된다. 그리하여 성인 남성은 이러러해야 한다는 학습된 기성의
논리와 질서에 익숙한 동시대의 어른들을 어리둥절하게 만든다.
현태준은 자기 자신을 끊임없이 추락시킴으로써 비판적 지점을
획득하게 만든다.

요컨대 현태준의 작업에서 중심적으로 사용되는 패러디, 파스티슈,
키치, 캠프 등의 표현과 감성의 전방위적 미적 태도와 전략은 독특한
해학적 풍자와 실존적 파열의 장으로 나아간다. 따라서 작가가
자신을 둘러싼 현실 세계에 대한 인식과 그에 대한 실천으로 규정하는
전통적인 예술 활동의 미덕에 따르면 현태준의 작업이 보여주는
리얼리티와 비평 정신은 본격적인 예술계의 주민으로서 적합한 자격을
갖고 있다고 할 수 있다.

"그러니까 다시 한 번 강조하지만 제 작업은 매우 현실적인 문제를
다루고 있습니다!"

<p style="text-align: right">- 인터뷰 중</p>

현태준의 삶과 작업과 에세이들은 성장해가면서 불필요해진
것들, 아니 구조적으로 불필요하다고 사고하도록 조직된 사회에서
성장하는 모든 소년 소녀들에게 성장하지 말 것을, 그러니까 선입견
없이 눈앞에 펼쳐지는 사건과 사람들의 삶 그 자체를 바라보도록
은근히 권유하고 있는 것은 아닐까? 그런 점에서 『양철북』의 주인공
오스카처럼 현태준은 성장하길 거부하는 듯 보인다. 비록 근래에는
좀 더 영악하게 머리를 쓰며 살아야겠다고 공공연히 떠벌이지만,
이런 허풍에도 애어른 오스카 자신을 둘러싼 현실에 나름의 비판적
인식을 오버랩 해볼 수 있다. 오스카가 다시 어른이 되기로 결심하듯
현태준은 다시금 현실 세계와 맞부딪치며 살아가기로 결심한다. 모든
어린이들의 숙명처럼, 20세기를 지나 21세기의 미래로 성장해간 이

이상한 아저씨의 모험은 오늘날에도 여전히 유효하며 우리에게 어떤 문화적 각성을 일으킨다.

글을 마치며 나는 혹시 과대망상이 아닌가 자문해보면서도 현태준을 통해 젊은 나이에 삼류영화관에서 요절한 시인 기형도를 떠올렸다. 기형도는 '아저씨'의 세계로 들어서는 길목에서 깊은 고뇌와 절망을 느꼈던 것이 아닐까? 이름마저 기이한 기형도의 시 「입 속의 검은 잎」의 마지막 시구는 어둡다. "내 입속에 악착같이 매달린 검은 잎이 나는 두렵다." 현태준은 아마도 기형도의 어둠, 그 가장 반대편의 사적 유희 가운데서 즐겁게 서성인 사람처럼 보인다. 그러나 역설적이게도 우리는 현태준이 서성거린 자리에서 기형도가 마주한 현실의 또 다른 모습을 보게 되는 것은 어찌된 영문인가?

# 파괴의 몽상

_ 신기운展

----------------

-----------

아시모프의 과학 해설서를 보면 이런 얘기가 나온다. 1911년 네덜란드의 과학자 하이케 오네스Heike K. Onnes는 수은의 온도를 우주에서 가장 낮은 온도인 절대 영도(섭씨 영하 273도) 가까이까지 끌어내리려 했다. 오네스는 수은이 아주 낮은 온도에서 전류가 통과하면서 온도가 내려감에 따라 전기저항이 규칙적으로 줄어들 것이라 예측했지만 예측은 빗나갔고 절대온도 4.12도에서 저항이 완전히 사라져버렸다. 수은의 전기 전도성이 완벽해진 것이다. 이것이 초전도성의 출현이었다. 이 초전도성과 초전도체에 관한 이야기는 매우 상징적이다. 그런데 신기운의 작품을 감상하는데 왜 수은에 얽힌 일화가 떠오른 것일까?

수은은 금속이지만 액체의 형태를 띠기에 애초부터 이상스런 것이었다. 수은은 비의적인 사물의 대명사이자 연금술사들, 비밀결사단체, 신비주의 종교 그룹의 중요한 상징이었다. 수은은 현실에 존재하나 불가능한 형태로 존재한다. 그러기에 그것은 하나의 신비이고 기적이다. 물론 이러한 생각은 아주 오래된 관념이고 오늘날 우리는 수은이 다만 금속이라는 사실을 알고 있다. 수은이 우리에게 열어놓았던 상상과 신비의 문을 우린 더 이상 두드리지 않는다.

예술작품이란 과거 수은이 많은 사람들을 경탄케 했던 것처럼 그렇게 불가능한 존재로 여겨지고 또 많은 이들을 의아하게 하고 혼돈에 빠뜨리는 것이 아닐까? 예술이 존재한다는 엄연한 사실은 마치 하늘의 별들이 인간이 상상할 수 없는 시간의 벽을 뚫고 우리에게 현전하는 것처럼 신비하다. 그것은 분명 존재하나 불투명하다. 사물의 논리와 의미의 논리를 벗어나길 주저하지 않는다. 이 아이러니함이 예술의 고유한 속성이 된 듯하다. 현대미술은 더더욱 그러하다. 현대의 시각이미지 문화는 비합리적 아이러니와 신화적 정서로 점차 변성變性한다.

## 행위와 반행위

시대착오적인 질문을 해보자. 신기운의 사물을 가는 기계는 예술작품인가? 일상의 사물이 하나의 예술적 의미를 획득하는 팝의 세계에서 사물을 가는 기계를 예술의 범주에 넣을 수 있을까? 그 예술은 우리 시대의 것인가?

기계시대이며 전자정보시대에 기계는 중요한 예술의 내용이자 형식으로 인정받고 있다. 기계와 기계가 만들어내는 운동 또는 현상은 미적 스타일이며 미적 세계와 의미를 구성한다. 이런 맥락에서는 신기운의 기계가 예술의 가능한 영역에 있게 된다. 그러면 그의 기계는 어떤 심미적 효과를 만들어내는가? 무언가를 갈아 없애는 것은 그로테스크하며 비극적이다. 고대 포악한 왕이 노예를 갈아 먹는 행위를 통해 노예의 신체와 영혼을 완전히 소유했다는 신화적, 제의적 행위와 연결시킬 수도 있다.

신기운의 기계는 인간이 오늘날 현대인으로 존재하도록 봉사하는 각종 일상 사물들과 유용한 기구들을 갈아버린다. 작가를 대신하여 갈아버리는 데 그치는 것이 아니라 그 찌꺼기로 돈의 형태를 만들기도 한다. 그가 부수고 다시 만든 것은 분명 다른 차원의 사물이며 그것은 우리의 해석의 범위를 넘어서는데 신기운 개인의 의식의 가장 깊은 수준에 내재하는 것들과 관련된다는 것만 추측해볼 수 있다. 단토Arthur Danto의 말처럼 모더니즘의 세례를 받은 예술은 모든 점에서 자기성찰적이기 때문이다. 다만 그가 만든 돈은 오직 예술적 가치로서 인정받을 때에만 유통 가능해진다. 마치 불법 밀주를 만드는 것과 같다.

어쩌면 작가가 갈아버린 것은 심상용 선생의 해석처럼 자신을 억압하는 어떤 것이거나 그것의 억압에 대한 복수일지도 모른다. 사물에 대한 복수. 돈의 노예가 된 사물에 대한 복수. 더 나아가

자본과 경제의 논리에 굴복하고 아부하는 예술이라 명명된 사물과
행위에 대한 복수일 지도 모른다. 정의와 복수의 그리스어 어원이
같다는 것과 함무라비 법전을 떠올려보면 받은 만큼 돌려주는 완전한
법과 정의의 실현이 바로 복수다. 행위에 대한 반행위의 욕망일지도
모른다. 어쩌면 그의 기계는 타나토스 또는 카오스를 향하는 원형적
욕망의 현신이거나 비극의 막장을 장식하는 기계로 만든 신일지도
모른다.

## 시간의 은유

한편으로 사물을 가는 기계는 시간의 은유적 장치가 된다. 시간은
가장 포악한 사물의 적이기 때문이다. 어떠한 사물도 어떠한 존재도
시간 앞에 영원할 수 없다. 그러기에 기억이 절실히 요청되는데, 예술은
시간을 거스르는 일종의 기억장치이기도 하기 때문에 사물을 가는
기계가 시간을 은유하면서 일종의 현재 가능한 예술의 존재와 의미를
우리의 기억으로부터 삭제하는 과정을 보여주는 것으로 읽을 수도
있다.

　　앞서 인간의 세계에서 복수와 정의의 문제를 건드린다면 이
시간의 은유로서의 이해는 인간의 의미를 완전히 벗어난 자연의
원리에 다가가는 것이다. 인간의 손을 벗어나 기계로 환원된 파괴와
해체의 역할은 분명 파괴적인 자연의 면모를 떠올린다. 현대의 시간은
어쩌면 더 이상 과거 현재 미래로 흐르지 못한 채 다만 변하고 운동할
뿐이기에 우리에게 허용된 시간은 파괴되거나 창조되는 순간들의
집합일지도 모른다. 시간의 비합리적 차원이 전면에 드러난다.

## 완전한 소통

다시 돌아가서 수은은 일정한 온도에 이르면, 물론 그 온도는 절대
0도로 대변되는 우주적 차원의 온도인데, 초전도체가 되며 저항이
제로에 이르러 전류를 온전히 흐르게 한다는 이야기는 뭔가를
떠오르게 하지 않는가? 완전한 소통. 이상적 소통. 근래 미술계에서
가장 빈번히 회자하는 바로 그 소통을 떠올리게 한다.

   예술이 수은처럼 어떤 우주적 차원의 온도, 비약하면 어떤 보편적
차원의 지점에 이르면 우리가 꿈에도 열망하는 바로 그 완전한
소통을 현실화하지 않을까? 또 완전한 소통이란 사물과 사물, 인간과
인간, 의식과 의식의 소통, 궁극에는 인간과 신의 소통에 대한 종교적
이념의 한 변형이지 않을까? 신기운의 작업은 즐거운 유희를 허용하지
않는다. 블랙코미디처럼 사물을 가는 희비극성의 연속운동을
다큐멘터리로 만든다. 그것은 사물을 사멸시키는 시간의 은유
장치이기도 하며 반反예술의 선상에서 바라본 풍자기계이기도 하다.

## 형이상학을 낳는 기계

시간은 기억조차 무력화시키며 그 끝없는 파괴의 본성을 발휘하여
모든 것을 해체해 나간다. 그것이 무無를 향한 우주의 운동인지,
완전한 세계로 나아가는 것인지 이미 시간 속에 사멸 중인 우리는 또
우리가 만들어낸 각종 예술장치들은 헤아릴 수 없다. 시간은 인간의
의미를 완전히 벗어난 지점에 있기 때문이다. 그러니까 여기서부터
그의 기계는 대단히 형이상학적인 문제를 다루는 장치가 되어버린다.
사유를 촉발하는 기계가 된다. 그것은 평범한 사물로 화하는 기계가
아닌 상징기계이며 표현기계가 된다. 스피노자가 돌을 갈아 렌즈를

만드는 업을 통해 생계를 이어갔다는 오래된 전설이 신기운의 기계를 통해 회상되며 스피노자가 사유한 표현과 존재와 신의 문제 그리고 자유의 문제를 우리는 들뢰즈의 도움을 받아 신기운의 기계에 투사할 수 있다. 역설적으로 예술과 표현의 문제가 다시금 기계장치를 통해 표현된다.

사물을 가는 기계는 표현의 문제를 다시금 떠올리며 또 사물을 해체하는 것이 매우 의미 있는 표현 행위라는 이상한 생각으로 나아간다. 인간의 상상과 의미를 가감 없이 소통시킬 수 있는 표현의 수단을 우리는 사물을 분쇄하는 장치에서 엿볼 수도 있는 것이 아닐까. 저 남은 가루들이 돈이 되던, 무엇이 되던 간에 무언가 사라지고 그 덕에 무언가는 가능해진다. 사물을 제거하고 비움으로써 새로운 표현과 존재가 가능해진다는 상투적이고 진지한 이야기의 윤회가 다시 떠오른다.

스타일이 가장 중요한 의미의 세계로 떠오른 오늘의 미술 세계에서 고전적인 의미의 전형성이 무대의 뒤로 물러서고 표현의 표면 혹은 그 거죽과 스타일이 더욱 의미화 하는 세계로 진입했다는 것이 현대미술의 가장 특징적인 징후로 인식된다. 신기운의 기계와 기계의 영상 다큐멘터리가 이것을 새삼 확인한다. 파괴하는 기계의 창조라는 희화적 역설은 우리의 시선과 지평에서 빠르게 해체되어가는 의미들과 논리들의 세계를 경쾌한 분위기로 은유한다. 비합리주의의 선로에서 기계가 몽상을 시작한다.

# 보라매 댄스홀

_ 정연두展

셸 위 댄스? 팔로우 미! 셸 위 댄스!

숨이 가빠지며 정신이 산란해지고 더 이상 그 자리에 서 있을 수가 없었다.

전시 오픈일. 지인들과 눈인사, 수인사를 나누며 전시장을 돌다 보라매공원 댄서의 해맑은 웃음과 함께 춤추자는 권유를 받고는 무척 머뭇거리다 전시장을 빠져나왔다. 조금 후 전시장에서 만났던 후배도 나오길래 (그 후배에게 바쁜 일이 있다고 말하고는 먼저 전시장을 나왔지만) 이야기를 나누었다. 후배 왈, '춤을 배워봅시다' 하는 분위기가 쑥스러워 나왔단다.

댄스홀이 아닌 미술 전시장에서 좌우 전후로 흔들리는 엉덩이와 허리선, 앞뒤로 내어뻗는 다리 동작, 밝은 얼굴로 남녀가 함께 적정한 거리를 유지하며 진행되는 춤을 보면서 이렇게 목석처럼 가만히 서서 바라만 보고 있는 자신이 조금은 어색하고 민망한 기분이 들었다. 춤을 추자면 어떡하지, 하는 걱정이 앞서고 식은땀이 났다. 거의 막춤 수준에, 웬만큼 술에 취하지 않고는 춤추는 것을 지극히(!) 어색해 하는 나로서는 맨 정신에 낯선 사람들과 전시장이라는 공간에서 춤을 춘다는 것이 매우 곤욕스런 일이다.

'모든 것을 잊고 춤을 춥시다'는 미술 행위인가? 정연두의 전시를 전시라고 해야 하는가? 이번 전시는 나름의 미술 창작과 감상과 교류의 스타일에 익숙한 사람들에게 심리적인 갈등과 문화적 차이, 또 온몸의 감각으로 즐기는 것에 대해 생각하게 한다. 교양과목으로 사교댄스를 배운 이들에게는 자연스러운 유흥이 그렇지 않은 사람들에게는 (나를 포함해 유달리 내 주위에 많다) 버거운 숙제처럼 느껴진다. 사교댄스를 불편한 유흥이라고 한다면 너무 고리타분한 생각일까? 마치 화석이 되어버린 기분이다.

이 전시는 언젠가 들었던 말을 떠올리게도 한다.

"서양문화를 알려면 춤을 알아야 해, 사교춤!"

언젠가 한국성에 대한 이야기를 하다 이미 우리는 서양인이 되어버린 것이 아닐까, 하는 생각도 했었고 오리엔탈리즘에 대한 이야기를 하다가도 오리엔탈리즘이 우리의 관념을 만드는 필수 재료가 되었다는 생각도 했는데, 반드시 그런 것만도 아닌 것 같고. 정연두 전에서 보여주는 춤을 퍼포먼스로 보는 것이 이해는 쉽지만 반드시 그런 것 같지도 않고.

강과 바다와 산으로, 또 사상과 관념으로 네가 나와 변별되던 차이가 사라져버린 지금, 너무도 친숙하게 자리 잡고 내면화하고 성장하는 세계화 사회 속에서 끊임없이 나 스스로를 타자로 몰아가는 태도도 반성하게 되고, 여하튼 '춤 한번 추시죠!'라는 제안에 온갖 생각이 몽글몽글 피어오른다.

편안하게 안심시키던 권위와 질서가 사라져가는 문화 속에서 미술이라고 섬처럼 남아 있을 리 없고, 그러니 정연두가 던지는 질문이 질서의 파괴라고 봐도 괜찮다. 기존의 미술 행위라는 것과 그의 행위를 비교해보면 혼란스럽기 때문이다. 분명한 것은 《보라매 댄스홀》이 벽지 예술이 아니라는 것과 단지 팝적이라거나 미술과 일상의 만남이라는 개념으로 규정하기에도 뭔가 빠지는 부분이 있다는 것이다.

'전시 리뷰라는 것이 나름의 감상 길잡이 노릇을 해야 하는데……' 생각하면서도 명쾌한 감상의 기준과 평가를 제시하기 좀체 어렵다. 이번 정연두의 전시도 그렇고, 우리의 관념에 자리한 것들이 어지러운 비행과 무질서를 행하는 마당에, 요즘은 리뷰를 쓰는 것이 곤욕이고 숙제다.

# 레드 후라이드 치킨

_ 고승욱展

2000년 봄 대안공간 풀에서 고승욱 개인전이 있었다. 날씨는 전시 기간 중 내내 맑았는데, 인사동은 무슨 공사를 벌이는지 온통 파헤쳐져 있고, 제트기류를 타고 날아온 황사 바람과 엉켜서는 흙먼지 바람이 회오리쳤다.

그의 1회 개인전은 풀의 바로 옆 관훈갤러리에서 1997년에 있었다. 사실 난 그 전시를 봤음에도 전혀 기억에 없었는데, 작가와 한참을 얘기하던 중에야 떠올랐다. 그러고는 이번 전시와 비교해보기 시작하였다(마음속으로).

1회 전시는 한마디로 '1997년 남한 서울 인사동에서 부활한 개념미술'.

90년대 중반 고승욱의 작업실을 자주 방문했던 나는 그의 관심사가 소위 본격적인 예술철학으로서 예술 현상의 개념적 반성에 있다는 것을 알고 있었다. 그런데 이번 그의 전시 《레드 후라이드 치킨》을 보면서 예술의 개념과 현상에 대한 비판적 접근이 전시 형태를 띠고 지속되기 어려운 우리 미술계의 여건에서 참 고투하고 있구나, 하는 생각이 떠올랐다. 그는 예술을 우리 인간 사회를 이루고 변화시키는 하나의 언어로서 그리고 힘으로 생각하며 작업한 듯하다.

전시를 보며 작가에게 우스갯소리를 하나 했다. "글쎄 전시 리뷰를 의뢰 받았는데, 이렇게 써야겠어. 고승욱은 알고 보니 여자였더라! 라고." 그런데 사실 그 말은 그의 작품이 주는 인상이 매우 거칠다는 것을 반어적으로 표현한 것이었다. 바닥에 깔려 있던 설치물 〈레드 후라이드 치킨 2〉는 전시 서문을 쓴 박찬경 씨의 말처럼 아직도 우리 현실의 발목을 잡고 있는 '레드 콤플렉스'를 암시하며(실제로 관객의 발목이 빨간 비닐봉투의 손잡이 구멍에 걸리게 설치되어 있다) 동시에 한 젊은 작가가 미술계라는 보이지도 잡히지도 않는 대상에게 보내는 편지(1997년 1회 개인전에 보낸 관객의 답장에 대한 작가의 또 하나의 답장)이며 아주 쎈(!) 농지거리다.

고승욱의 작품을 자세히 살펴보면 우리 주위의 일상용품을 소재로 매우 알뜰살뜰 치밀하게 작품화하고 있다고 느껴진다. 〈애국 다이어트〉, 〈레드 후라이드 치킨〉, 〈선지〉, 〈강냉이맨〉, 〈비누 조각〉 등. 이번 전시에 나온 작품들은 모두 그 작품 제명이나 소재 그리고 제작 및 설치 방법이 매우 간명하고 경쾌하지만 관객에게 주는 울림은 매우 크다고 여겨진다. 〈애국 다이어트〉가 보여주는 이데올로기 과잉과 비만에 대한 다이어트라는 냉소, 가장 싼 것들로 제작된 작품들이 보여주는 예술을 둘러싼 고상한 아우라의 허구, 〈강냉이맨〉이 뜻하는 '뻥'튀기 된 인간.

그의 이번 전시에서는 무엇보다 작품이 보여주는 시각적, 행위적, 언어적 이미지가 관객(미술계를 포함한)에게 한 걸음 성큼 다가갔다. 한국 현대미술의 희망은 '곡괭이 날'로 하늘을 날고자 꿈꾸는 비현실적인 〈날개〉에서 살짝 드러났다.

p.s. 고백하자면 이 리뷰를 쓴 뒤 대안공간 루프에서 2002년 연말에 경매 파티가 있었다. 그때 고승욱은 이 전시 제목과 동일한 〈레드 후라이드 치킨〉이라는 작품을 내놓았고 전시 리뷰까지 썼던 나는 무척 마음에 들었던 이 작품을 구입하였다. 그 뒤 몇 년 간 소장을 하다 갤러리에 전시하기 위해 잘 포장해 집에 두었던 작품을 꺼내 놓게 되었다. 이 작품은 알다시피 소위 이태리타월이라고 부르는 빨간 때밀이 수건과 세수수건을 꽁꽁 묶어 만든 작품이었던 까닭에 몇 년간 포장한 채 보관하다 보니 납작하게 눌려 있었다. 본래 형태를 잡기 위해 포장을 풀어놓은 채 출근을 하였다. 그런데 그날 저녁 퇴근해 보니 이 작품이 아주 곱게 펼쳐져 있었던 것이다. 어머니께서 아니 왜 때수건을 꽁꽁 싸놓았냐며 그것을 푸느라고 아주 고생하셨다며 불평을 하시는 거였다. 아이쿠, 어머니 그거 작품이에요, 했지만 이미 엎질러진 물이었다. 본래의 때밀이 기능을 회복한 이 '레드 후라이드

치킨'은 아직도 우리 집에서 곱게 잘 펼쳐진 채 한자리를 차지하고 있다.

# 친디아 현대미술의 빛과 그림자

_《차이나 게이트》展 &
《헝그리 갓: 인도 현대미술》展

----------------------------------------

----------------------

---------------------------

아르코미술관에서는 《차이나 게이트》전이 한창이다. 한편 부산 현대미술관에는 《헝그리 갓: 인도 현대미술》전(2007)이 막 문을 열었다. 이 두 전시를 보며 2005년 후반부터 불기 시작한 중국 현대미술의 열풍에 대해, 그리고 그 열기를 더욱 고조시키는 인도 현대미술의 또 다른 기운을 우리는 숙고해보지 않을 수 없다. 이 열기와 광풍은 한국 현대미술계에 딥임팩트로 작용할지도 모르기 때문이다.

### 1

맑스의 말을 빌리면 한국 미술계에는 지금 친디아라는 유령이 배회하고 있다고 말할 수 있다. 최근 몇 년 간 한·중·일을 중심으로 활발한 현대미술 권역이 형성되었고 홍콩, 싱가포르를 비롯한 동남아시아와 더 나아가 인도와 호주의 현대미술이 가세하고 있다. 무엇보다 중국 현대미술의 등장 혹은 재평가는 아시아의 현대미술계를 풍성하게 하였다. 이러한 현상은 우리 미술계에, 정확히 말하자면 우리의 미술시장에 강력한 동력이 되었다. 아시아에 부는 현대미술에 대한 열기는 어쩌면 이미 겪었어야 할 현대미술의 세계화가 뒤늦게 바람을 일으키는 것처럼 보이기도 한다. 또 그만큼 우리 미술계가 아시아의 다른 문화에 대해 무관심과 무지함을 깨닫지 못해왔다고 할 수 있다.

본래 현대미술은 자본주의와 떼어놓을 수 없다. 신이 죽어버린 현대의 세계에서 현대미술은 그 역할을 충실히 수행해야 하며, 자본주의 시대의 전형적인 인간 감성의 풍경을 우리는 현대미술 아니 현대미술시장에서 볼 수 있다. 그러니 미학적 가치판단의 문제로 한정하기도 어렵고 또한 기존의 비평적 방식과 잣대를 쉬이 대기도 어렵다. 그러니까 전시 기획자나 미술 비평가보다는 딜러나 컬렉터의 입장에서 바라보는 것이 작금의 현상을 이해하기에 용이하다는 것이다.

작년(2006) 서울옥션에서 중국 현대미술가 순위를 10위까지 발표했는데, 그들의 재산이 수백억 원에 이른다는 이야기가 인구에 회자되기도 하였다. 인기 순위 1, 2위를 다투는 웨민쥔과 장샤오강張曉剛의 작품 가격은 수억 원을 호가하고 매달 그 가격이 치솟고 있다. 또한 국내의 갤러리들은 판매가 이루어지는 중국 현대미술가들을 앞다투어 프로모션하고 있다. 아라리오갤러리, 표화랑, 아트사이드갤러리, PKM갤러리, 현대갤러리, 금산갤러리, 공화랑 등 상업화랑 대부분이 중국 현대미술을 미술시장의 블루칩으로 보고 개발에 집중하고 있다. 사실 시장추수주의라는 비난도 있으나 시장이 활성화되면 자연스럽게 작가와 작품과 다양한 인프라가 교류하는 가운데 안정적인 네트워크와 시스템이 갖춰질 것이다. 아시아 지역을 아우르는 보다 큰 현대미술시장이 형성되는 것은 향후 비전 있고 뛰어난 현대미술가들이 나올 수 있는 환경이 갖춰지는 것이라고 할 수 있다. 시장은 시장이 알아서 할 일이고 예술은 예술가들이 할 일이란 얘기가 된다.

각종 언론매체들은 연일 중국 현대미술의 행보를 주시하고 근래엔 인도 미술에 대한 관심을 갖기 시작했다. 돈이 되기 때문이다. 이러한 배경에는 시장의 욕망이 자리한다. 현대미술이 이제는 예술의 영역이라기보다는 경제와 시장의 영역이라는 사실을 다시금 떠올리게 한다. 자본주의 시장원리의 세계에서 욕망은 얼마나 정당한가.

한동안 일간지의 문화란이 축소되고 미술 관련 기사가 퇴출되던 시기를 지나 다시금 미술에 대한 뉴스가 화려하게 부활한 것은 역시 시장의 힘이다. 홍콩크리스티에서 얼마에 팔렸다, 소더비에서 경이적인 가격을 경신했다, 한국의 갤러리들이 광맥을 찾아 중국으로 향한다, 등등. 한국 사회에서 일어나고 있는 현대미술에 대한 관심은 마치 부동산이나 주식을 보는 태도를 연상시킨다.

앞서 살펴본 것처럼 중국에서 현대미술가로 성공한다는 것은 신흥

귀족이 되는 것과 같은 의미다. 그들은 평균적인 중국인들과는 매우 다른 예외적인 경우라고 할 수 있다. 2006년 4월 베이징무역센터에서 열렸던 베이징아트페어의 모습을 보면 첨단 무역센터에서 화려한 의상과 조명이 빛을 발하고 수많은 각국의 미술 관계자들이 작품을 거래하는 같은 시각 이 무역센터 앞에서는 4~5살 소수민족 아이들이 다 찢어진 옷을 입고 이리 뛰고 저리 뛰며 시꺼먼 손을 내밀고 구걸하고 있었다. 이 극명하게 대조되는 풍경이 중국의 현대미술을 다른 시각으로 바라보게 한다. 극소수의 현대미술의 속도와 일반 정치, 경제, 사회의 속도가 불균형이 심하다는 것이다. 이 지점에서 다시금 시장과 예술의 충돌과 갈등의 힘이 점진적인 동시에 매우 역동적인 변화를 견인하리라 예상된다.

한 가지 특기할 만한 점은 이들 소위 잘나가는 중국 현대미술가들이 상당히 정치적이거나 사회비판적이라는 것이다. 팡리쥔方力鈞, 장샤오강, 웨민쥔이 모두 그런 맥락에서 현대미술계의 비평적 지위를 획득했다. 또한 개인주의적이며 반사회적인 퇴폐성을 다수 포함하기도 하고 역사적 비판력을 보여주기도 하는데, 이러한 경향의 작품들이 세계미술시장과 적극적으로 결합한다는 것이다. 이번 《헝그리 갓Hungry God》에서 선보인 수보드 굽타Subodh Gupta의 〈탐욕의 신에게 바치는 5제물〉, 나타라지 샤르마Nataraj Sharma의 〈Freedom Bus〉, 날리니 말라니Nalini Malani의 영상작품 〈Mother India〉 또한 현재 인도의 정치, 경제, 사회와 역사에 대한 반성과 비평의 맥락을 놓치지 않고 있다.

반면 우리나라의 정치적이거나 사회비판적인 현대미술과 퇴폐적인 취향들은 어떤가? 그 예술성과 전위성은 비평적 수준에서는 인정받으나 미술시장과는 동떨어져 있거나 대단히 소극적이었다. 다소 긍정적으로 해석하면 전향적이었다고 할 수 있다. 따라서 현대 한국사회의 다양한 이해와 내러티브를 담아내던 작가들과 미술의

경향이 제자리에 머물거나 다른 지점으로 퇴행하는 등 철저하게 시장에 결합하지 못하였다. 이는 이후 신예 미술가들의 전문적 창작의 열정을 견인하지 못하는 요인이기도 하였다. 따라서 한국 미술계의 역사와 전문 인력, 기관 등의 인프라에 비해 경쟁력 있는 작가가 더 많아야 함에도 그렇지 못하다는 사실을 인정하지 않을 수 없다. 그러나 국제 경험이 풍부한, 민감하고 능동적인 예술가들과 많은 기획자들이 창작, 비평 등 실천력을 갖추어왔다는 점에서 한국의 현대미술이 높은 수준의 역량과 비전을 키워왔다는 점을 잘 선용해야 할 것이다.

### 2

"자본과 정보의 거역할 수 없는 진군이 글로벌리즘이라는 논리로 국가, 민족, 종교, 그리고 언어적 차이를 넘어 가속화 될수록, 소속과 지역의 잣대는 혼란스러워진다. …… 인도의 현대미술은 현재 대격변을 겪고 있는 중이다. …… 이 열두 작가의 작품은 인도의 역사적 궤적 안에 속하나, 이제 더 이상 단순히 인도라는 국가적 영역의 문제로만 한정할 수 없다. 그러한 편협성은 오로지 전형적인 인도의 특성을 표현하는 것만이 곧 정통한 작품이라는 틀에 박힌 속 좁은 판단일 수밖에 없다. 그보다는 예술의 실행 전반에 걸쳐 이미 전제된 보편성에 관해 의문을 제기해야 하며, 더불어 그것이 어디에 속하는가보다 "어떻게" 속하는가에 관해 물어야 할 것이다."

- 차이타니아 삼브라니, 《헝그리 갓》전 기고

중국이 중화문화의 부활을 통해 아시아의 중심과 세계의 중심국가로 거듭나려 하고 있고 그 선두에 중국의 야심찬 경제 문화 프로젝트와

중국 현대미술이 있다. 인도를 포함한 아시아의 많은 국가들도 자국의
예술과 문화를 특성화하면도 국제교류를 통해 세계화하려 하고 있다.
많은 아시아 국가들이 비엔날레와 같은 대형 국제 전시회를 여는
까닭이 여기 있다. 이는 우리가 살고 있는 시대가 한 민족과 나라의
문화예술이 타자와 나누고 교류하지 않는다면 사멸할 것이라는 점을
보여준다. 따라서 오늘날 현대미술의 중심화두는 아시아와 아시아를
넘어선 세계와의 교류와 네트워크다.

　　현재까지 아시아에서 한국의 현대미술문화의 역할과 역량은
다른 나라들에 비해 견실하다고 할 수 있다. 경제 발전과 함께
성장한 정치적 민주화와 현대예술과 문화의 오랜 경험과 역사 등이
그 요인이다. 아직까지 상하이비엔날레, 베이징아트페어 등 중국의
현대미술을 견인하는 시스템은 여전히 광주비엔날레, 부산비엔날레
등 다양한 현대미술 양상을 보여주는 한국의 현대미술과는 인프라와
시스템에서 격차를 보인다. 중국의 사회주의 시스템과 관리문화가
여전히 잘 작동하는 한 본질적으로 보편성과 국제주의를 향하는
현대미술에서는 지리멸렬할 수밖에 없기 때문이다. 그러나 그 격차는
빠른 시간 안에 좁혀지고 동등한 조건에 놓일 것이다.

　　무엇보다 주목해야 할 점은 한국의 현대미술이 지닌 가장
중요한 자원과 동력은 전통문화와 서구문화가 오랜 기간 다양하게
갈등, 경쟁, 삼투해왔다는 것과 현대미술의 중요한 상상력의 원천인
근본적인 개인주의와 사적 욕망을 경험하고 학습해왔다는 것이다.
또한 상당히 고도로 섬세하게 진화하고 있는 문화정책과 시스템 또한
한국 현대미술의 힘이라 할 수 있다. 중국과 인도 등 여타 아시아
지역의 현대미술이 보다 자생적이고 자립적인 현대미술문화를 만들기
위해서는 개인이 한 개체로서 사회 또는 공공과 분리된 경험이
요구된다고 하겠다.

　　한국 현대미술 또한 국제적 경험과 근본주의적 개인주의의 체험과

경험이 보편적인 현대미술로 승화하기 위한 급박한 과제들을 인식해야 한다. 현대미술의 국제주의 양식이나 국제적 흐름에 개방된 보조를 맞추는 것과 더불어 자기 정체성이 분명하게 확인될 수 있는 미학과 역사를 만들어야 한다. 수시로 맥이 끊기고 갈지자 행보를 하고 미술계 외부의 논리에 과도하게 경도되는 미성숙의 구습을 하루 빨리 벗어야 한다.

# 불투명한 관람기

_ 2006상하이비엔날레

----------------------------

---------

먼저 고백하자면 이 관람기는 정말 편견과 불확실한 정보와 짧은
사색과 불투명한 사실 확인을 통해서 평범한 관광객의 신분으로 쓴
관람기라는 점을 밝히고 싶다. 그러니까 상하이비엔날레는 상하이의
여러 관광 코스 중의 하나라는 전제 하에 쓰인 불투명한 글이라는
것이다.

## 오! 미니미!

상하이비엔날레가 열리는 상하이아트뮤지엄Shanghai Art Museum을
찾아 인민광장에 들어섰다. 날씨는 아주 화창했고 마작을 하거나
태극권을 하는 노인들이 여기저기 모여 있었다. 간혹 윗도리를
벗고 이리저리 뛰어다니며 운동을 하는 중국인 아저씨들이
보였다. 사실 인민광장은 광장이라기보다는 공원의 모습이었다.
상하이아트뮤지엄을 찾아 광장을 가로질러 가면서 조금은 의아했다.
어디에도 비엔날레라고 씌어 있는 플래카드나 포스터가 보이지 않는
것이다. 대신 연못을 사이에 두고 상하이아트뮤지엄에 바로 인접한
현대미술관Museum of Contemporay Art, Sanghai에서 《Entry Gate: 중국의
이종혼성미학》이라는 전시가 열린다는 배너들만 눈에 띄었다. 한참을
지나 상하이아트뮤지엄 입구에 비로소 상하이비엔날레 플래카드가
나른하게 걸려 있었다. 요컨대 상하이비엔날레는 듣던 바와는 달리
우리나라의 광주비엔날레나 미디어시티 서울과 비교하기에는 작은
경량급의 전시라는 인상이었다.

## 이 부분은 그냥 지나쳐도 무방한데

상하이아트뮤지엄 입구 로비 가운데에는 중국 전통 건축양식의
짙은 갈색 조형물이 자리 잡고 있다. 이 건축 모형 주위에 중국의
현대미술가들을 포함해서 세계 여러 나라의 잘 알려진 미술가들의
작품이 늘어서 있다. 상하이비엔날레의 얼개는 하이퍼디자인을 주제로
하여 장칭Zang Qing, 황두Huang Du, 지안프랑코 마라넬로Gianfranco
Maraniello, 린 슈민Lin Shumin, 조나단 와트킨스Jonathan Watkins, 이우일,
샤오 샤올란Xiao Xiaolan 들이 각각의 섹터를 큐레이팅 하고 있었다.
이들이 구성한 섹터는 '디자인할 수 없는The Designable', '하이퍼디자인:
삶, 상상, 역사HyperDesign : Life, Imagination, History', '시간의 디-사인
De-sign of Time', '상하이ShangHigh', '예술과 디자인 그리고 그 밖의
일상', '보증된 확실성 속에 숨겨진 실재와 재현'을 각각의 주제로 삼아
연출하고 있었다.

## 그럼 내가 느낀 것들은 무엇이었나?

인상적인 것은 린 슈민의 주제인 '상하이'가 주는 느낌이
상하이비엔날레 조직위원장의 인사말과 은근히 결합하며 내게 어떤
편견을 주지 않았나 하는 점이다. 조직위원장의 인사말에는 흔히
국제 비엔날레의 인사말에서 자주 쓰이는 국제 관계, 호혜, 교류 등의
수사는 거의 사용되지 않았고 중국에 대한 무한한 신뢰와 또 중국의
중심과 첨단에 선 상하이에 대한 자긍심과 비전으로 가득했다는
것이다. 비약하면 인사말이 문화예술 행사의 인사말이라기보다는
정치적 슬로건을 선전하고 확인하는 듯 보였다. 확고한 중화사상의
미술판 버전이랄까. 이 지점에서 중국의 동북공정을 떠올리는 것은

나의 편견을 강화시켜주는 또 하나의 요소랄 수 있겠다. 무국적
국제도시와 문화예술을 자랑하는 상하이와 상하이 시민들의 품에서
태어났다고 하기에는 다소 폭이 좁다는 인상을 주었다. 여하간 무
두안챙 조직위원장의 인사말과 팡 챙 시안의 서문이 주는 불편한
심기와 바쁜 일정과 게으름으로 다른 큐레이터들의 아름다운 기획의
변을 마저 읽지는 못하였다. 차후에라도 꼭 시간을 내어 좋은 인상을
위해 노력하겠다는 다짐을 해본다.

　　다른 한편으로 이번 상하이비엔날레의 주제인 '하이퍼디자인' 또한
우리나라의 광주비엔날레와 비교하기보다는 광주디자인비엔날레를
떠올리게 하였다. 얼개는 첨단산업과 디자인문화로 짜놓고 내용은
이러저런 최근 현대미술의 성과와 모양새를 병치하여 채웠다는
느낌을 지울 수 없었다. 전체 주제인 '하이퍼디자인'이나 린 슈민의
'상하이'가 주는 수사학은 내용과 무관하게 미학적이라기보다는 정치
경제학적으로 빛을 발한다는 것이다. 또 말이 통하지 않는 까닭에
생긴 오해 아닌 오해가 이번 관람기의 인상으로 굳어져버린 감도 없지
않다. 그래서 오히려 미술관 안에서 본 비엔날레보다는 비엔날레를
둘러싼 상하이라는, 미술관 밖의 세계가 더욱 리얼하게 다가왔다.
시속 430킬로미터의 광속으로 푸동 공항에서 상하이로 들어오는
자기부상열차라거나 깔끔하고 세련된 상하이 시민들, 생기 넘치고
낙천적이며 밝은 얼굴들, 예원과 와이탄의 풍경이 보여주는 상하이의
상상력.

## 비엔날레 전시를 좀 더 살펴보면

각각의 섹터에 자리한 작품들을 보면 대체로 중국 작가들의 작품은
신선하며 여타 다른 국가의 작품들은 익히 알려진 작가들의

중요한 작품들을 다시 확인할 수 있었다는 점이 미덕이랄 수 있다. 다만 국제적으로 유명한 작가들의 작품과 스타일에 어떤 변화나 상하이비엔날레만의 어떤 개성을 만들어내기에는 지난 시절의 재현 내지 재탕이라는 느낌 또한 있었다. 한편 한국 작가로는 얼마 전 상하이비엔날레가 열리는 바로 그 자리인 상하이아트뮤지엄 전관에서 개인전을 열어 중국 미술계와 미술시장에서 귀빈으로 떠오른 이용덕 작가의 대형 작품이 1층 안쪽에 자리하고 있었다. 잘 알려졌다시피 그의 작품은 삶과 활력의 내용은 사라지고 껍데기만 남은, 또는 내용을 구조하는 외피를 주제로 삼는다는 점에서 작품의 스케일의 대형화와 더욱 공고해진 스타일에 경탄을 자아냈지만, 나에게는 오히려 그의 옆에 자리한 코디최의 페인팅이 생동감 있는 매력 덩어리로 비쳐졌다. 코리안 아메리칸으로서 많은 곡절과 어려움에도 불구하고 한국 대표로 참가한 모습에서 나는 생뚱하게 메이저리거인 박찬호를 떠올렸다. 이 대책 없는 망상력이라니.

최우람 작가의 작품은 미술관 가장 끝자리에 배치되어 사실 관객이 관람하기에는 작품의 위치나 동선이 좋아 보이지 않았다. 유려하게 운동하는 미지의 기계 생명체가 식민지 시절의 (지금은 사라진 광화문 뒤 중앙청을 떠올리는) 건축물인 상하이아트뮤지엄의 로비 한쪽에 매달려 아주 독특한 샹들리에로 번역되어 허우적거리는 인상이었다. 역시 작품은 제자리에 있어야 제 맛을 내는 것이다.

이경호 작가의 요란한 굴삭기 장난감들이 쟁쟁하게 공사판 소리를 내고 있었다. 저 굴삭기는 틀림없이 메이드인 차이나일 텐데, 생각하다가 우리나라, 아니 전 세계의 현대미술가들이 창작에 사용하는 재료의 대부분이 또한 메이드인 차이나라는 데 생각이 미치자 말 그대로 오늘날 우리가 어디에 서 있는지 되돌아보게 되었다. 이내 그게 뭐 그리 대수라고 나의 이 소중한 관람 시간을 잡아먹나 생각하며 시선을 돌렸다. 2004년 광주비엔날레에서 보여주었던

뻥튀기들이 굴삭기들로 변태하였고 다만 그때보다 물리적으로 좁고 답답한 공간에서 연출해야 했다는 점이 다르다면 달랐다.

## 그러면 중국 작가들의 작품과 상황은 어떠한가?

앞서 말했듯 중국 작가들의 작품은 전 전시장 요소요소에 빽빽하게 포진되어 있어서 마치 세계 제국들의 예술과 선의의 몸싸움을 하는 듯했다. 2002년과 2004년 상하이비엔날레를 비교해볼 때 이 선의의 경쟁은 상당한 경지에 들어섰다는 생각과 함께 특히 2002년 상하이비엔날레보다는 확연하게 국제화된 시선과 태도를 감지할 수 있었다. 마치 신혼부부와 몇 년간 결혼 생활을 한 부부의 그것처럼, 의식적으로 동거하던 현대미술이 비로소 의식하지 않은 채 동거할 수 있는 단계에 이르렀다고 할까. 시아시야오완Xia Xiaowan의 〈잔혹한 인간〉 또는 〈초현실적인 인간의 역사〉, 찬왕Zhan Wang의 서구문명을 상징하는 근대적 의약품인 〈알약으로 만든 부처들〉, 마얀송Ma Yansong의 〈먹구름 또는 제트기류를 타고 창공을 가득 메우는 오늘의 중국인〉을 포함한 현대인의 삶과 도시를 뒤덮는 현대성과 세계화와 자본화를 표현한 디지털이미지, 센팡Shen Fang의 화려한 네온 설치로 그린 풍경 등. 형식적으로나 내용적으로 상당한 프로세스를 보여주는 작품들이 포진해 있었다. 어쩌면 당대의 현대미술이라는 지붕 아래 활동하는 중국 미술가들의 대표급을 모아놓았다는 인상이었다.
상당한 자신감과 또 그에 걸맞는 품새를 보여주는 것이랄까. 그런 한편 어떤 면에서는 창작의 조형 방식이나 태도가 다소 상투적이거나 공식적인 느낌 또한 동시에 주고 있었다. 유통이 용이한 제품으로서의 독특한 중국식 완성도(?)를 보여주는 환각들이 눈앞에 어른거린다.
역시 데츠야 나카무라Tetsuya Nakamura나 나라 요시모토Nara Yoshitomo

등 일본의 대표 선수들과 한국의 작가들은 이들 중국 현대미술가들의 인해전술 앞에 근근이 불빛을 발하고 있는 듯했다.

## 상하이비엔날레의 호혜적 성숙을 바라면서

나는 다양한 편견과 왜곡된 인상들 사이를 우왕좌왕하며 몇 해 전 보았던 〈오스틴 파워Austin Power〉(1997)를 떠올려보았다. 세계를 구하기 위해 세계와 우주를 종횡무진 날아다니고 과거와 미래를 자유자재로 넘나들며 주체할 수 없이 넘쳐나는 자신의 섹시함을 자랑하는 첩보원 오스틴은 난쟁이 악당 미니미에게 눈을 찔리거나 급소를 맞고 쓰러지기도 하며 좌충우돌 소동을 벌인다. 광주비엔날레와 상하이비엔날레를 동시에 떠올리며 황당한 망상의 시놉시스를 쓰려고 생각해보았다. 그 내용은 온갖 실수를 저지르는 황당한 멍청이지만 주인공은 무수한 단점들에도 불구하고 여전히 매력적인 오스틴이라는 점과 또 종국에는 오스틴과 미니미가 화해하고 성숙한 파트너십을 선보이며 세계 정복의 환상에 빠져있는 닥터 이블을 함께 공존하는 현실세계로 이끈다. 눈치챘겠지만 광주비엔날레는 오스틴이고 상하이비엔날레는 미니미일 것이다. 이 허구적 이미지의 세계에 사는 내게는 큰 위안이 되기도 하는데, 이러한 유쾌한 여행기를 떠올리며 상하이비엔날레가 중국 문화예술계와 아시아와 세계인이 함께할 수 있는 성숙된 현대미술 축제의 장이 되길 기대해 보았다. 현대미술이 우리에게 주는 그나큰 미덕은 타자와의 개방된 이해와 관용과 관계 속에 상호 성장하고 성숙하는 계기와 터를 제공한다는 것이다. 하이퍼디자인은 외부만을 향하는 것이 아니라 내부를 향하기도 한다는 인식으로 하이퍼는 기술적 용어라기보다는 반성적 개념으로 사용했으리라 짐작도 해본다.

# 아름다운 시체의 몽상

_ 안드레 세라노

----------------------------

----------------

"(해안에서 익사체를 발견하고는)······ 아이들은 시체를 갖고 놀기
시작했다. 아이들은 오후 내내 시체를 파묻고 다시 파헤치면서
놀았다."

『백년 동안의 고독』을 쓴 콜롬비아의 문호 가르시아 마르케스 Gabriel
García Márquez의 「세상에서 가장 잘생긴 익사체」의 부분이다. 이
단편에서는 언뜻 엽기공포영화의 한 장면을 보는 듯 비현실적인
상황을 작가가 어떻게 문학화 하는지 잘 보여준다. 아이들은 해안으로
밀려온 허옇게 부푼 시체를 마치 죽은 개구리를 가지고 장난치듯 갖고
논다. 마침내 섬마을 사람들이 그 사실을 알고 난 후, 시신을 둘러싸고
대단히 환상적인 상상들을 경험하고는 이토록 눈부시게 아름다운
익사자의 모습에 비해 자신들의 꿈이 얼마나 편협한지를 깨닫는다.
그러고는 마을이 생긴 이래 가장 훌륭하고 시적인, 아름다운 장례식을
준비하며 자신들의 인생에서 가장 기억할 만한 제의를 치른다.
섬사람들은 현대문명의 중요한 금기의 대상인, 혹은 두려움과 저주의
대상인 죽은 몸과 죽음의 은유를 사랑스럽게 포용한다. 마르케스는
죽음의 은유에 언어의 무늬를 새겨 다른 세상을 보여준다. 새로운
차원의 열림과 경험을 제공하는 이 이야기는 죽음조차 한편의
부드러운 이미지이거나 유희일 수 있다는 생각의 자유를 준다.
　　매우 오래 전에 흑백영화로 본 다른 이야기가 있다. 프랑스의
영화감독 르네 클레망Rene Clement의 〈금지된 장난Jeux Interdits〉
(1952)으로, 이 영화에서는 남프랑스를 배경으로 2차세계대전 중
부모를 잃은 어린 소녀와 마을의 어린 소년이 어른들 모르게 죽은
짐승과 곤충의 시체를 모아 장례를 치러주는 이야기다. 아이들은 죽은
동물들을 모아 무덤을 만들고 십자가를 세워준다. 아이들은 십자가가
더 필요해지자 마을 교회의 십자가와 묘지에 있는 십자가까지
뽑아온다. 마침내 아이들의 장례식 놀이는 마을 어른들에 의해 금지

당한다.

　죽음이 장르를 떠나 예술 속에서 어떻게 형식화되고 표현되는지, 그리고 일상 현실과 자연이 예술을 통해 어떤 경험을 만들어내는지, 새삼 기가 막힐 정도로 일상적 예상과 습관을 벗어난다.

　온두라스 출신의 미국 사진가 안드레 세라노Andres Serrano의 〈시체 안치소〉 시리즈를 보면 이러한 사실을 다시 볼 수 있다. 그의 〈시체 안치소〉 시리즈는 죽은 시신의 특정 부위를 크게 확대하여 섬세하게 보여준다. 붉고 파랗고 노란, 화사한 꽃들이 만발한 한 편의 시화를 보는 듯, 죽음을 생각하지 않고 보면 그 사진들은 시각적으로 매우 풍요로우며 그렇게 아름다울 수가 없다. 죽음의 은유인 시체에 대한 편견을 버리게 만드는 그의 작품을 사람들은 포스트모던 미술의 주된 특성을 잘 반영했다고들 말한다.

　굳이 새해 벽두부터 죽음의 은유를 몽상하는 것은 아마도 원숭이해에 원숭이가 상징하는 예술가의 재기발랄함과 아무도 못 말리는 어린이와 같이 금기를 넘나드는 손오공의 유희를 통해, 죽음이라는 무서우면서도 무덤덤한 현실이자 거대한, 혹은 숭고한 금기조차도 예술가들에게는 무료한 삶의 시간 속에서 참을 수 없을 정도로 즐거운 한때를 보낼 유희였다는 오래된 이야기가 생각났기에 적어보았다.

# 메스껍고 낯설고 불편한

_ 매튜 바니

------------------------------

----------

〈브라질Brazil〉(1985)이란 영화를 보면 축축하며 어지러운 가상의 세계가 떠오른다. 실재하는 브라질이 아닌, 어딘가 있을 법한 가상의 브라질이라는 현대의 한 도시의, 혹은 국가의 이야기는 서울에 거주하는 나의 현실의 한 구석을 면도칼로 사악 긋듯 홈집을 내버렸다. 이 영화는 브라질이라는 원제와는 아무 상관없는 〈여인의 음모〉라는 제목으로 국내에 소개되었는데, 80년대 중후반에 포스트모던의 사조를 가장 잘 드러낸 최초의 영화 중 하나로 평가받았다.

이 영화가 진실로 포스트모던한지 아닌지는 그리 중요하지 않다. 다만 내게 무척 인상적이었던 것은 묘령의 사랑하는 여인을 찾아 떠나는, 우유부단하지만 평범한 한 시민이 어떻게 기이한 전체 사회의 구조 속에서 비틀리고 마침내 미쳐가는가였다. 마치 〈블레이드러너Blade Runner〉(1982)처럼 민주주의, 사회주의 사회를 가로지르며 동서양의 다양한 문화적 소스들을 이리저리 뒤섞으며 흩트려 놓고 감상자들에게 알아서 이야기를 연결하라는 투가 충격적이었다.

이 영화의 장면 가운데 매우 강렬한 인상을 주는 부분은 주인공의 어머니가 계속된 성형수술로 젊음을 유지하며 파티광으로 살아가는 장면이었다. 주인공의 눈에는 성형하지 않은 어머니의 노쇠한 피부가 흘러내리는 모습과 성형한 모습의 어머니가 오버랩 되며 괴기스런 환상을 만들어낸다. 이 장면은 속이 메스꺼워지고 울렁거리는 차멀미를 느끼게 하였다.

이 장면이 유달리 인상적이었던 이유는 내 개인적인 기억이 떠올랐기 때문이다. 오래전 크리스마스를 기념하는 은색 금색 장식 띠들이 얼기설기 하늘거리고 반짝이는 이미지의 연쇄를 보며 느꼈던 어린 시절의 이상한 멀미를 연상시켰고, 또 〈감각의 제국In The Realm Of The Senses〉(1976)의 여주인공이 사랑하는 남자의 정액을 받아먹다가

입가에 흘리는 세기말적 퇴폐의 심미적 효과가 일으키는 어지럼증을 동반한 기억 때문이었다. 거기에 줄줄이 딸려 나오는 기억들 중 움베르토 에코Umberto Eco의 단편소설도 있었다. 그 소설은 중년의 사내가 소녀를 욕망하는 『롤리타』(블라디미르 나보코프, 1955)를 패러디한 단편으로 젊은 청년이 70대의 할머니를 사랑하며 노인의 주름진 피부에 대한 연모를 느끼게 속삭이는 낯선 애욕(?)을 담고 있었다. 그런 불편함에 『북회귀선』(헨리 밀러, 1934)의 질펀한 섹스질의 기운이 뿌려지면. 더 나아가서 영화 〈화성침공Mars Attacks!〉(1996)에서 미국 대통령을 암살하기 위해 심야에 백악관에 침투한 기이한 화성인 여성의 무표정함과 유령 같은 움직임을 보고 느꼈던 그런 멀미와 같은 느낌들. 가까이는 김기덕이나 박찬욱 감독의 영화에 나타나는 극단과 극단의 감각과 심미가 부딪치는 것들과 작고한 김기영 감독의 〈화녀〉(1971)와 같은 영화의 감성들.

그런데 내가 〈브라질〉이란 영화를 비롯해 여러 작품들에서 느꼈던 개인적 체감을 이렇게 구구절절 늘어놓는 것은 결국 영상미라는 것, 더 나아가 본질적으로 예술작품이라는 것이 보여주는 심미적 효과라는 것들이 사실 무無윤리적이거나 반윤리적이며 결국 현실과는 배리되는 어떤 가능한 '현실 같음'에서 느끼는 것들이라는 것이다. 그러니까 굳이 그 형식적 범주나 규정이 예술이 아니라 하더라도 흔히 경험하기 어렵거나 거의 불가능한 경험을 재현하고 표현해내고 상상해내는 것이 예술세계의 미덕이라는 것이다.

최근 모 미술관에서 미국 미술가 매튜 바니Matthew Barney의 전시를 기획한다는 풍문을 듣고 〈크리매스터 사이클The Cremaster Cycle〉을 비롯한 그의 작품들이 보여주던 그로테스크한 감성들이 앞서 내가 〈브라질〉 등을 통해 경험한 것들과 그리 멀지 않거나 또는 아주 가까운 친족 관계에 있다는 생각을 했다. 매튜 바니의 작업이 주는 전체적인 인상은 일견 엽기적 혹은 호러적이었고 그로테스크한

환상으로 가득하고, 결국 그가 뿜어내는 감성은 앞서 줄줄이 언급했던 그 이상하고 메스껍고 낯선 상상과 불편함으로 환원되었다. 그가 표현해내는 그 이상스런 감각과 분위기는 내게로 전염되어 나 또한 이상한 상상의 스토리를 떠올리게 하곤 하였는데, 그것은 그가 생산해내는 그 이상스런 것(the thing)들이 아마도 그가 성장하며 경험하였고 그의 의식을 구성하고 지배해온 것들이 욕망하는 것이 아닐까 하는 추측이었다. 그리고 그의 감각과 분위기가 21세기 미국의 그리고 미국 중에서도 가장 미국적인 뉴욕의 심미적 상황과 관련이 있지 않나 하는 추측이었다. 물론 매튜 바니의 예술적 감성은 뉴욕에서 성장하였다. 하여튼 그의 작품들은 2001년 9.11테러와 얼마 전 뉴올리언스의 자연재해가 낳은 불안하고 절망하는 미국이라는 거인의 내면 풍경을 은연중 떠올리게 한다.

매튜 바니의 작품은 하나의 작품을 일반적인 현대미술이라고 배워온 관념과 사실에 끼워 넣기보다는 한 예술작품이 과거처럼 개인의 무해한 풍취만으로 감상하기에는 이제 우리를 엄습하며 둘러싸는 현실과 안으로부터 뿜어져 나오는 상상의 난폭한 원시적 활력이 그렇게 여유롭지 않다는 엄연한 진실을 생각하게 하는 미덕이 있다. 그러니 최근 불거져 나온 예술 현상을 둘러싸고 벌어지는 경박한 감각과 이해의 충돌들이 파국적으로 소모되는 것이 매우 우려된다. 좀 더 사려 깊은 감상과 이해의 미덕으로 불편한 감성과 메스꺼움과 멀미의 원인과 의미를 생각하는 여유가 필요한 시기다.

# 중심과 주변

_ 대안공간의 미술

- - - - - - - - - - - - -

- - - - - - - - - - - - -

2006년 4월 중순부터 5월 초까지 대구에서는 대구현대미술가협회와 대안공간 스페이스129가 함께 기획한 전시가 열렸다. 이 전시는 두 개의 전시로 구성되었는데, 하나는 대구의 젊은 차세대 현대미술가들의 전시이고, 다른 하나는 서울, 인천, 대구, 부산에 있는 대안공간의 기획자들이 추천한 젊은 미술가들의 전시였다. 참가한 대안공간들은 스페이스129(대구), 아트스페이스휴(서울), 루프(서울), 풀(서울), 사루비아(서울), 스페이스빔(인천), 반디(부산), 일주아트하우스(서울), 쌈지스페이스(서울) 등이다. 부대행사로 개최된 심포지엄에서는 1990년대 말부터 미술계의 중요한 변수로 나타난 대안공간들이 제기하는 대안성의 의미 규정과 그 역할에 관한 것들이 다뤄졌다. 토론 중 주목을 끈 것은 우리나라의 현대미술 상황에서 서울과 지역 간의 관계 혹은 차이에 대한 것들이었고, 참석한 이들의 대부분은 우리나라 미술계에서 대안공간의 정체성과 위상을, 즉 그 대안성을 선명하게 밝히는 데 직면한 문제들을 해결할 실마리를 찾을 수 있다는 데 대체로 공감하는 분위기였다. 대안공간이 우리나라 미술계의 변화를 만들어낼 어떤 변수임에는 틀림없다.

논의된 문제들은 이런 것이다. 어떻게 하면 서울과 지역의 공간적, 심리적 거리를 줄이고 중심과 주변이라는 담론적 상황을 극복하며 창작과 소통의 인프라의 차이를 개선할 것인가? 동시대의 미술가로서 발언하고 자신의 미학적 가능성을 제시할 수 있는 동일한 수준의 기회를 가질 수 있는가? 그러기 위해서 대안공간은 어떤 지점에 서 있는가?

점차 분명해지는 사실은 다양한 미술 주체 가운데 새로운 역할을 맡기 시작한 대안공간들이 서울 지역과 타 지역 간에 깊은 골을 만드는 차이를 선명하게 드러내고 현재의 상황이 지역 간 미술의 진정한 관계성을 상실해가고 있다는 점에서 생산적이고 의미 있는 공존의 관계성을 회복하는 데 중요한 역할과 지점이 되어야 한다는

것이다.

미술 관계자들은 우리나라 미술계의 상황에 대하여 서울의 현대미술 상황과 서구의 미술 상황 사이의 차이보다 서울과 지역 간의 차이가 더 크다는 데 일반적으로 동의한다. 이번 전시는 그런 점에서 문제의식을 공유하고 기타 지역들(서울도 하나의 지역으로서)과 대구의 젊은 현대미술가들의 창작 상황을 비교해보고, 서로를 이해하고 자신들이 서 있는 현재 위치를 확인할 수 있는 소중한 기회였다. 이를 통해 진정한 대안을 모색하고 찾을 수 있는 시도이기도 했다. 다양한 문제의식과 만남을 통한 이해로서 이번 전시를 계기로 대구와 인천, 부산, 서울 등 다양한 지역의 젊은 기획자들과 미술가들이 앞으로 함께 풀어야 할 것들이 제시되었고, 이번 전시와 같은 지역미술과 지역미술 간의 만남이 하나의 대안으로서 지속적으로 열려야 한다는 인식을 공유하게 되었다.

한편 전시 준비 기간 중 대구의 미술가들이 보여준 여유로운 심미적 혹은 문화적 태도와 분위기는 아마도 서구 현대미술이라는 하나의 전지구적인 심미적 통합의 과정을 고민하는 미술가들이 지녀야 할 미덕으로, 그것이 또 하나의 대안이 아닐까 하는 생각도 공유하였다. 결국 대안은 사람들이 중심이 되어 만드는 것이지 물리적 공간이나 조형적 혹은 형식적 실험이나 아이디어가 만드는 것은 아니기 때문이다.

개인적으로 나는 이 전시에 참여하면서 서울과 지역을 연결하는 고속철도의 물리적 편리함과 함께 '장애인의 날'에 '장애인'들이 고속철도를 이용할 수 없는 현실에 대한 불쾌한 심기(어찌 보면 미술가들은 영혼의 장애인들이 아닌가)로 고속철도를 이용하지 않았다. 그 덕에 이러다 교통사고로 죽거나 불구가 되는 것이 아닐까 조마조마하며 차를 몰고 왕복 일곱 시간 이상을 대구 시내와 고속도로 진입로를 찾아 헤매었다. 이번에도 우리의 도로 시스템은 길치인 나를

공황 상태에 빠트렸다. 아! 대안 찾아 삼백 리 길을 헤매는 신파극.

중심과 주변, 지역과 지역, 서울과 대구 등의 관계도 서로를 자신과 다른 일종의 장애가 있는 존재로 보는 데에서 그 심각한 차이가 생겨나는 것은 아닐까? 우리 사회 전체가 안고 있는 타인을 배려하지 않는 이기적인 문화가 낳는 장애들이 우리나라 미술을 불구로 만드는 원인은 아닌지 생각해볼 일이다. 분명 현대미술은 자칫 윤리적 문제를 야기하는 다양한 형태의 이기주의로 변질되기 쉬운 사이비 개인주의(천재와 스타로서의 영웅신화 혹은 성공신화)와 이웃하기 때문이다.

# 자본의 환영 그리고
# 우상에 등 돌리기

_ 도미니크 뮬렘

-----------------------------

------------------------

---------------

"자본주의 형성기에는 자본주의를 만드는 것이 기업가였지만,
발전된 자본주의 단계에서는 기업가를 만드는 것이 자본주의다."

― 베르너 좀바르트Werner Sombart

## 1

도미니크 뮬렘Dominique Muhlem의 전시가 얼마 전 인사동
예성화랑에서 있었다. 뮬렘의 회화는 사실적인 표현으로 후기인상파의
점묘법이나 리히텐슈타인의 망점이 선명한 그림들을 연상시켰다.
물론 그들에 비해서는 정교한 표현기법으로 마치 기계적 재현 과정을
거친 공산품Product의 느낌을 준다. 새로운 환영주의인가, 팝아트의
오마주인가?

팝아트의 특징적인 소재로 쓰이는 미키마우스, 코카콜라, 마릴린
먼로, 재클린 캐네디 등이 나오고, 인쇄 기계에서 막 찍혀 나온 옵셋
인쇄 또는 실크스크린의 이미지를 차용한 그림들 위로 등을 돌린
여인이 그림 속의 그림을 보고 있다. 살짝 바람을 타고 하늘거리는
얇은 치마와 예쁜 다리 등이 시원하게 파인 블라우스를 걸친 처녀,
프레타 포르테Pret-A-Porter에서 막 무대를 내려온 듯 챙 넓은 모자를
쓴 우아한 모델. 그녀들은 하나같이 등을 돌린 채 앤디 워홀의
캠벨 수프나 마릴린 먼로, 로이 리히텐슈타인의 코믹스, 페르난도
보테로Fernando Botero Angulo의 여인들, 얀 베르메르Jan Vermeer의
소녀를 향해 걸어가고 있다. 이상하다. 그녀들은 그림을 눈으로
감상한다기보다는 막 그림 속으로 걸어 들어가는 운동 중의 한
순간에 정지해 있는 것처럼 보인다.

뮬렘의 전시는 2007년 소마미술관에서 열렸던 《누보팝》전의
연장선에서 유럽 팝아트의 흐름에 대한 국내의 관심과 소개 과정의
한 지점에 있다. 작가는 영국을 거쳐 미국에서 꽃핀 팝아트의 전개에
대해 코멘트를 한다. 작품에 나타나는 팝아트 이미지들은 사실 일종의

삐끼(호객꾼)처럼 기능한다. 오히려 이 프랑스 화가의 관심은 등 돌린 여인에 있다. 이 여인은 작가의 무의식을 인격화한다고 볼 수 있다. 더 나아가 현실 속 관객의 시선에 등 돌린 여인은 현실보다 더 현실인 과잉실재(過剩實在, 하이퍼리얼리티)를 향한다. 사람들은 여기서 탄성을 지른다.

## 마그리트!

모 신문 텔레비전 광고에 차용되기도 했던 마그리트의 남자들. 마그리트는 조형적이기보다 철학적이다. 마그리트에게 등 돌린 중절모의 남자는 타자 또는 타자의 시선, 인식의 경계에 머뭇거리는 그것. 보는 주체와 보이는 주체들 그리고 타자. 시선의 문제에 몰입하는 것은 어쩌면 현대미술가들의 숙명일지 모른다. 따라서 우리는 뮬렘의 작품을 통해 후기구조주의자들의 타자와 주체의 문제를 가로질러 현대미술의 고전적인 문제인 시선과 재현으로 회귀한다. 그리고 그것은 현실과 이미지의 관계를 둘러싼 문제로 미끄러진다.

팝아트가 대중문화와 고도자본주의 사회의 현실과 삶을 재현한다면 또 말 그대로 우리가 그것을 믿는다면, 이런 생각이 든다. 비약하자면 팝아트의 형성기에는 팝아티스트들이 팝아트를 만들었으나 발전된 팝의 시대는 팝의 이미지와 이념이 확대재생산되고 자생성을 획득함으로 더 이상 팝아티스트들을 필요로 하지 않은 채 영속하거나 심지어 팝아티스트를 만들어내기에 이르렀다. 팝아트는 소비사회의 예술이다. 소비가 미덕이 되고 가치가 된 사회의 이미지다. 모든 예술은 나름의 미적 이념을 지니기 마련이니 팝아트는 이 시대의 가장 우세한 미적 이념 체계가 되었다고 할 수 있다.

뮬렘의 작업에 나타나는 패러디 또는 키치적 특징을 생각해보면

팝아트를 둘러싸고 벌어진 저급한 문화와 고급문화 사이에 다리를 놓는 긍정적인 미적 효과를 본다. 또한 서구 계몽주의 전통에서 구성해온 주체의 문제를 넌지시 다룬다. 근대의 시선이 드러나는 디에고 벨라스케스Diego Rodríguez de Silva y Velázquez의 〈궁녀들Las Meninas〉을 비롯한 많은 근대의 인물화들과 관련된다.

근대 화가들이 관객을 향해 화면 밖을 정면으로 응시했다면 뮬렘의 그림에서 작가는 사라지고 이미 우상이 된 마릴린 먼로가 관객을 응시한다. 최초의 관객을 상징하는 백화점에서 막 쇼핑을 마치고 미술관에 들른 날씬하며 동시에 가냘픈 현대의 여인은 시선을 감춘다. 관객은 시선의 대상, 초점을 알 수 없다. 미지의 낯설음과 예기치 않은 '그것'의 출현에 대한 불안이 전염된다. 여인들은 팝아트의 우상 속으로 걸어 들어가면서 관객의 마음속 우상을 향해서는 등을 돌린다. 시선의 결핍, 등 돌린 여인의 시선을 욕망하고 여인의 시선이 향한다고 추정되는 팝아트 명품의 세계를 소유하려 한다. 시선은 애매모호하며 막연한 욕망의 대상을 만들고 몰입한다.

## 2

오늘날 누구도 그 자신의 소외된 상태를 출발점으로 삼지 않고 생각하거나 느끼거나 행동하기 시작할 수는 없다.(랭, R. D. Lang, 1968) 그러니까 시선의 경험 그리고 그것이 가능하다면 타자의 경험이 필요하다. 시선과 타자로부터의 소외. 시각이미지로부터, 현대미술로부터의 소외를, 자기 정체성의 분열을 경험하지 않고는 우리는 이론을, 관념을 만들 수 없다. 독자적인 단단한 시선의 체계를 만들 수 없다. 과장하자면 그렇다.

지난 4~5년간 한국사회는 현대미술의 열풍으로 뜨거웠다. 그 중심에는 팝아트와 닮은 또는 가족 유사성이 있는 이미지들로 가득했다. 그리고 현대미술과 젊음의 만남. 이동기, 홍경택, 박용식,

권기수, 낸시랭, 강영민, 손동현 등 신예 미술가들이 팝아트와의 만남과 그 비약적인 성장으로 한국 현대미술의 성장을 견인했다는 것이 일반적인 생각이다. 이들은 마치 밀레니엄을 전후한 IT산업의 청년 벤처기업가들과 오버랩 된다. 스타이고 우상이다.

1980년대 후반 1990년대 초반 잠시 활성화되었던 미술시장은 2002년 이후 소폭 상승하더니 2003년 들어 과열되기 시작하였다. 미술품 경매와 아트페어가 인구에 회자되었고 총명하고 예민한 젊은이들이 큐레이터나 딜러를 꿈꾸었다. 소문과 사실이 결합된 미술시장의 확대는 팝의 정서, 팝의 미학이 자리 잡는 비옥한 토양이 된다. 그리고 미술에 대한 대중매체, 언론의 비약적인 관심의 폭증과 비례하여 현대미술 밖에 거주하는 사람들의 시선을 무서운 속도로 끌어당겼다.

## 그리고 꽝(Blam)!

미술과 연이 닿지 않은 이가 없는 집안이 없을 정도로 미술에 우호적인 우리의 전통적인 인식이 마치 부동산이나 주식처럼 미술품에 대한 황금광의 광기와 충돌한다. 시장경제와 세속주의와 예술이 조우한다. 예술의 선물시장이 형성되고 상품미학이 공공연히 광장을 메우고 미술사를 주재한다. 기계가 되고 싶어 했던 앤디 워홀의 꿈조차 하나의 상품(교환가치)이다. 꿈도 욕망도 죽음도 모든 것이 교환된다. 예술은 더 이상 감상(사용가치)이 아니라 영원한 교환 속에 욕망하고 숨을 쉰다. 동시에 예술이 조용히 등을 돌린다. 그럼으로써 시선과 대상이 만들어내는 자본주의 시대의 소유의 문제에 냉소적인 태도를 보인다. 여기서 눈을 맞추지 않거나 등 돌리기는 하나의 미적 전략처럼 보인다. 이런 식으로 시선의 운동, 상태, 태도는

현대미술가들의 중심주제가 된다.

　고도자본주의의 체계와 삶이 팝의 감수성을 촉발하고 양육하였다면, 이제 내면화하고 고도로 확산된 팝의 감수성이 자본주의 체계를 유지하고 강화하는 작용을 한다. 이러한 원인과 결과의 역전과 재역전이 오늘 우리의 일상이다.

# 내 친구 앤디 스토리

_ 앤디 워홀

---------------------------

----------

# 딸기넷에서 할인가격으로 제공하는 앤디 워홀 향수

만약 프리 택배서비스의 앤디 워홀 향수 및 화장품을 찾고 있다면 이미 찾으셨습니다.

www.strawberrynet.com에서 원하시는 모든 향수 및 화장품을 찾으십시오.

앤디 워홀 - 마릴린 레드(레이디스) Ladies Fragrance

앤디 워홀 - 마릴린 핑크(레이디스) Ladies Fragrance

앤디 워홀 - 앤디 워홀 Men's Fragrance

앤디 워홀 - Andy Warhol 2000 Men's Fragrance

앤디 워홀 - Marilyn Blue Ladies Fragrance

만약 앤디 워홀을 포함하여 세 가지 이상 제품을 구매하실 경우

엑스트라 5%의 할인 혜택을 드립니다.

포장 서비스는 모든 향수, 프래그런스, 코롱 및 화장품에 적용됩니다. (앤디 워홀)

스킨케어, 화장품 - (마릴린 레드(레이디스), 마릴린 핑크(레이디스), 앤디 워홀, Andy Warhol 2000,

Marilyn Blue ) by 앤디 워홀

마릴린 레드(레이디스), 마릴린 핑크(레이디스), 앤디 워홀, Andy Warhol 2000, Marilyn Blue

Strawberrynet only offers genuine branded 앤디 워홀향수. © 2006 Strawberrynet

스트로베리넷은 할인된 가격을 제공하는 새로운 스타일의 화장품 회사입니다.

## 오, 앤디!

언젠가부터 기억력이 매우 나빠졌다. 강의를 하다 갑자기 작품의
이름이나 작가의 이름이 생각나지 않는 경우가 많아졌고 어떤
계기가 있지 않으면 도대체 기억이 나지 않는 것들의 목록이 점점
늘어났다. 그 중에 대표적인 망각의 자리에 앤디 워홀이 있었다. 물론
앤디 워홀뿐이겠느냐마는 유독 강의 중에 그의 이름이 기억나지
않는 것이었다. 그 팝아트의 대표적인 작가 앤, 앤, 앤, 그 누구더라?
하고 종종 불성실한 강사의 정수를 보여주듯 학생들에게 묻곤
하였다. 네이버에 물어보세요! 그랬더니 딸기넷이란 화장품업체의
화장품광고가 떠버린 것이다.

　그 끝없는 망각의 늪 앤디 워홀은 어디서 통계를 냈는지는 역시
기억나지 않지만 우리나라의 현대미술가들이 가장 깊이 영향 받은
작가 선호도 조사에서 매번 수위를 차지하였다. 마르셀 뒤샹, 요셉
보이스와 함께 거론되는 이 이상한 인물은 고도자본주의 사회와
부대끼는 후배 미술가들에게 흔히 섬광과 같이 다가오는 영감의
원천이자 이제는 뿌옇게 멀어지는 망각의 대상이기도 하였다. 세계를
종횡무진하는 할리우드 영화의 수많은 파티 장면과 괴상한 괴짜들의
사교 모임에는 앤디 워홀을 연상시키는 인물이 빠지지 않고 등장한다.
앤디 워홀은 개인이 아니라 당대 미국 사회의 어떤 중요한 징후를
재현하는 집합명사였다. 수많은 앤디들이 앤디와 그의 친구들의
모임을 만들고 앤디들의 '공장들'에서 무한생산 무한유통 무한소비의
시대를, '팍스상품미학'을 완성하였다.

　사실 앤디 워홀의 후견인은 마르셀 뒤샹인데, 뒤샹은 유럽의
전화戰禍를 피해 미국으로 넘어옴으로써 20세기 미국 미술계에
근본적인 과제를 남기게 되었다. 물론 대중적 이미지와 미술작품의
오리지널리티가 주는 아우라가 아름답게 결합하는 앤디 워홀의

작업은 뒤샹의 과제에 대한 결정적 답안지로서 칭송을 받게 되었다.
물론 몇몇 이견도 있었지만 대세에는 영향을 주지 못한 미미한
것이었다. 앤디 워홀에 열광하는 미국인들의 충정을 누가 말릴 수
있었겠는가. 팍스아메리카를 구가하던 1960~70년대 콧대 높은
미국인들의 앤디 워홀에 대한 사랑은 우리의 무의식에도 영향을
주었다는 것이 분명해 보인다.

## 2006년 서울에서 앤디는

> "그래픽디자인, 판화, 회화, 조각, 영화, 대기예술AIR ART, 벽지, 사진,
> 대중음악, 저술, 미술관에서의 전시회, 텔레비전, 광고, 모델……"
>
> – 앤디 워홀의 전공 분야

몇 년 전 호암미술관에서 보았던 앤디 워홀의 기록 영상은 아주
우스꽝스런 연출이 돋보였던 기억이 난다. 흑백 인터뷰 기록 영상인데,
질문자가 질문을 하면 앤디 워홀은 아주 어색한 자세로 쭈뼛거리면서
작은 소리로 웅얼대면 옆에 서 있던 샤프한 댄디 스타일의
미술비평가가(혹은 매니저?) 아주 논리 정연한 말로 앤디 워홀을 대변해
주는 것이었다. 아! 저 놀랍도록 천연덕스러우며 바보와 바로 이웃한
천재의 모습을 열연하는 앤디. 특이한 행동과 요란스런 가십거리를
제공하는 엔터테이너로서 현대미술가의 표준모델. 대부분의 전설적
인물들의 비범함은 한두 시각에서 단순하게 보이는 것이 아니라
매우 상이한 그래서 도저히 한 인물에게서 함께 떠올릴 수 없이
이율배반적으로 충돌하는 것마저도 공존하는 모습으로 나타나곤
한다. 앤디 워홀이 그런 아이러니한 문제적 인물의 대명사일 것이다.
워홀은 1960~70년대를 대표하는 독특한 현대미술가의 전형을 만든

아이콘이었다. 독특한 머리 스타일과 패션, 머뭇거리는 어눌한 어투와 영감이 가득한 짧은 표현들. 앤디는 자신의 재능과 비전뿐 아니라 젊은 바스키아Jean Michel Basquiat의 재능을 누구보다 미리 알아채고 국제적 명성을 획득한 미국 최초의 흑인 현대미술가로 거듭나게끔 견인하기도 하였다. 스스로 걸어 다니는 상품 브랜드가 되고자 했던 이 기인의 탁월한 안목은 타인의 재능을 알아보는 데에도 빛을 발했다.

　동방예의지국의 사람들을 온전히 매혹시킨 팝아트의 삼총사. 앤디 워홀, 로이 리히텐슈타인, 클래스 올덴버그Claes Thure Oldenburg. 그러나 뭐니뭐니 해도 내 친구는 앤디다. 그의 기상천외한 아이디어와 감칠맛 나는 비즈니스 팝의 세계. 얼마 전 청계천에 상륙한 올덴버그도 여전히 앤디 워홀과 비견하기 어렵다. 만일 앤디가 살아있었다면 서울시의 의사결정권자들은 앤디의 손을 들어줬을 것이고 또 우리는 깊이 감명 받아 앤디 워홀의 방한에 맞춰 그를 환영할 오색 색종이를 준비하였을 것이다. 이 색종이들은 예술작품의 뒤에는 아무것도 없다는 냉소적인 미학과 비평을, 무수한 상품과 비즈니스의 표면들로만 이루어져 있다는 어떤 직관을 콜라주하게 된다.

　영화 〈바스키아Basquiat〉(1996)에서 앤디 워홀의 죽음에 슬피 우는 바스키아의 절규와 저 깊은 곳에서부터 슬픔을 솟구치게 하던 배경음악. 언제나 쓸어 넘기는 화사한 가발을 베일로 삼아 자신을 채색하고 신비하게 만든 앤디 워홀이 우리 미술가들의 재능, 욕망과 함께 쌈지길에서 히피 세대의 몽상과 비틀즈와 김추자가 우릴 유혹하던 시절의 기묘한 현실을 불러들이고 있다. 믿거나 말거나 앤디는 요즘도 대도시의 길거리 어디에서든 불쑥 마주칠 수 있다고 사람들은 생각한다.

## 김노암
- - - - - - - - - - -

회화와 미학을 전공하였고, 미술 현장에서 전시 기획과 작품 활동을 하고 있다.
1993년부터《타임캡슐》을 포함해서 다수의 그룹전에 참여하였고, 개인전을 5회
열었다. 1998년 처음 큐레이터로 입문한 후, 1999년 사비나갤러리에서 큐레이터로
1년간 일했고, 2000년과 2001년 (주)인옥션에서 인터넷웹진, 갤러리, 경매 등을
기획하였다. 2004년과 2006년에는 광주비엔날레의 전문위원으로 비정형예술
프로그램과 시민 참여 프로그램을 기획했다. 서울프린지페스티벌(1999~2005)의
운영위원, 헤이리판페스티벌(2007), 청계예술축제(2008), LIG아트홀
비정형예술프로그램 특별한 수요일(2007) 등의 예술감독, KT&G 복합문화공간
상상마당의 전시감독(2007~2010)을 거쳐 현재 문화역서울284의 예술감독으로 있다.
(사)비영리전시공간협회 대표, 대구예술발전소 운영위원, 한국영상학회 이사
등을 역임했으며, 2003년부터 대안공간 아트스페이스휴를, 이후 창작스튜디오
휴+네트워크, 웹진 이스트 브릿지(www.esat-bridge.net)를 운영해오고 있다.

# 바나나 리포트

이미지와 현실이 서로를 향해 미끄러지는 풍경

초판 1쇄 펴낸 날 2013년 6월 10일

| | |
|---|---|
| 지은이 | 김노암 |
| 펴낸이 | 이해원 |
| 펴낸곳 | 두성북스 |
| 주소 | 경기도 파주시 광인사길 226 |
| 전화 | 031-955-1483 |
| 팩스 | 031-955-1491 |
| 홈페이지 | www.doosungbooks.co.kr |
| 등록 | 제406-2008-47호 |
| 편집 | 백은정 |
| 디자인 | Studio.Triangle |
| 인쇄 · 제책 | 상지사피앤피 |

ISBN 978-89-94524-17-7  03600

이 도서의 국립중앙도서관 출판시도서목록(CIP)은
서지정보유통지원시스템 홈페이지(http://seoji.nl.go.kr)와
국가자료공동목록시스템(http://www.nl.go.kr/ecip)에서 이용하실 수 있습니다.
(CIP제어번호: CIP2013006922)

| | |
|---|---|
| 제책 방식 | 무선 |
| 종이 사양 | 표지: 두성종이 유니트 128g/m² 유니트 233g/m² |
| | 면지: 매직칼라 120g/m² |
| | 본문: 문켄프린트 90g/m² |